KB078104

디자이너의 작업 노트

장기성 지음

길벗

디자이너의 작업 노트

Designer's Notebook

초판 발행 · 2022년 1월 3일
초판 2쇄 발행 · 2023년 7월 10일

지은이 · 장기성
발행인 · 이종원
발행처 · (주)도서출판 길벗
출판사 등록일 · 1990년 12월 24일
주소 · 서울시 마포구 월드컵로 10길 56(서교동)
대표 전화 · 02)332-0931 | **팩스** · 02)323-0586
홈페이지 · www.gilbut.co.kr | **이메일** · gilbut@gilbut.co.kr

기획 및 책임 편집 · 안윤주(anyj@gilbut.co.kr)
표지 · 본문 디자인 · 박상희 | **제작** · 이준호, 손일순, 이진혁, 김우식
영업마케팅 · 전선하, 차명환, 박민영 | **영업관리** · 김명자 | **독자지원** · 윤정아, 최희창

편집진행 · 앤미디어 | **전산편집** · 앤미디어 | **CTP 출력 및 인쇄** · 교보피앤비 | **제본** · 신정제본

· 잘못된 책은 구입한 서점에서 바꿔 드립니다.
· 이 책은 저작권법에 따라 보호받는 저작물이므로 무단전재와 무단복제를 금합니다.
 이 책의 전부 또는 일부를 이용하려면 반드시 사전에 저작권자와 (주)도서출판 길벗의 서면 동의를 받아야 합니다.

ⓒ 장기성, 2022

ISBN 979-11-6521-822-5 03600
(길벗 도서번호 006817)

정가 20,000원

독자의 1초를 아껴주는 정성 길벗출판사

길벗 IT교육서, IT단행본, 경제경영서, 어학&실용서, 인문교양서, 자녀교육서 ▶ www.gilbut.co.kr
길벗스쿨 국어학습, 수학학습, 어린이교양, 주니어 어학학습, 학습단행본 ▶ www.gilbutschool.co.kr

페이스북 | www.facebook.com/gilbutzigy
네이버 포스트 | post.naver.com/gilbutzigy

이 책은 인쇄 기반의 그래픽 디자인을 기반으로 브랜드 디자인, 아이덴티티, 일러스트, 패키지, 포스터 등 다양한 영역을 다루고 있다. 주제나 작법에 따라 프로젝트 형태로 묶어서 공통된 특성 및 과정을 기술하며 현장에서의 이야기를 함께 담는다. 크게 디지털을 활용한 작법과 아날로그 방식을 활용한 작법이 불특정하게 교차되며 다양한 형태의 작법이 드러나지만, 정형화된 작법이나 방법론을 강요하는 책이 되지 않으려 유의한다. 되려 각자만의 스타일과 특화된 방법을 개발하여 스스로의 오리지널리티를 찾아야 함을 강조하고, 디지털과 아날로그를 넘나들며 그래픽 디자이너로서 표현의 확장과 유연함의 필요성을 말하는 하나의 작업 노트로 기능하는 것이 주목적이다.

나에게 디자인 현장은 예측과 가정이 불가한 전쟁터와 유사하다. 늘 새로운 미션을 해결하기 위해 끼니를 거르면서 철야를 반복하고, 채무자가 된 것 마냥 시간과 업무에 쫓기는 일이 다반사다. 설득과 주장, 수용과 포기, 고통과 인내를 오가는 이 일련의 과정들이 디자인을 위해 수반된다. 각 프로젝트에 걸맞는 시각 언어의 보편성과 특수성을 담기 위한 투쟁은 겨우 하루 이틀로 끝나지 않는다. 디자이너로서 십수 년을 비슷하게 지내 왔으니 이제 좀 달라질 때도 된 것 같은데 이게 도통 쉽지가 않다. 디자이너 동료로서 좀 더 달콤한 말로 포장하고 싶기도 하지만 이런 자리에서라도 투덜대고 싶은 마음이랄까. 그럼에도 만들고 이야기하는 사람 – 디자인과 디자이너가 가진 '결과물'이라는 매력은 나를 또 다시 현장으로 데려다 놓는다. 전장에서의 전리품처럼 결과물을 마주할 때면 그간의 고생은 금세 잊고 설렘과 뿌듯함이 남는다. 단순하지만 참 막강한 이유다. 이 책 또한 거창한 목적보다는 그 만족감을 위한 집요함이 누군가에게 전달되기를, 더불어 각자의 설렘을 위해 작은 도움이 되길 바라는 마음으로 담았다.

저자 장기성

일러스트레이션
ILLUSTRATION

도구의 확장
TOOL EXTENSION

타이포그래피
TYPOGRAPHY

아이덴티티
IDENTITY

인쇄와 후가공
PRINTING & POST PROCESSING

ILLUSTRATION

일러스트레이션

동시대 그래픽 디자이너의 역할을 명확히 정의할 수 있을까? 그래픽 디자이너는 글자와 이미지를 비롯한 그래픽 요소를 다루는 일 외에도 기획, 마케팅, 아트디렉팅 등 시각 요소와 관련된 다양한 분야를 다루고 관여한다. 디자인 실무 현장에서 그래픽 디자이너에게 요구되는 항목은 매우 다양하며, 그래픽 디자이너들은 자신의 주된 능력 범주를 집약적으로 드러냄과 동시에 시각물과 관련한 다양한 분야와 결합하고 확장한다. 각자의 관심사와 능력에 따라 수행 범주의 폭이 워낙 넓다 보니 그 역할을 명확히 규정하여 딱 잘라 말하기 어려운 지점이 있다. 그래픽 디자이너로 직업을 택한 지 꽤 오래된 나조차도 타인에게 하는 일을 소개할 때면 늘 설명이 장황하다. "로고도 만들고, 포스터도 만들고요. 패키지 디자인도 하는데 가끔 그림 그릴 때도 있고. 뭐 이것저것 많이 해요." 하는 식이다. 역할을 구분하고 정의 내리기 어려운 만큼 그래픽 디자이너의 손길이 닿는 곳은 다양하다.

일러스트레이션(이하 일러스트) 또한 일러스트레이터의 독립된 영역임과 동시에 그래픽 디자이너가 자신의 능력으로 끌어올 수 있는 항목 중 하나다. 그림이 갖는 직관성을 통해 스토리텔

링이 쉽고 소구 대상의 폭이 넓은 것이 특징이다. 자연스럽게 대중 친화적인 결과물을 선호하는 브랜드 디자인이나 공공 디자인, 상품 제작과 관련해 쓰임이 많다. 일러스트와 디자인은 분명 그 성격과 전문성이 다른 지점이 있지만, 지금보다 디자인 영역에 대한 구분이 훨씬 모호했던 10여 년 전만해도 디자이너라면 어느 정도 드로잉 능력을 갖추고 일러스트를 능히 해낼 수 있다는 생각을 가졌다. '디자이너면 그림도 잘 그리지 않아?' 라는 식 말이다. 물론 그런 경우도 있겠지만 디자이너마다 주력하는 지점이 다르고 일러스트를 소화하는 능력 또한 디자이너마다 차이나는 것이 당연하다. 하지만 비전문가들에게 그 구분이 쉬울 리 없었고, 그만큼 디자이너에게 일러스트 업무를 맡기는 경우가 흔했다. 아이러니하게도 그 모호한 인식 덕분에 애니메이션 학과를 졸업한 뒤 디자인 실력도, 경험도 '초짜'인 나에게 일러스트레이터가 아닌, 디자이너로서의 기회가 주어질 수 있었다.

———

(←) 핑크영화제 메인 포스터, 2009 / (→) 울산월드뮤직페스티벌 메인 포스터, 2012
애니메이션을 전공하고 일러스트가 익숙했던 나는 디자인을 시작하던 무렵
일러스트를 활용한 작업이 대다수였다.

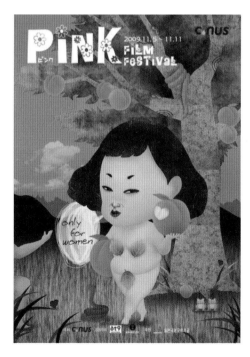
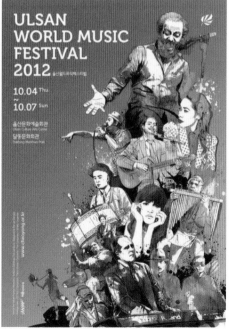

일러스트는 디자인을 시작하던 시절 내가 무의식적으로 꺼내 쓰던 가장 익숙한 무기였다. 일러스트 외에 다른 디자인 요소를 다루는 능력이 부족하니 줄곧 일러스트를 활용할 수밖에 없었다. 디자인을 배우지 않은 나로서는 발상의 범주가 일러스트 방식 안에서 쉽게 벗어나지 못해 답답한 경우가 많았다. 디자이너가 됐지만 디자이너를 동경했고, 일러스트 작업이 늘어갈수록 점점 피하고 싶어졌다. 생각해 보면 그 시절 스스로에게 '일러스트레이터인가, 디자이너인가' 정체성에 대한 질문을 숱하게 던졌던 것 같다. 디자인을 시작하고 한 5년간은 속 시원한 해답을 내리지 못했다. 고민을 안은 채 작업만 쌓여가던 무렵 조금씩 주변에서 내가 하는 디자인에 관한 이야기를 들을 수 있었다. 애니메이션의 내러티브와 일러스트의 직관성에 기반한 내 작업들은 어렵지 않지만 뻔하지는 않아 다른 디자이너의 작업과는 다를 수 있다고 말이다. 디자인에 확신이 없었을 때 들은 이야기는 내가 가진 배경을 장점으로 생각할 수 있도록 큰 힘을 주었다. '아. 내가 틀리지 않았구나'. 감사하게도 피하고만 싶었던 일러스트는 아트워크가 가능한 디자이너로 인식시켜 주었을 뿐 아니라 작업에 풍성함을 더하는 재료가 되 주었다.

덕분에 지금은 대상과 목적에 따라 가장 효과적이고 적절한 방식을 찾을 뿐, 표현 방식의 프레임을 버린다. 더 이상 시각적 장치라는 특질 아래 일러스트가 일러스트레이터만의 전유물이라 여기지도 않는다. 디자이너와 일러스트레이터 각자의 역할이 이전보다 훨씬 분명해진 것이 사실이지만 그래픽 디자이너로서 일러스트레이터의 능력을 겸한다면 그래픽적인 일러스트, 일러스트적인 그래픽, 사진과 결합한 형태 등 표현의 경계가 자유롭고 다양한 작법의 출구가 열리지 않을까. 그래픽과 일러스트 각각의 독립적 쓰임과 더불어 서로 유기적으로 결합된 새로운 이미지들은 양쪽 그 사이 어디쯤 위치해서 본인만의 양식을 가져올지 모른다. 일러스트레이터와 디자이너 사이에서의 정체성을 찾기 위해 긴 터널을 지난 끝에 내린 답은 필요할 때 꺼내쓸 수 있는 무기가 많다면, 분명 어떠한 형태로든 디자이너에게 도움이 된다는 것이다. 그것이 일러스트이거나 혹은 또 다른 무엇이거나. 나는 지금도 그림 그리듯이 디자인 작업을 한다.

전주국제영화제 '100 Films, 100 Posters' 참여 포스터
＜TREES DOWN HERE＞, 2019
일러스트와 그래픽, 사진 그 중간 어디쯤의 혼합된 양식을 의도했다.

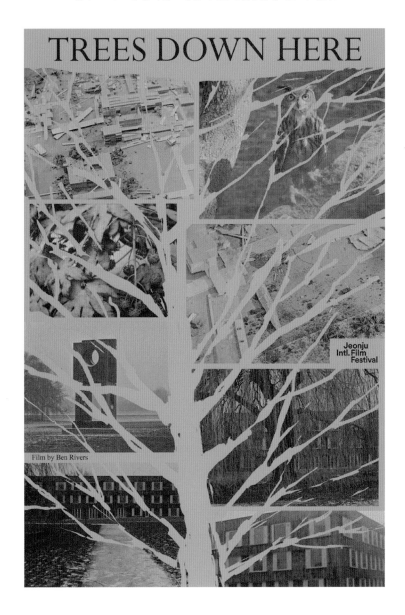

1
Sketch

스케치

작업을 시작할 때 노트나 손바닥 위에 무엇이든 끄적여 보는 편이다. 그림 그
릴 때의 습관이 남아 있다 보니 일단 생각나는 대로 그려 본다. 너무 대충 그려
서 나중에 보면 뭘 그렸는지 모를 때도 많다. 작업 중 많은 시간을 두리번거리
고 서성대는 편인데 보통 이미지 구상을 하는 시간을 그렇게 보낸다. 수집한 단
상들은 1차로는 머릿속에서, 2차로 종이 위에 그린다.

스케치는 디자인 작업에서 아이디어를 구상하는 과정과 더불어 가장 전형적인
부분으로, 스케치 안에서 실현 가능성을 발견하고 발전시킬 수 있는 것은 디자
이너에게 매우 중요하고 필요한 능력이다. 구체적이지 않아도 회의 때 의견을
나누며 노트에 끄적거린 단순한 레이아웃이나 자유로운 낙서들이 최종 작업에
고스란히 반영되는 경우도 의외로 많다. 스케치의 중요성은 작업 과정에서 거
듭 다뤄도 과하지 않으며 프로젝트 초반 아직 작업과 동떨어져 있을 때 가장 객
관성을 지닌 순수한 상태에서 제약 없이 그려 보는 것은 작업의 다양한 가능성
을 열고 결과를 이끄는 이르는 축으로서 크게 기능한다. 발상의 시작점에서 그
려 둔 스케치는 작업의 뼈대이자 결과물 그 자체로 진화할 수 있다.

다음에 소개하는 작업은 스케치 한 장에서 비롯한 결과다. 제주도에서 생산한
주원료를 일러스트로 그린 마스크팩 패키지 디자인으로, 제주의 지역적 특색과
자연에서 추출한 제품의 원료를 직관적으로 드러내는 것이 요구된 작업이었다.
드문 일이지만 초기에 구상한 스케치 방향성이 운 좋게 최종 결과물에 고스란
히 반영되었다.

———

초기 단계의 러프 스케치
완성된 일러스트의 기본 레이아웃과 콘셉트를 그대로 담고 있다.

작업 초반에 주어진 조건 중 하나는 제품 패키지인 파우치 형태를 제주도 모양으로 만드는 것이었다. 제작 여건상 너무 복잡한 칼선* 모양은 제작이 어려울 수 있어서 파우치 형태를 단순화하는 것에 먼저 치중했다. 몇 가지 아이디어 중 제주도의 실루엣과 한라산을 공통적으로 구성하는 콘셉트가 관철되었다. 제품

> ** 칼선* 칼선은 주로 패키지 디자인에서 목형을 만들 때 필요한 선으로 톰슨Thomson 작업(모양 따기 : 인쇄 실무에서는 일본말로 발음한 도무송이라 흔히 부른다.)을 위해 패키지 등을 모양대로 잘라내기 위한 선이다.

의 특성과 원료를 단순화한 요소들로 구분하고 각각의 요소를 일러스트로 그려 넣었다. 콘셉트가 제주도와 제품의 원료인 만큼 직관적이면서 일러스트 스타일과 구성을 차별화하는 방향으로 이미지를 구상했다.

총 4가지 제품으로 생산한 마스크팩은 일러스트를 각각 구분함과 동시에 컬러 배색에도 차이를 두어 제품을 나눴다. 일러스트와 함께 컬러별로 제품군을 구분하는 방식은 소비자가 인식하기 쉽고 재고 및 유통 관리도 용이한 이유로 패키지 디자인에서 제품을 분류하는 보편적인 방식이다. 동백=레드 등 품목을 구분하는 주조색은 주원료를 대표하는 컬러로 선택하고, 공통적으로 들어가는 중앙의 한라산은 녹색을 기준으로 배경의 배색을 달리 적용함으로써 하나의 제품군으로 보일 수 있도록 의도했다. 주조색과 함께 다양한 보조색을 사용하다 보니 일러스트 요소들의 색상을 지정하는 것에 신경을 많이 썼다. 패키지 디자인에서의 컬러는 대부분 대량 재생산을 목표로 하기 때문에 컬러가 명확하게 유지될 수 있도록 별색Spot Color 지정이 필수적이다. (일반적으로 팬톤Pantone 컬러를 기준하여 사용한다.) 하지만 별색 사용이 많아지면 제작비 부담이 높아져 컬러 사용에 제한을 갖는 경우가 많다. 공들여 컬러 배색을 마치고도 제작하지 못하는 불상사를 방지하려면 클라이언트와 함께 미리 제작 여건과 예산 등을 진행 전 의논하는 단계도 필요하다. 같은 계열의 컬러라면 지정한 별색의 농도를 조절하여 하나의 별색 안에서 컬러를 구성하는 것도 인쇄비를 절감하는 방법일

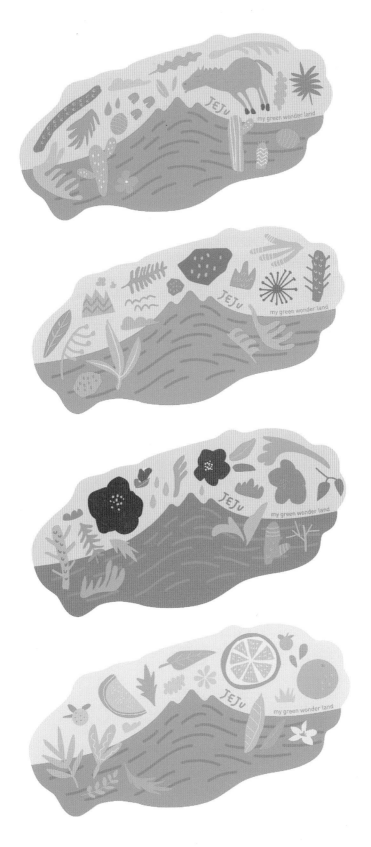

미유, 화산송이, 동백, 여귤 등 제주 원료를 기준으로 나눠 만든 4가지 일러스트

수 있다. 이 작업 또한 다양한 컬러를 모두 별색으로 지정하는 것은 제작비의 한계가 있어 비슷한 계열의 컬러를 하나의 별색으로 묶고 퍼센트를 낮춰 잉크의 농도를 조절하여 적용했다. 실물로 양산되는 작업은 비용과 공정에 따른 제약이 많고 이러한 과정 안에서 결과가 달라질 수 있기 때문에 대체 가능한 방법을 모색하고 제안하는 역할도 필요하다.

*** SKU** 재고품이 선반에 진열될 때의 단위에서 기인한 호칭. 컬러, 크기 등으로 나눠 상품의 계획 및 관리를 돕기 위한 단위다. 여기서는 원료별로 구분한 4가지로 마스크팩을 구분한 것이 해당한다.

일러스트 제작을 마친 뒤 제품별 이름을 강조하기 위해 가는 획으로 구성한 글자들을 만들었다. 단품이나 기획 상품, 또는 SKU Stock Keeping Unit*가 명확히 계획된 경우 이처럼 별도의 레터링 Lettering 개발을 시도할 만하다. 하지만 차후에도 제품의 라인업이 확장되어 다른 제품명이 필요한

제주
마유

제주
동백

제주
영귤

제주
화산송이

경우라면 언젠가 추가 개발이 필요한 레터링으로 제품명을 제안하기란 현실적
으로 쉽지 않다. 클라이언트 입장에서는 디자인을 진행한 업체에 꾸준히 업무
를 맡겨야 하는 부담이 있을 뿐 아니라 그렇지 못한 상황에서는 결국 다른 디
자이너가 기존의 디자인 스타일을 유지하기 어려운 탓이다. 때문에 일반적으로
제품의 라인업이 지속적으로 확장되는 경우 BI^{Brand Identity}를 별도로 개발하고 각
각의 타이틀은 알맞은 서체를 찾아 제안하게 된다. 이 제품의 경우 라인업의 확
장은 별도 기획되지 않아 품명용 글자를 만들고 가독성 확보를 위해 큼직하게
중앙에 배치하였다. 최종적으로 글자만 부분적으로 유광 코팅으로 후가공을 더
했다. 작업을 진행할 때 전체의 흐름을 잃지 않는 선에서 작은 부분이라도 디자
인적인 욕심을 부리는 편인데 이 작업에서는 일러스트와 레터링 작업이 그 지
점이었던 것 같다.

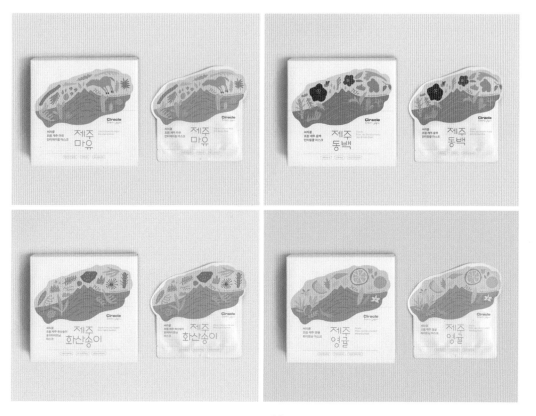

단상자 제작

패키지 디자인의 과정은 일반적으로 BI, 단상자 및 용기 디자인 정도로 업무를 구분할 수 있다. 금형을 제작하거나 용기가 결정된 다음 원료를 주입해야 하는 용기 패키지는 종이를 사용하는 단상자보다 제작 기간이 오래 걸리고 단상자에 들어가는 제품 정보와 바코드 등은 최종 생산 직전까지 수시로 바뀌는 경우도 많다. 그래서 보통 BI를 포함한 제품 패키지 진행을 우선하고 단상자 디자인은 대략적인 비율로 룩을 확인할 수 있는 정도로 진행한다. 이후 제품의 용기와 내용물이 확정되어 패키지 제작 업체에 전달하면 그에 맞는 지기 구조(패키지 구조 도면)를 짜고 칼선을 일러스트레이터 파일로 전달 받는 과정이 일반적이다. 최종 데이터 칼선을 받으면 필수 기재 정보 및 디자인을 정리하여 작업을 마무리한다. 추후 생산 이후에도 문안이나 정보가 바뀌는 부분을 내부에서 진행할 수 있도록 내용 수정이 가능한 데이터를 클라이언트 측에 전달하여 최종 데이터를 이관한다.

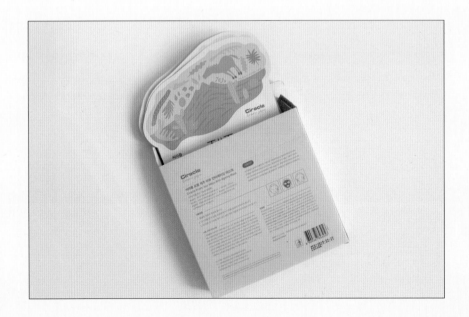

2
Intuition

직관성

"전면에 잔 일러스트가 크게 들어가면 좋겠어요."

불특정 다수를 대상으로 판매를 목적으로 두는 디자인의 본질은 정보와 가치를 드러냄과 동시에 소비자의 구매를 유발하는 것이다. 구매의 촉진을 돕는 다양한 디자인 전략 중에서도 직관성은 가장 쉽고 보편적인 방식이며 특히 F&B^Food&Beverage 업종에서 그 성향이 짙게 드러난다. 기업은 제품 및 브랜드에 대한 직관성을 통해 소비자에게 알기 쉽게 전달하길 원하고 그 경우 좀 더 폭넓은 대상 확보를 위해 누구나 알 수 있는 사진이나 일러스트 사용에 대한 선호도가 높은 편이다. 오렌지 주스에는 오렌지 이미지를 넣고, 녹차에는 녹차 잎을 활용한 글자를 넣는 식이다. 반면 디자이너 입장에서는 1차원적인 접근 방식의 식상함을 피하고 싶을 때가 많아(적어도 나의 경우는) 직접적인 이미지나 설명적인 글보다는 메시지나 정서를 함축하여 다르게 해석하고 싶기도 한다. 직관성은 결국 커뮤니케이션 단계를 명료하고 간결하게 요약함과 다름 없으나 표현 방식의 간극은 의뢰인과 디자이너 사이에 늘 쉽게 좁혀지지 않는다. 하지만 우린 양쪽 모두의 만족을 이끌 수 있는 그 지점 어딘가를 항상 찾아내야 하는 사명감이 있다. 특히 패키지 작업에서는 제품이 놓인 진열대 위에서 찰나의 순간

소비자의 시선을 끌어야 하고 실제 소비가 일어나도록 행동을 유발시키는 것이 핵심이다. 직관성과 함께 제품의 콘셉트와 시각적 매력이 동시에 담긴 중압감이 큰 숙제를 풀어야 한다.

큼직한 정보, 설명적인 수식어, 색상 분류, 대상을 담은 사진이나 일러스트 등 직관성을 드러내는 방법은 다양하다. 다음의 작업 또한 직관성이 중요시되었던 작업 중 하나로 한눈에 제품의 특성이 드러나길 바란 경우다. 특히 클라이언트가 강조했던 것 중 하나는 밀크티라는 제품 성격에 맞게 꼭 '찻잔을 크게' 일러스트로 넣어 달라는 것이었는데 사실 나는 그 의견을 크게 반기지 않았다. '크게', '쉽게', '잘 보이게'는 '깔끔하게'와 더불어 현장에서 가장 많이 듣는 말이지만 너무 친절하게 설명하는 방식은 청개구리처럼 자꾸만 거부 반응이 생길 때가 있다.

———

기획 초반의 러프 스케치
전체 콘셉트는 유지가 되었으나 구성 요소의 비중이 바뀌었다.

작업의 시작은 역시 스케치부터다. '차'라는 제품 특성을 담아 일러스트를 위한 몇 가지 스케치를 했다. 러프하게 그린 스케치를 기준으로 일러스트 스타일을 달리한 시안을 제안했고 그중 라인 일러스트 방식이 결정됐다. 시안의 발전 과정에서 찻잔을 크게 넣어 달라는 피드백 덕분에 결과적으로 찻잔의 비중을 수정하여 중앙에 크게 구성했다. 처음 제안한 크기보다 몇 번을 더 요청 받아서 크기를 키운 듯하다. 결국 찻잔 일러스트 크기가 달라지면서 이에 맞게 영문 제품명도 새롭게 만들어 넣어야 했다. 영문 제품명의 경우 처음에는 한글 제품명과 같은 '리치RICH'가 포함되어 있었는데, 한글명보다 영문명이 크면 안된다(?)는 법적인 이유로 'RICH'를 글자에서 빼버림으로써 제품의 영문명이 아닌 'milk tea' 글자가 포함된 일러스트로 이해시켜 법망을 피하는 아이러니한 상황도 경험했다. (관련 법규를 지키는 것 역시 디자이너의 일이지만 막상 쉽게 납득하지 못할 만한 이유로 제약을 받는 상황은 언제나 곤혹스럽다.) 막바지에는 단상자 패키지 비율도 바꾸고 거듭되는 수정 요청들로 꽤나 지쳐 있던 차, 문득 초반 작업이 생각나서 다시 꺼내 보았다.

다시 꺼내 본 작업 초기의 디자인은 뭔가 그래픽 요소의 위계도 잘 드러나지 않을 뿐 아니라 영문 레터링도 밋밋한 기분이었다. 매출과 직결되는 요소인 가시성도 불분명해 소비자의 시선을 끌기에도 부족해 보였다. 전체적으로 아쉬운 완성도에 민망할 정도였다. 나도 모르게 '이 정도면 됐겠지' 하는 생각으로 좀 더 개선될 수 있는 가능성을 스스로 차단한 셈이 됐다. 작업을 진행할 때마다 늘 객관적인 시선을 갖고 노력을 기울이려 하지만 간혹 지칠 때면 어느 지점에서 타협해 버리는 경우가 있다. 클라이언트의 의견과 수정 요청은 본질적으로 작업의 목적과 효과를 극대화하기 위함임을 알지만, 나와의 견해가 다를 때 더 발전할 수 있는 가능성이 있음에도 때로는 쉽게 받아들이지 못하기도 한다. (결국은 수정할 거면서...)

———

(←) 작업 초기 시안 디자인 / (→) 완성된 최종 디자인
시안과 최종 디자인의 완성도의 차이가 확연히 드러난다.

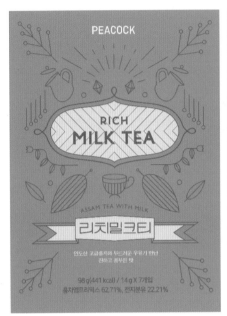
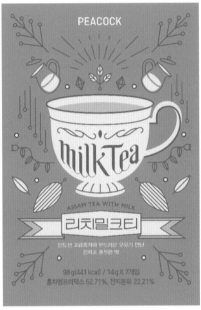

사실 클라이언트만큼 프로젝트의 본질을 잘 이해하고 있는 사람은 없다. 프로젝트의 주인공은 내가 아닌 제품이며 최종 경험을 하게 되는 소비자다. 디자이너가 제공해야 할 부분은 디자이너를 포함한 프로젝트와 관계된 다수의 의견이 결합된 커뮤니케이션 결과로, 궁극적으로 내부의 만족도가 수반된 최종 소비자를 목표하는 시각 결과물이다. 작업을 통해 디자이너의 다양한 역할과 자세를 배우게 되는데 이 작업을 통해서도 디자이너의 융통성과 유연함에 대해 다시 생각해 보게 됐다. 디자이너로서 의견을 조율하고 프로젝트에 도움이 되는 부분을 수용할 줄 아는 것은 작업만큼이나 중요하다는 것을 또 한 번 느꼈다. 받아들일 줄 알아야 설득도 가능한 법이다. 결과적으로 이 작업은 클라이언트의 의견을 통해 한층 개선된 작업으로 마무리될 수 있었다.

———

PEACOCK <리치밀크티>, 2016
일러스트 요소를 무광 금박으로 후가공하여 정리한 최종 패키지 디자인

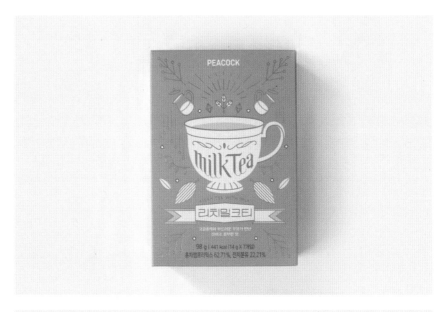

식·음료 패키지 디자인은 다른 부류의 제품 패키지와는 달리 표기 사항 관련 지켜야 할 요소가 매우 많고 까다롭다. 제품의 용량 및 주요 성분 등을 표기하는 폰트의 크기가 식품위생법에 의한 한글 표기 사항에 의거하여 제품의 유형은 '8pt', 보관 방법은 '10pt' 등으로 정해져 있으며 영양성분 표기가 의무화되어 있다. 소비자에게 정확한 정보전달을 위해 꼭 필요한 부분이지만 다소 억지스러운 부분이 있어 디자이너 입장에서는 적은 공간에 규정에 맞는 폰트의 크기로 정보를 표기해야 하는 상황이라면 꽤나 난감한 것이 사실이다. 궁극적인 목적은 글자 크기를 키워서 가독성을 높이는 것이겠으나 폰트의 크기를 지키기 위해 표기할 공간이 부족함에도 글자의 자폭과 자간을 억지로 줄여서 오히려 가독성이 떨어지게 표기한 모습을 역설적이게도 자주 목격할 수 있다.

본래 목적과 함께 디자인의 완성도도 잃어버리는 이런 제약들은 디자이너로서는 매우 아쉬운 부분이며, 제도적으로 좀 더 합리적인 형태로 개선되길 바라는 마음이다.

가시성

이 작업에서 목표하는 점은 딱 하나였다. 해외 프로모션 현장에서 눈에 확 들어올 것. 직관성과 함께 대표되는 전략인 가시성에 더 중심을 둔 패키지 디자인이다. 다른 부스들 사이에서 진열대 위에 제품을 가득 쌓아 올려 호기심을 유발하고 시선을 끄는 디자인이 필요했다. 덕분에 내용물을 설명하는 불필요한 요소를 삭제하고 브랜드 사이트와 슬로건만을 담아 간결하게 구성했다. 크기를 각각 다르게 만든 사각형은 금박으로 후가공하여 율동감을 담아 패키지마다 다르게 배치했다. 색상은 파스텔 톤의 알록달록한 색상만을 골라서 현장에서 눈에 띄길 의도했다. 완성한 단상자는 블럭처럼 모듈화하여 글자와 기호의 모양으로 촬영해서 관심도를 높였다. 직관성을 배제하고 극단적으로 가시성에 무게를 둔 경우로 실무 현장에서 쉽게 설득하기 어려운 방향이지만, 목적이 확실했기 때문에 어렵지 않게 디자인 기획을 납득시킬 수 있었다.

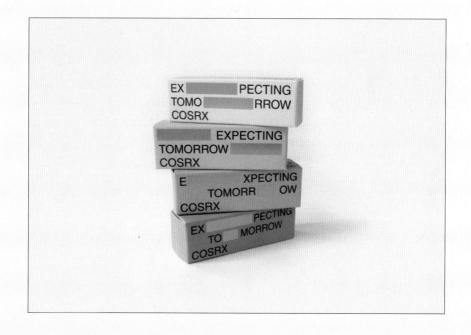

COSRX 샘플 미니 패키지, 2016

컬러와 구성 플레이를 통해 호기심과 가시성을 높인 패키지 디자인

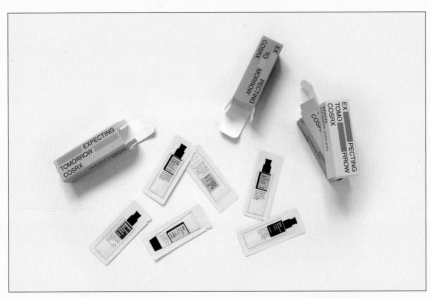

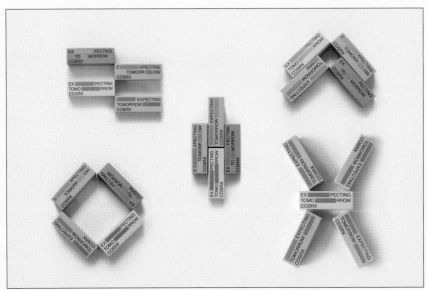

3

Texture

텍스처

나는 매끈하고 깨끗한 쪽보다는 손때가 묻거나 질감을 통해 밀도를 드러내는 방식을 더 좋아하는 쪽이다. 굳이 따지자면 디지털보다 아날로그 정서에 더 가깝달까. 디지털 세대 이전의 교육과 환경 덕분에 MP3보다는 라디오와 카세트 테이프에 익숙하고 오래된 책이나 골동품에 대한 관심이 크다. 컴퓨터가 디자인에 상용화되기 이전 전통적인 방식들에 궁금증이 많다 보니 가능하다면 직접 손으로 질감을 표현하거나 디지털과 혼합하는 방식들을 찾는 편이다.

질감을 표현하는 방식으로는 실제 텍스처 이미지를 만들거나 합성하는 방식을 주로 이용한다. 질감을 드러내는 특성의 브러시 도구를 이용하여 디지털 방식만을 이용해서 완성하기도 한다. 수작업에 비해 수정이 쉽고 생산성이 높다 보니 일러스트와 함께 포스터, 패키지 등 다양한 영역에 적용한다.

사용자 요구에 부합하기 위해 소프트웨어 개발사 역시 브러시 도구 Brush Tool 의 기능을 꾸준히 향상시키고 있다. 실제 화구의 표현법에 기반한 코렐 페인터 Corel Painter 가 일러스트레이터들 사이에서 꾸준히 애용되고 있으며, 가장 대표적인 그래픽 소프트웨어 어도비 포토샵 Adobe Photoshop 에서는 색을 혼합하는 혼합 브러

시 도구Mixer Brush Tool 개발을 비롯하여 브러시 도구의 지속적인 향상을 개발 중이다. 하물며 벡터 기반의 어도비 일러스트레이터Adobe Illustrator에서도 질감을 표현하는 브러시 기능을 강화하면서 사용자 요구에 부합하고 있다. 모바일과 태블릿 PC 등 다양한 디지털 장치에서 앱Application을 이용한 전통적인 아날로그 화법을 구현하려는 시도 역시 이제는 자연스러운 일이다. 아날로그 화구들이 점점 더 정교하게 디지털 장치 속으로 파고들고 있다.

質감이 드러나는 브러시로 필압을 조절하여
색상을 혼합해서 만든 디지털 일러스트

———

포토샵의 혼합 브러시Mixer Brush는 실제 화구처럼 색을 섞어 주는 성질을
지니고 있어서 자연스러운 질감을 드러내기 위해 자주 사용한다.

다음의 일러스트 작업은 수채화 물감의 텍스처를 활용한 것으로 포토샵 브러시 도구를 이용하여 태블릿 Tablet 입력 장치로 그린 일러스트 위에 텍스처를 덧입히는 방식으로 진행했다.

간단히 작업 과정을 살펴보면 먼저 질감이 드러나는 초크Chalk 성질의 포토샵 브러시 도구를 이용하여 드로잉을 완성한 다음, 수채화 물감의 텍스처를 드로잉 위에 마스크Mask 기능으로 덧입혔다. 사실 단지 이 과정만으로도 텍스처 질감을 반영한 수작업 느낌을 손쉽게 표현할 수 있다. 레이어를 구분하여 일러스트를 나눠서 그려 두는 것이 각 텍스처와 이미지의 수정 및 제어가 쉽기 때문에 훨씬 다채로운 시도가 가능하다. 간단한 과정이지만 하나의 텍스처만으로도 색감을 변경하거나 명도를 바꿈으로써 밀도가 높은 결과를 얻을 수 있다. 선과 면, 면을 겹치는 방식으로 총 7가지 일러스트를 만들었다.

+ 기본적으로 포토샵 브러시에는 간격Spacing이 적용되어 있다. 간격이 적용된 브러시로 스트로크를 하면 깔끔한 라인을 그리거나 채색할 수 없기 때문에 브러시를 선택한 다음 브러시 세팅창에서 간격 옵션을 1%로 조절하면 굴곡 없는 선을 사용할 수 있다.

+ 일러스트에 사용한 수채화 텍스처

다음의 작업은 두 가지 이상의 주재료를 혼합한 블렌딩 차 패키지 디자인으로, 전면에 일러스트를 크게 배치하여 첨가된 각각의 원료를 쉽게 알아볼 수 있도록 직관적으로 접근했다. 일러스트는 앞에서 설명한 드로잉 위에 수채화 텍스처를 입히는 방식으로 그려 넣었다. 총 7가지 제품군은 두 가지 이상의 원료가 혼합된 제품적 특성을 담아서 라인 드로잉과 면을 채우는 두 가지 일러스트 방식으로 구분했다. 또한 재료가 혼합된 이미지를 표현하기 위해 일러스트를 겹쳐 감산 혼합Multiply 하여 재구성했다. 전면의 일러스트 여백에 각각 다른 조형을 추가하고 금박 후가공으로 장식하여 마무리했다.

디자이너는 저마다 다양한 작법 스타일을 가지고 있으며 작업 상황에 맞게 꺼내어 쓴다. 한쪽의 색깔을 좀 더 강하게 드러내는 쪽이 있고, 다양한 스타일 위에 본인에 색을 묻혀서 드러내는 쪽이 있다. 나는 후자에 가까운 쪽으로 진행하는 업무 범주가 넓다 보니 프로젝트 성격에 맞춰 이런저런 접근을 시도하는 편

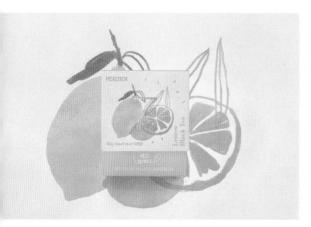

이다. 일러스트에서도 비슷하다. 일러스트 스타일이 한 가지로 고정되어 있지
않다 보니 시도하고 싶었던 스타일을 다양하게 만들어 보면서 적합도를 판단하
여 제안한다. 물론 스타일을 만들어 내는 과정은 시간도 많이 걸리고 설득하는
것 역시 쉽지 않다. 하지만 그것보다 더 힘든 부분은 비슷한 스타일을 반복하는
데서 오는 지루함이다. 이 작업 역시 최종 스타일을 결정하는 데 상당한 시간이
걸렸지만, 원료를 드러내는 직관적 접근으로 인해 클라이언트를 설득하는 과정
에서는 무리 없이 진행할 수 있었다. 새로운 시도와 함께 익숙한 것이나 보편적
인 심미성을 가미하는 것은 개인적으로 즐겨 쓰는 장치이며 다행히 타협 확률
이 꽤 높은 편이다.

———

PEACOCK ＜7 TEA TIME＞, 2016
일러스트 여백에 각각 다른 조형의 금박 후가공으로 장식하여 마무리한
블렌딩 티 패키지 디자인

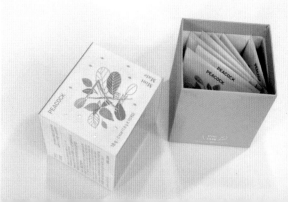

+

평정심

진행 과정에서 가장 힘들었던 점은 사실 작업보다는 다른 데 있다. 흔치 않은 경우지만 작업 중간에 제품의 콘셉트와 원료의 결정이 보류되면서 프로젝트 자체가 장기간 미뤄진 일이다. 몇 달 후 작업이 재개됐지만 원료 등이 바뀌어 그려둔 일러스트를 못 쓰게 되고 새롭게 그려야만 했다.

작업을 진행하다 보면 늘 생각치 못한 변수가 발생하고, 클라이언트와 디자이너가 생각하는 결과의 온도차가 존재할 수 있다. 때론 답답한 마음에 원망도 해본다. 하지만 다시 생각해 보면 양쪽 모두 좋은 결과를 얻기 위해 각자의 위치에서 노력하는 지점은 같기 마련이다. 디자이너는 결코 디자인 결과만을 제공하는 직업이 아니다. 작업적인 능력만큼 태도와 마음가짐 등 커뮤니케이션 방식에 대한 부분이 큰 부분을 차지한다. 프로젝트 내에서 발생하는 여러 상황을 유연하게 대처하며 작업의 방향성을 잃지 않기 위한 마음을 매순간 다짐한다. 물론 종종(자주) 흔들리는 것도 사실이지만.

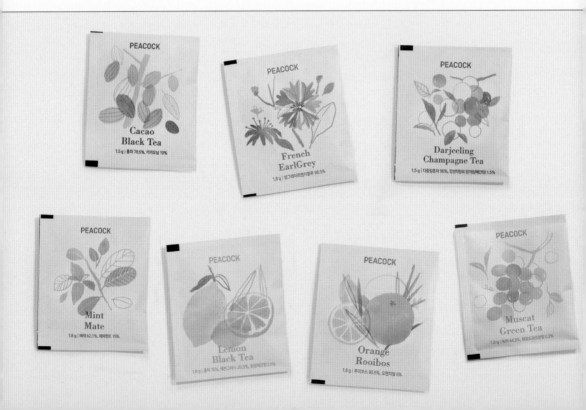

수채화 텍스처와 디지털 브러시를 이용한 디테일 일러스트

제2회 대강포스터제 참여 포스터
<시나브로, '안개'>, 2019
텍스처 느낌을 살려서 7-80년대 사이키델릭 음악을 표현한 포스터
사람의 머리카락 사진을 변형 및 보정하여 이미지 소스로 활용하였다.

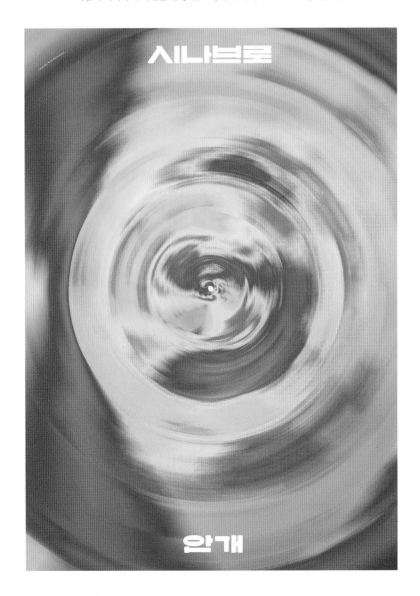

4
Handwork

수작업

자동화, 기계화, 디지털화된 환경에서 컴퓨터와 디지털 장치로 작업하는 것이 당연하고 익숙한 동시대 디자이너들에게 수작업 방식은 시작하기도 전에 번거로운 마음이 먼저 드는 것이 사실이다. 각종 화구나 표현할 재료의 준비와 함께 수정도 어려울 뿐더러 클라이언트를 설득하지 못하면 새롭게 만들어야 할 수도 있다. 늘 시간이 부족한 우리에게 모니터를 벗어나는 일은 분명 생각만큼 쉽지 않다. 하지만 수작업을 이용한 일러스트는 디지털 방식이 갖지 못하는 자연스럽고 깊이 있는 표현이 가능하고 원본이 갖는 희소성이 생긴다. 수작업 일러스트 역시 스캔 및 보정을 통해 결과적으로 디지털 과정을 거쳐 대량 생산으로 이어지지만 아날로그 소스가 지니는 그것만의 힘이 남는다. 전통적인 화구의 특성을 활용하면 질감을 비롯한 심도 있는 표현이 가능하며 정서적인 안정감을 준다. 때문에 과거에는 명화 및 일러스트를 패키지 전면이나 광고 등에 사용하는 것이 하나의 방법론으로 쓰였고, 현재는 좀 더 추상적이거나 텍스처 그 자체를 활용하는 방법, 그래픽적인 표현과 구성 등이 아트워크로 동원되는 추세다. 아날로그와 디지털의 장점을 적절히 결합하는 방식은 밀도를 높이고 때론 의도치 않은 우연한 결과를 통해 새로움을 만날 수 있다. 모니터 앞에서 마우스 클릭이 아닌 손에 무엇을 쥐고 묻히고 난 뒤에 찾아오는 보람은 매우 강력하다.

과슈Gouache 를 사용하여 물감의 번지는 특성과 종이의 질감을 활용한 일러스트

———

수채화 물감을 사용한 일러스트
기업과의 콜라보레이션을 통해 접시 및 그릇 등 22가지 디자인으로 응용하여 적용했다.

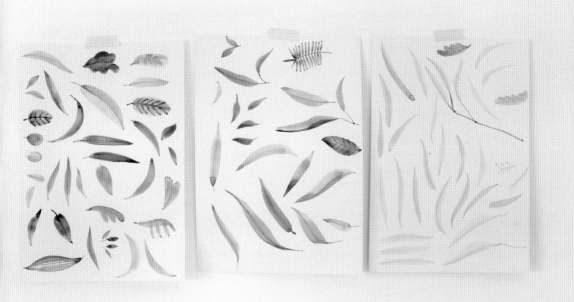

———

CORELLE ＜Green Walz＞, 2017
photo @CORELLE

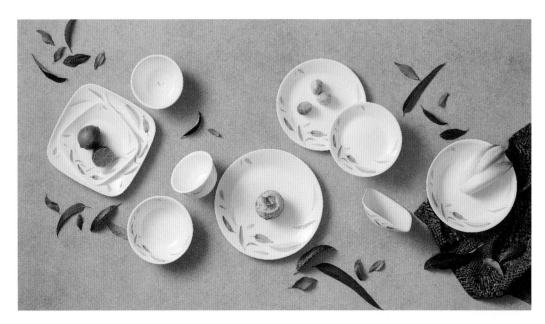

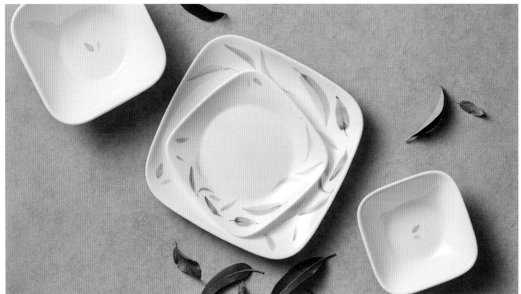

제품 제형의 특징을 강조하고, 호기심을 유발하는 스킨 케어 브랜드의 아이덴티티와 패키지 작업을 진행한 적이 있다. 로고 작업과 함께 패키지 디자인의 명확한 콘셉트와 룩이 필요했다. 제품마다 가진 특징이 도드라지다 보니 먼저 제품별 특징에 주목했다.

주력 제품군인 비누는 찹쌀떡처럼 동그랗고, 탱탱볼처럼 물컹한 촉감을 지녔다. 욕실에서 세안 후 바로 사용하는 에센스는 비누처럼 거품이 생기는 것이 흥미로웠다. 두 제품의 특성을 연결하고 제품 각각의 물성적인 특징을 시각적 모티브로 드러낼 수 있는 방법을 고심했다. 피부에 닿는 제품이다 보니 작위적인 느낌보다는 자연스럽고 자극적이지 않은 이미지를 만드는 것이 목표였다. 바르고 문지르는 행위적 특성을 물감을 이용한 브러시 텍스처로 표현하면 알맞을 것 같았다. 그래픽이나 글자는 보조하는 역할로 위계를 정하고 먼저 수작업에 기반한 아트워크Artwork를 만들기로 했다. 특정 이미지를 형상화하지 않더라도 물감 자체만으로 충분히 그 효과를 가질 것 같았다.

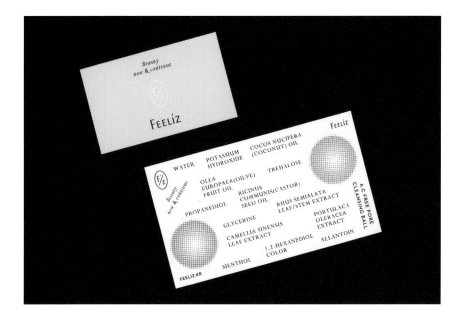

욕실 제품이다 보니 물과 혼합하여 사용하는 재료를 떠올렸다. 아크릴Acrylic 물감이라면 손쉽게 브러시 스트로크Stroke를 만들고, 물감이 빠른 시간에 마르기 때문에 제어도 수월해 보였다. 화구를 이용한 결과를 간혹 스캔하는 경우가 있는데, 마음이 급해서 늘 마르기 전에 스캔을 받다 보니 스캐너가 엉망이다. 물감이 마르는 시간도 작업을 위해 고려되었다. 텍스처를 만들기 위해 제품 컬러에 기준하여 녹색, 코랄 핑크를 주조색을 선택하고, 회색을 비롯해 함께 어울리는 보조색을 중첩해서 종이 위에 붓질했다. 붓질의 경로가 드러날 수 있도록 농도를 조절하여 자연스러운 질감과 색상을 만드는 것을 의도했다. 몇 장을 골라 물감이 마른 뒤 스캔을 받았다. 텍스처의 적당한 부분을 잘라 단상자에 배치하고 색상을 보정해서 글자를 얹었다.

———

아크릴 물감을 사용해서 다양한 브러시 스트로크로 만든 텍스처
패키지 디자인의 아트워크로 사용했다.

인쇄용 종이로 로얄아이보리^{Royal Ivory}를 선택했다. CCP와 함께 단상자 용지로 가장 많이 사용하는 로얄아이보리는 전체적으로 약간의 미색이 섞여 있고, 200-400g/m²까지 평량이 다양하다. 종이 안쪽 면은 겉면보다 푸석하고 그림 그릴 때 사용하는 켄트지와 닮아 있어 종이 질감을 드러내기 좋다. 도화지에 직접 물감을 사용한 듯한 느낌을 주기 위해서 종이를 뒤집어서 안쪽면을 겉면으로 바꾸어 인쇄를 진행했다. 종이 느낌을 살리기 위해 별도의 후가공은 하지 않았다.

이 작업은 화구를 이용한 아트워크와 질감으로 제품의 특성과 물성을 담아 브랜드 전반에 인상을 담아낼 수 있었다. 특히나 손맛을 느낄 수 있어서 좋았다. 물감이나 붓은 늘 내게 묘한 설렘을 준다.

———

Feeliz Identity & Package Design, 2017
완성된 제품과 패키지 디자인

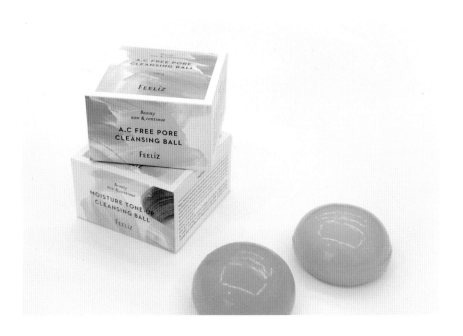

Feeliz Identity & Package design, 2017

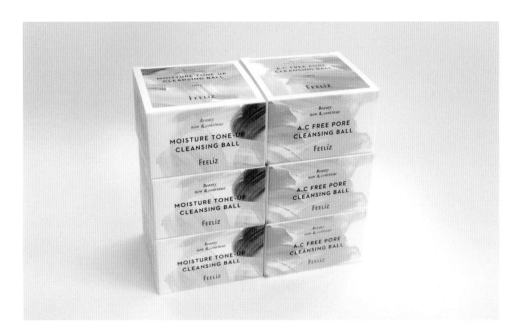

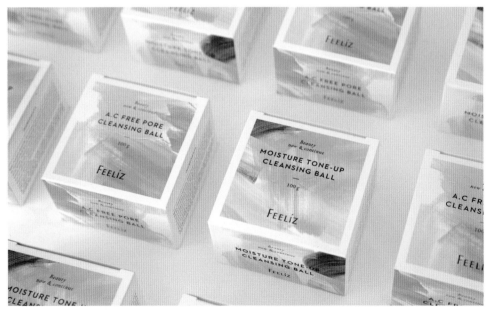

+

지속성

디자이너의 개별적인 아트워크나 수작업을 이용하는 작업은 실제 제품이나 패키지 디자인에 적용하는 데 현실적인 어려움이 많다. 아이덴티티를 유지하면서 패키지 룩Look을 지속 · 확장해야 하는 운영자 입장에서는 내부 디자이너들이 작업을 이어 받아 수정 · 응용이 유리한 쪽이 선호된다. 앞의 작업처럼 콘셉트가 명확히 설정된 이후 특정 제품에 한해 적용하는 경우 또는 콜라보레이션 Collaboration 등 기획 제품에 더 적합할 수 있다. 일반적으로는 제품의 확장 및 응용을 고려하여 이미지나 그래픽을 모듈화하거나 가이드 시스템을 따를 수 있는 형태로 룩을 개발한다. 패키지 또는 아이덴티티를 위한 주요 그래픽들이 범용성과 지속성을 위해 단순화될 수밖에 없는 이유이기도 하다.

———

에센스 제품을 위해 새로운 텍스처를 제작하여 적용한 패키지 디자인
아트워크를 적용할 때는 이후 전개에 대한 계획이 필요하다.

———

디지털 드로잉과 아날로그 물감을 혼합한 형태의 일러스트
출력한 이미지 위에 다시 물감으로 그리는 방식을 반복했다.

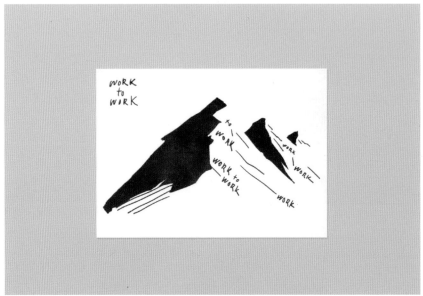

5
Character
캐릭터

기업이나 브랜드를 위해 사용되는 캐릭터 디자인은 표정과 동작 등 구체적인 표현이 가능해서 로고나 그래픽에 비해 존재감과 이해도가 높다. 모바일 이모티콘이나 웹툰의 캐릭터들이 상용화되어 인기를 얻고, 카카오 프렌즈, 라인 프렌즈처럼 기업을 대표하는 캐릭터들은 귀엽고 친근함을 무기로 머천다이즈 마켓을 섭렵한다. 각종 페스티벌이나 올림픽 같은 국제 행사 및 이벤트를 위해 한시적으로 개발하여 쓰이기도 하지만 88올림픽의 '호돌이'처럼 마스코트로서 오래도록 사람들에게 기억되고 회자되기도 한다. 나에게 대전은 아직도 93년 대전 엑스포의 마스코트 '꿈돌이'의 도시다. 나와 비슷한 세대에서 '둘리' TV 시리즈를 보지 않은 사람은 아마도 별로 없을 것 같다.

고등학생 때까지 만화가를 꿈꿨고 대학에서는 애니메이션을 전공한 덕에 일러스트 및 캐릭터 디자인은 나에게 익숙한 시각적 표현 방식이다. 토리야마 아키라의 〈드래곤볼〉에 빠져 '손오공'과 '베지터'를 수도 없이 따라 그렸고, 무협과 판타지를 좋아해서 온갖 초식과 마법을 쓰는 캐릭터도 만들곤 했다. 그때는 캐릭터를 만들고 이야기와 감정을 부여하는 일이 가장 재밌는 일이었다. 디자인을 선택하면서 캐릭터를 만드는 일은 더 이상 없을 줄 알았지만 캐릭터 디자인을 비롯한 일러스트 작업은 그래픽 디자인에서도 자주 선택되는 방식이었다.

2014 GOYANG ROCK FESTIVAL, 2014
음악 페스티벌을 위한 캐릭터 일러스트를 이용한 메인 그래픽
지역적 특징인 꽃과 함께 해골 캐릭터를 만들어 락 페스티벌의 특성을 드러냈다.

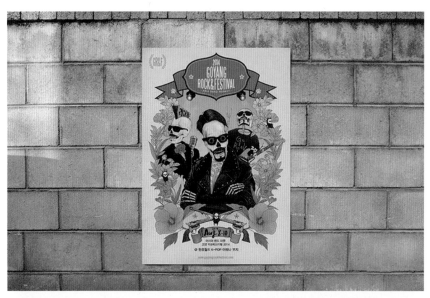

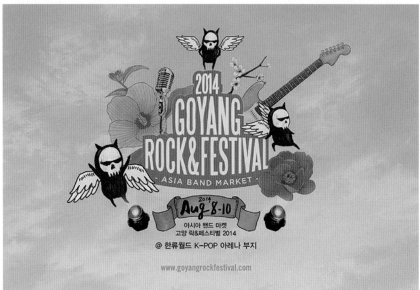

CINUS PINK FILM FESTIVAL, 2014
일본의 '핑크 영화'를 다룬 핑크 영화제 캐릭터 디자인
4년간 캐릭터를 비롯한 포스터 등을 디자인했다.

———

서체를 구성해서 만든 캐릭터 일러스트

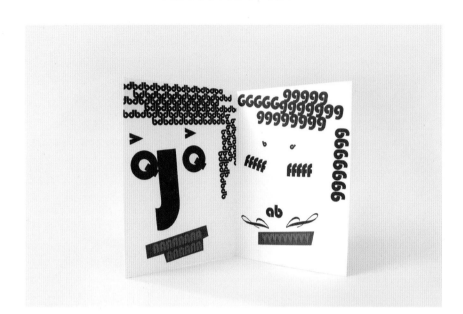

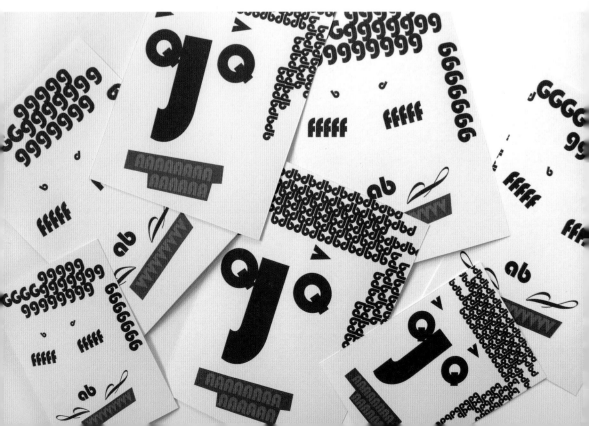

브랜드 아이덴티티 작업을 진행했던 코스메틱 브랜드에서 브랜드를 대변할 만한 캐릭터 개발을 의뢰한 적이 있다. 기존에 브랜드 내에서 웹툰의 형식으로 캐릭터를 활용한 적이 있었지만 프로모션이나 SNS 활용을 목적으로 브랜드를 대표하는 캐릭터가 새롭게 필요한 상황이었다. 기획 초반 화장품 업계에서 통용되는 귀엽거나 예쁜 스타일의 전형적인 느낌을 탈피하고자 코스메틱 장인을 콘셉트로 흔히 '코덕'이라 칭하는 화장품밖에 모르는 코스메틱 덕후의 이미지를 상상했다. 결과적으로 실험 정신과 자유로운 성격을 지닌 과장된 동작과 표정의 괴짜스럽고 위트 있는 캐릭터를 만들었다. 브랜드 이름을 따서 미스터 알엑스Mr.RX라는 이름을 지었다. 자유로운 동작과 유쾌한 표정이 특징인 캐릭터는

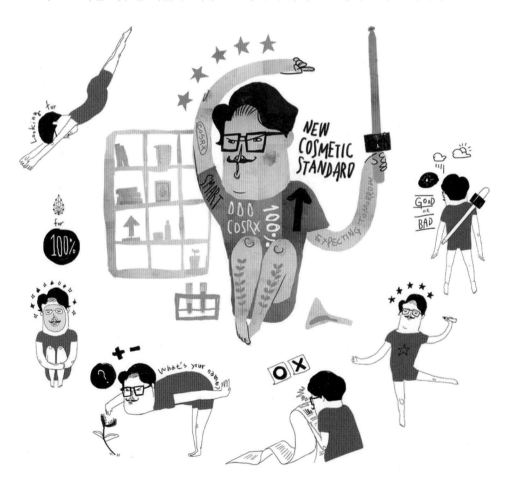

개발 이후 웹 사이트, 리플릿, 스티커, SNS 등 홍보용 이미지 위주로 사용되었
다. 다양한 방식으로 노출된 캐릭터는 특히 해외에서의 반응이 좋았고 클라이
언트 측에서는 캐릭터 활용도를 높이고자 기존 판매하던 제품에 캐릭터를 넣고
싶다는 의견을 보였다. 하지만 나는 캐릭터가 제품에 들어가게 될 경우 개성 강
한 캐릭터로 인해 제품을 대변하는 인상이 너무 강해진다고 생각해서 처음에는
만류했었다. 하지만 클라이언트는 새로운 시도와 도전에 과감했고 진행 의지가
강했다.

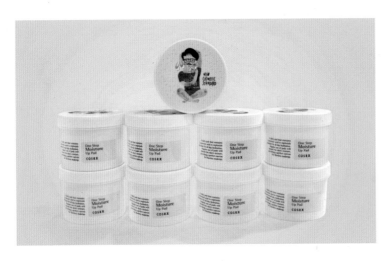

결국 기존 제품의 용기 윗면에 캐릭터를 새롭게 디자인해서 넣게 되었다. 캐릭터의 특징이 워낙 도드라지다 보니 작업 후에도 반신반의하긴 했다. 하지만 놀랍게도 제품은 출시 이후 캐릭터를 넣기 전보다 판매량이 현저히 늘어났다. 종전에 없던 제품의 참신함과 더불어 개성 강한 캐릭터는 그만큼 확고한 브랜드 이미지를 구축했다. 새로운 이슈 및 가시성을 만들어 내며 브랜드를 대표하는 메가히트 제품으로서 꾸준히 인기를 얻는 제품이 되었다. 물론 제품력이 우선

이겠지만 가시성 높은 캐릭터 사용은 제품을 강력하게 인식시키는 데 주효했고 결과적으로 클라이언트의 판단이 옳은 셈이 되었다. 캐릭터는 특히 해외에서 많은 관심을 가지면서 캐릭터를 팬아트하거나 코스프레 Costume Play 하는 등 다양한 형태로 제품과 브랜드를 확산시키는 역할을 했다. 디자인 전략과 가이드를 제안하는 입장에서 가끔은 예상에서 벗어난 결과가 따라오기도 하지만 어쩌면 그게 디자인의 매력이자 기능이 아닐까 싶다. 작업 자체의 만족과 완성도만큼이나 디자인이 목표하는 생산적인 결과가 따라올 때면 더 큰 보람이 있다.

이후 브랜드가 성장하면서 해당 브랜드는 새롭게 정제된 아이덴티티와 디자인으로 리뉴얼되었다. 캐릭터를 내세우던 전략과 방향성이 이전과는 달라짐에 따라 캐릭터는 리뉴얼된 브랜드의 정서에 맞춰 좀 더 간략한 형태로 개발하여 제공하였다. 브랜드와 함께 캐릭터도 성장한 셈이다.

————

COSRX Mr. RX, 2019
리뉴얼한 브랜드 방향성에 맞춰 간결한 형태로 변화시킨 캐릭터 디자인

캐릭터 상품

금속에 각인하여 색을 넣거나 후가공하여 제작하는 금속 배지는 캐릭터나 일러
스트, 타이포그래피 등을 이용하여 굿즈^{Goods}로 만들기 좋은 아이템이다. 외형을
만들고 라인으로 구성할 부분과 색을 입힐 부분을 정한 뒤 도금을 하거나 음각
부분에 질감을 만드는 샌딩 작업을 하는 등의 후가공이 가능하다. 금속은 은색
니켈이나 검정색 흑니켈 등을 사용하여 1pt 미만의 가는 선까지도 비교적 정교
하게 제작할 수 있다. 배지를 고정시킬 수 있도록 대지와 함께 구성하는 경우가
많다. 미스터 알엑스 캐릭터는 금속 배지를 비롯해서 스티커, 피규어 등 다양한
캐릭터 상품으로 제작됐다.

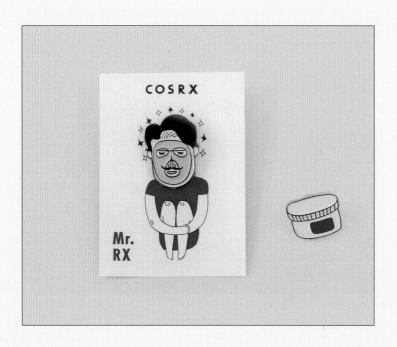

TOOL EXTENSION

도구의 확장

디지털은 0과 1의 조합을 이용한 이진법 논리를 통해 각종 연산이나 정보를 만들어 낸다. 우리가 편리하게 사용하는 컴퓨터나 그래픽 소프트웨어 역시 0과 1의 집합체로 우리를 둘러싼 아날로그 세계의 산물들은 컴퓨터와 새로운 디바이스 및 소프트웨어를 통해 다양한 형태의 디지털로 구현되고 있으며 디자인과 출판, 인쇄 역시 기술의 발전에 따라 생산성을 중심으로 다양하게 진보했다. VR/AR^{Virtual Reality/Augmented Reality} 등의 기술을 활용한 포스터가 등장하고 알고리즘을 이용한 프로그래밍으로 새로운 시각물을 만들어 낸다. 기술의 발전에 따라 과거의 생산 방식과 표현법은 점점 줄어들고 있지만 동시에 그 반대 급부에 대한 갈증과 추억으로 인해 관심이 늘기도 한다. 최근 몇 년간 문화 전반에 걸쳐 레트로를 넘어 뉴트로^{Newtro}*의 유행이 이를 반증하듯 동시대에서 디지털과 아날로그는 불가분의 관계로 상호 보완적인 형태로 발전하는 중이다. 수 천만 화소가 넘는 디지털 카메라가 보급화되고 이제는 누구나 지니고 있는 휴대폰으로 몇 초 만에 생생한 고화질의 사진을

*** 뉴트로**　 새로움New과 복고Retro를 합친 MZ세대 신조어. 복고를 새로운 외형과 디자인으로 즐기는 경향

찍을 수 있지만 필름 카메라가 지닌 정서를 그리워하여 필름 카메라의 색감 및 방식까지 구현하는 앱이 등장했다. 전자 출판 및 옵셋 인쇄가 보편화되어 손쉽게 대량 인쇄가 가능하지만 오래 전 학교나 교회에서 쓰이던 리소 프린터를 이용한 거친 스텐실 인쇄가 디자이너 사이에서 애용된다. 아날로그와 과거의 정서를 지닌 사람에게는 그리움과 향수로써, 디지털 세대에게는 경험하지 못한 또 다른 신선함으로 각종 문화와 상품으로 소비되는 요즘이다. 반대로 3D 스캔을 통해 실재하는 대상을 촬영하여 금세 입체적인 디지털 데이터 변환도 가능하다.

동시대 그래픽 디자인은 다양한 형태가 혼재되어 있다. 디지털과 아날로그, 2D와 3D, 디자인 영역과 회화적 영역의 경계가 모호해지고 서로를 오가는 작법이 성행한다. 그중에서도 아날로그 작업이 갖는 손맛이나 러프한 질감, 생동감 등은 디지털 작업으로 100% 구현해내기 어려운 탓에 화구나 회화적인 작법을 빌려 컴퓨터 밖에서 작업하는 방식으로 이뤄진다. 하지만 시간적 제약, 편의성, 혹은 늘 해 오던 디지털 방식에 익숙해져 실무에서는 쉽게 시도되지 못한 채 배제되기 일쑤다. 비교적 자유도가 높은 개인 프로젝트나 전시용 작업을 위해 주로 이뤄지는 경우가 많다. 그럼에도 현실적 제약을 극복하고 작업을 시작할 때 그래픽 프로그램에서 조건반사처럼 새 창을 만드는 일을 미뤄 본다면 다양한 방법론과 참신함, 변화의 동력이 생긴다. 계획하지 않은 부분에서 우연한 결과를 얻는 것은 덤이 되기도 한다.

종이에 얹은 테이프에 조명을 비춘 뒤 촬영해서 얻은 독특한 질감의 이미지

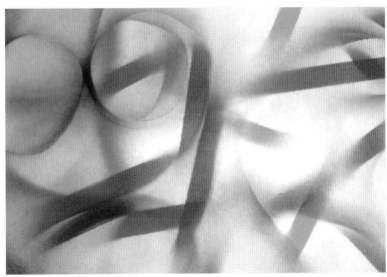

핀으로 뚫은 종이 구멍 사이로 스테이플러 심을 박아서
쿠바의 혁명가 체 게바라Che Guevara의 초상을 만들었다.

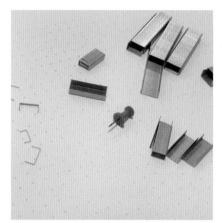

1
Marbling

마블링

데칼코마니Decalcomanie, 마블링Marbling, 스크래치Scratch, 고무판화 등 비교적 도구의 사용이 쉬운 미술 표현 기법들을 우리는 어릴 적 누구나 경험했다. 하지만 대부분 어렴풋이 당시의 기억을 가지고 있을 뿐, 디자이너로서 이 경험을 활용하려는 시도가 쉽게 이어지지 않는다. 미술에 관심을 불러일으킨 일련의 작업들을 초등 미술 교육의 실습 정도로 여기지 않고 디자인으로 데려오는 순간 또 따른 시선과 흥미로운 결과가 열린다.

> *** 마블링** 물과 기름이 섞이지 않는 성질과 우연의 효과를 이용한 추상적 표현 기법으로 숙련된 형태라면 조형이나 구체적인 이미지를 만들수 있는 비교적 손쉬운 미술 표현 기법이다.

그중 마블링 기법*은 누구에게나 익숙한 표현 방식이고 주변에서 응용된 형태를 어렵지 않게 찾을 수 있는 생각보다 쉬운 미술 기법이다. 국내에는 대리석 마블링 패턴이 유행하면서 마블링 기법에 대한 관심이 많아졌으며, 해외에서는 마블링 기법이 하나의 아트 영역으로 자리를 잡아 다양한 패턴을 상품화하는 전문가들도 많다.

영국에 위치한 Jemma Lewis Marbling & Design의 마블링 작업
http://jemmalewismarblinganddesign.bigcartel.com

마블링 물감 아트워크

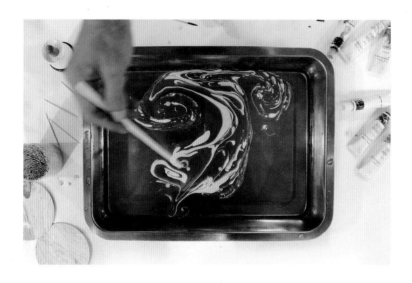

준비 ⇒ 마블링 물감, 그릇, 물, 물과 물감을 섞을 수 있는 도구, 종이

마블링 아트워크를 이용한 다음의 작업은 스튜디오의 자체 작업의 일환인 트라이앵글페이퍼^{try angle paper} 2호로 제작하게 되었지만 사실 처음부터 뚜렷한 제작 의도가 있었던 것은 아니다. 반복적인 클라이언트 업무에 다소 지쳐 있었던 일상에서 조금의 환기가 되어 줄 만한 무언가를 찾던 중 우연히 유튜브에서 본 마블링 아트워크가 눈길을 끌었고, 당시 직원과 함께 '재밌겠다. 한 번 해 보자' 하고 단순한 흥미로 출발하였다.

\+ 트라이앵글페이퍼는 트라이앵글–스튜디오의 디자인 간행물이다. 만물을 바라보는 다양한 시선으로 형식과 구성이 매 호마다 제각각이다. 글자 실험을 담은 1호를 비롯해 현재까지 총 6호를 만들어 배포 및 판매를 진행했다. 현재는 휴간중이다.

마블링 기법의 재료와 준비는 매우 간단하다. 물을 담을 그릇과 물감, 물감을 섞어 휘저을 수 있는 나무젓가락이나 이쑤시개, 그리고 패턴을 찍어 낼 종이만 있으면 된다. 마블링용 물감은 화방에서 쉽게 구할 수 있다.

작업 과정 역시 단순하다. 그릇에 넘치지 않을 적당량의 물을 담고 그 위에 마블링 물감을 몇 방울씩 떨어뜨려 휘저어 주기만 하면 된다. 마블링 전용 물감은 기름이 섞인 탓에 물에 섞이지 않으면서 유동성을 지닌 채 비정형의 이미지를 만든다. 전문가의 그것만은 못 하겠지만 몇 번의 휘젓는 방식만으로도 손쉽게 추상적이고 아름다운 패턴을 얻을 수 있다. 배색을 고려하여 여러 컬러의 물감을 혼합하고 종이를 물 위에 뒤엎어 찍어 내면 물감의 패턴은 고스란히 종이에 묻어난다.

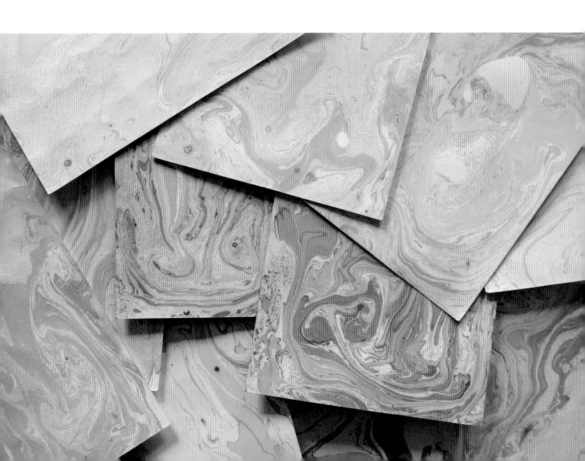

물론 처음부터 원하는 패턴을 얻을 수 있었던 것은 아니었다. 물감을 물 위에 떨어뜨리면 어느새 퍼져 버리는 탓에 다른 색과 물감이 뒤섞여 모양을 만들기 힘들어졌다. 또한 원하는 패턴을 만든답시고 너무 오랫동안 휘저으면 물감이 잘게 쪼개져서 징그러운 모양새가 되기 일쑤다. 더욱이 보급형 마블링 물감의 컬러 수가 제한적이다 보니 배색에서 많은 경우의 수를 얻기가 어려웠다. 과정이 단순할 뿐 쉽게 생각하고 접근할 일은 아니었다.

알맞은 결과를 얻기 위해 물감을 떨어뜨리고 종이로 찍어 내는 과정을 수십 차례 반복했다. 결국 진하게 흩뿌린 마블링 물감을 1차로 찍어 낸 이후 남은 물감을 한 번 더 종이에 찍어 내는 방식을 찾았다. 진한 물감이 걸러진 이후에 원하던 파스텔 톤의 자연스럽고 고운 색감을 얻을 수 있었다. 종이가 물에 직접적으로 닿기 때문에 종이는 좀 두꺼운 것이 적당하고, 패턴을 만들 때는 나무젓가락과

(←) 물감을 종이에 처음 찍어 내면 선명하고 강한 패턴을 얻을 수 있다.
(→) 물감을 1차로 종이에 한 번 찍어 낸 후 남은 물감을 다시 종이에 찍어 내면
부드럽고 자연스러운 패턴을 얻을 수 있다.

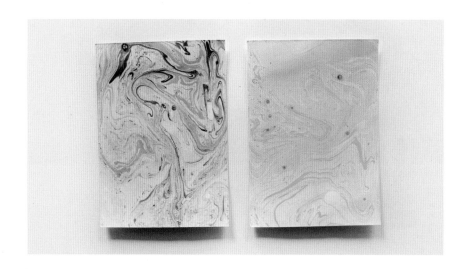

이쑤시개를 유용하게 사용했다. 물감을 찍어 낸 종이들은 하루 정도 말린 뒤에 출력소의 고화질 드럼스캔을 이용해서 데이터화하였다.

처음엔 단순히 기법을 실습하고 경험하는 재미로 시작한 작업이었지만 마블링 아트워크는 꽤 훌륭한 결과물이 되어 주었다. 실습에서 그치기에는 아쉬움이 남아서 제품을 제작하면 좋겠다는 생각이 들었다. 스캔 후 얻은 이미지들은 보정을 거쳐 각각 스케줄러, 엽서, 스티커 등에 패턴으로 적용시켜 하나의 마블링 제품군으로 제작했다. 때마침 작업 당시 소규모 출판물과 더불어 크고 작은 마켓이 한창 성행했고 스튜디오의 자체 작업물들이 관심을 받던 때였다. 자연스럽게 제작한 결과물을 들고 마켓에 참여하거나 독립 서점, 온라인 숍에 입점하여 판매까지 이를 수 있었다.

———

try angle paper 02, 2014
스케줄러, 엽서, 스티커 등 마블링 제품군을 만들었다.

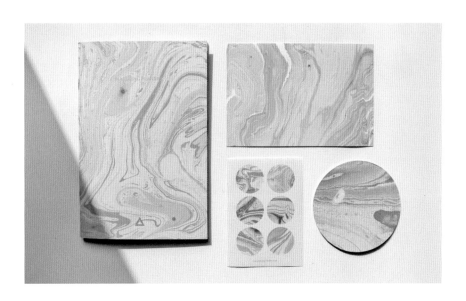

———

(↑) 마블링 엽서 / (↓) 마블링 스티커

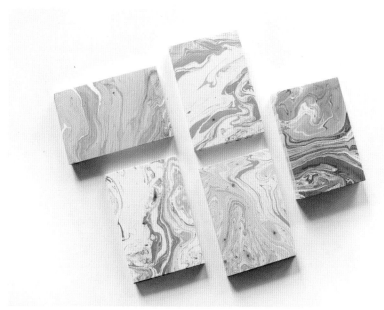

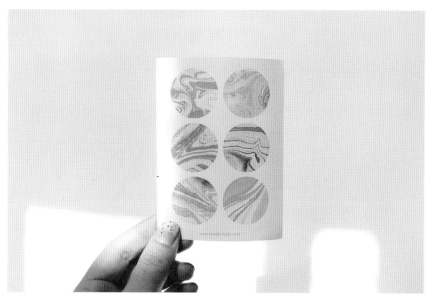

매니큐어 마블링

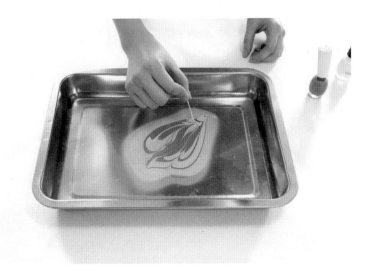

준비 ⇒ 매니큐어, 그릇, 물, 물과 물감을 섞을 수 있는 도구, 종이

자체 제작물을 판매하고 그에 따른 수익이 발생하는 것은 의미 있는 경험이었다. 마냥 클라이언트에게서 연락이 오기를 기다리고 주어진 작업을 진행하는 수동적 입장과 달리 직접 만든 것들이 판매되는 것을 지켜보는 것은 묘한 쾌감이 있었다. 디자인 스튜디오가 자체 제작물을 갖는 것은 자생할 수 있는 하나의 대안이요, 새로운 동력으로 생각하고 작업을 좀 더 확장해 보기로 했다. 답습을 피하기 위해 물감을 대체할 도구를 찾았고 매니큐어가 마블링 패턴으로 활용되는 예를 발견했다.

매니큐어를 이용한 마블링 기법은 재료가 물감에서 매니큐어로 바뀌는 것 외에 준비는 동일하지만 물감과 매니큐어의 성질 차이에 대한 이해가 필요했다. 물감은 물 위에서 금방 퍼지는 특성이 있어 모양의 제어가 어려운 반면, 매니큐어는 시간이 조금만 지나도 막이 형성되면서 굳어버리는 바람에 색의 혼합이 쉽지 않았다. 처음에는 그 차이를 모른 채 물감과 같은 방식으로 몇 번의 실패를 맛보고 나서야 적절한 방법을 찾을 수 있었다.

금방 굳거나 퍼져 버리는 매니큐어를 제어하기 위해 물 위에 먼저 흰색의 매니큐어를 퍼뜨렸다. 그리고 그 위에 다시 색상이 있는 매니큐어를 떨어뜨렸다. 이렇게 흰색 바탕을 만들고 그 위에 매니큐어를 떨어뜨렸더니 나중에 떨어뜨린 매니큐어가 흰색의 매니큐어 안에 갇히는 모양이 되어 색이 빠르게 퍼져 버리는 것을 방지하는 기능을 했다. 이 과정을 통해 매니큐어로 만든 마블링 패턴은 마블링 물감에 비해 좀 더 정교하게 모양을 만들 수 있었다. 이쑤시개를 이용해서 물감을 갈라 다양한 패턴을 만들고 종이를 덮어 찍어 냈다. 종이에 찍어 낸 매니큐어는 물감보다 빨리 마르고, 마르고 난 뒤 패턴 위에 얇은 코팅막을 형성하는 것을 발견했다. 종이에 찍어 낸 결과는 마블링 물감을 이용한 작업과 마찬가지로 고화질 스캔을 통해 이미지를 얻었다. 그중 몇 가지를 간추려 노트의 표지로 활용했다. 표지의 인쇄는 은별색과 연분홍색을 사용했고 글자를 금박으로 후가공했다. 내지는 흰 종이와 연분홍색을 반반씩 구성하고, 앞면과 뒷면의 구분 없이 원하는 쪽으로 사용할 수 있도록 만들었다. 트라이앵글페이퍼 4호로 제작된 작업은 '마블링 하프 노트'라고 이름 지었다. 비닐 진공 포장 후 마지막에는 금광 스티커를 활용하여 책등을 감싸 마감했다. 번쩍번쩍 빛나는 것이 생각보다 이 금광 스티커의 존재감이 뿜뿜이다. 추가 구성품으로 배지도 제작했다.

———

마블링을 찍어 낸 종이 위에 얇은 코팅막이 눌어붙어 있다.

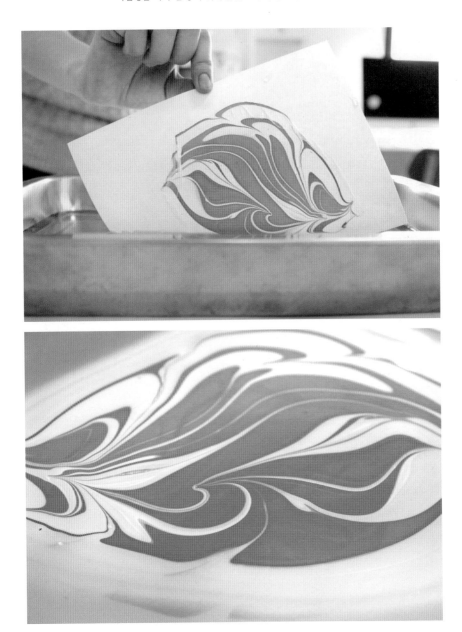

다양한 실험을 거친 매니큐어 마블링

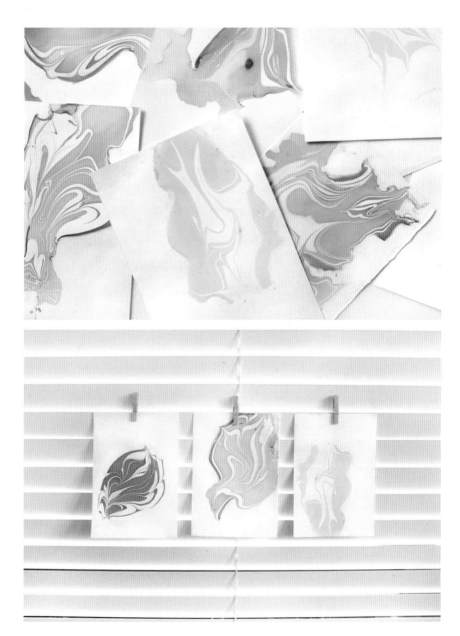

———

try angle paper 04, 2015
마블링 하프 노트

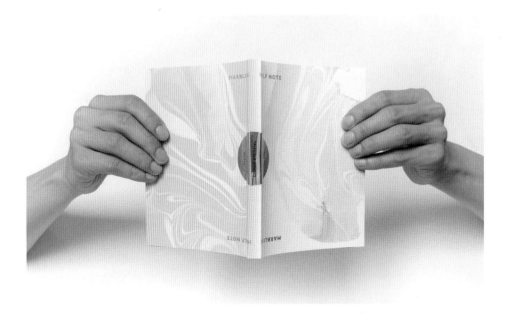

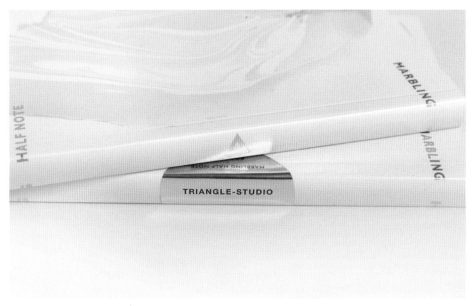

단지 물감에서 매니큐어로 도구만 교체했을 뿐이지만 마블링 물감과는 또 다른 좀 더 깔끔한 정서를 지닌 작업이 탄생했다. 평생 매니큐어를 쓸 일이 없었는데 작업하면서 브랜드별로 매니큐어 점도를 파악할 지경이었으니 나름 열심이었나 보다. 어딘가 벚꽃과 닮아 있는 노트는 때마침 벚꽃이 만개하던 계절이라 벚나무를 배경으로 제품 사진도 찍고 입점을 위한 제안서도 만들었다. 이후 시장에서 나름의 긍정적인 반응을 받으며 다양한 매체에 소개됨과 동시에 국내외 숍과 온라인 몰 입점 제안도 받았다.

스튜디오 또는 디자이너로서 자체 작업이나 브랜드를 갖는 일은 여러모로 의미 있는 일이다. 이름을 좀 더 다양한 사람들에게 알릴 수 있는 방법이기도 하며 의뢰를 통한 클라이언트 업무 이외에도 자생적인 수익 구조를 만드는 일이기도 하다. 또한 제약 없이 디자이너의 개성을 살릴 수 있는 작업이 주축이 되다 보니 좀 더 자유롭고 디자이너 개성을 담는 결과물이 나올 확률이 높다. 하지만 클라이언트 업무가 주가 되는 상황에서 독립적인 작업들을 이어 나가는 일이 현실적으로 녹록치 않다. 수익이 보장되는 일도 아닐뿐더러 매일 빠듯한 업무 마감에 시달리면서 매출까지 신경 쓰다 보면 겨를이 없는 것이 실제다. 항상 마음만 있고 실천하기 어려운 상황이지만 그 와중에도 시간과 계획을 쪼개고 쪼개어 이어 나가고자 하는 것은 클라이언트 디자인 안에서의 갈증이고, 디자이너로서 남아 있는 자기 발현의 욕구이려나.

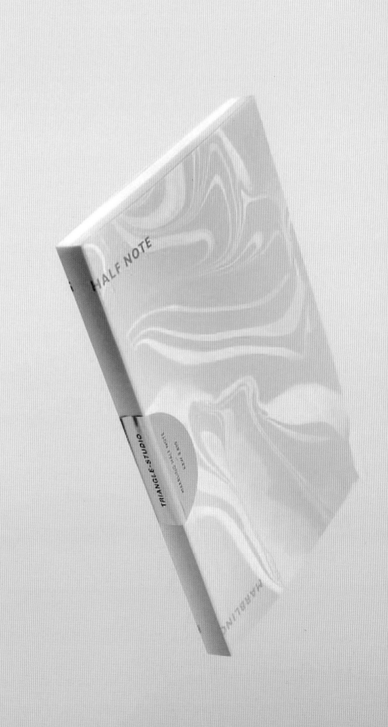

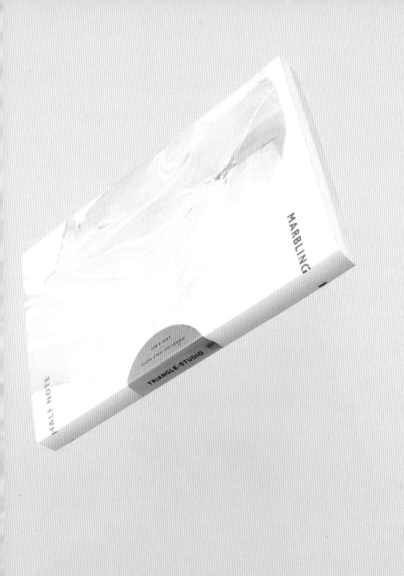

MARBLING

HALF NOTE

TRIANGLE-STUDIO

트라이앵글페이퍼 6호

스튜디오 자체 작업물은 지금까지 총 6번 진행했다. 그중 마지막 트라이앵글페이퍼 6호는 디자이너 동료들이 기획한 마켓 참여를 위한 작업으로 키링을 제작했다. 자체 작업물 이름이 '페이퍼 paper'를 담고는 있지만 꼭 종이에 한정하여 물성을 제한하지는 않고 있다. 경험하지 않은 것들 중 가죽 소재가 눈에 들어왔고, 가죽 공방과 브랜드를 운영하는 선배에게 대뜸 연락하여 협업을 부탁했다. 제작 가능한 부분과 디테일을 의논한 뒤 먼저 글자를 만들었다. 동판을 만들어 가죽 위에 음각으로 각인하고 신주 고리를 달았다. 선배가 만든 다른 키링 중에 가죽에 구멍을 뚫고 실로 엮은 부분에 착안하여 키링의 아래쪽에는 스튜디오의 로고 모양을 본떠서 삼각형 모양으로 실을 꿰매 포인트를 넣었다. 시간이 지날수록 태닝이 되는 베지터블 가죽을 사용하였다.

———

try angle paper 06, 2019
가죽 공방 및 브랜드 미미크로우MIMICROW에서 제작을 맡아 주었다.

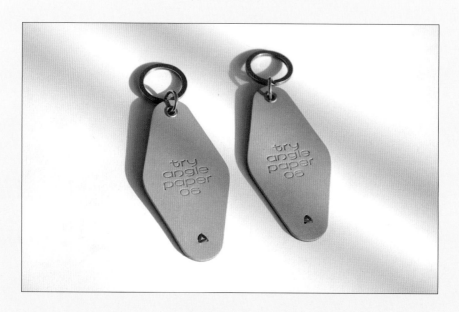

2
Silk Screen

실크스크린

디자인 작업에서 색을 표현하는 방법으로 그래픽 소프트웨어를 사용하는 방법은 가장 보편적이고 손쉬운 일이다. CMYK 4도 내에서 표현하기 어려운 색상은 별색을 지정하여 컬러 차트의 색상과 대조하여 원하는 색을 구현하는 것도 가능하다. 이렇게 데이터화하여 값을 지정하면 쉽고 원하는 색과 유사하게 색을 표현할 수 있지만 디지털 방식의 그것과 다르게 물감 자체가 지니고 있는 정서와 깊이는 같은 색을 표현하더라도 분명 다른 지점이 있다.

실크스크린은 생생하고 정확한 색상과 중첩된 효과 등을 활용하기 적당한 방식으로 티셔츠나 에코백 등 직물 원단에 주로 사용되지만 종이 위에 사용한다면 대량의 옵셋 인쇄와는 다른 물감이 갖는 밀도감에 또 다른 매력을 찾을 수 있다. 우리가 익히 알고 있는 앤디 워홀Andy Wahol의 '마릴린 먼로'나 '캠벨 수프' 등의 작품을 비롯해 해외에서는 실크스크린 인쇄를 이용한 포스터나 일러스트 작업들을 어렵지 않게 만날 수 있지만, 국내에서는 의류나 원단에 사용하는 경우를 제외하고는 상대적으로 지류 쪽 사용은 드문 편이다. 필요한 장비를 준비하고 작업을 진행하는 데에 시간과 수공이 많이 드는 편이라 대량 생산 과정에서 자주 채택되기는 어렵겠지만, 직접 실크스크린을 경험한 후 그 매력에 빠진다면 앞으로는 실크스크린을 이용할 궁리만 할지도 모른다.

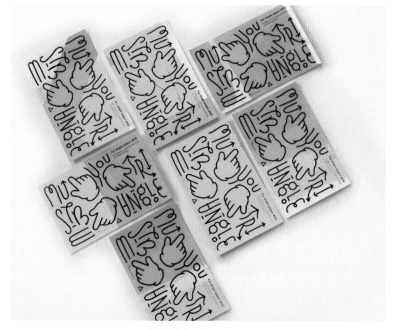

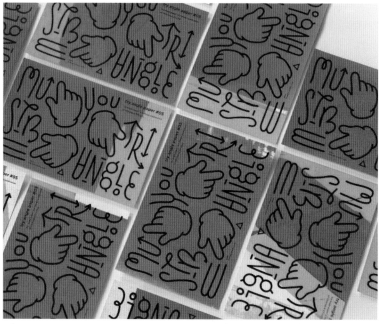

다양한 컬러의 실크스크린용 물감을 중첩하여 구성한 실크스크린 엽서

실크스크린 포스터

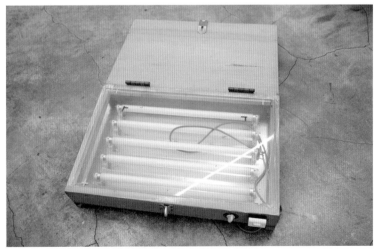

(↑) 실크스크린에 필요한 물감과 도구들 / (↓) 감광기(노광기)

실크스크린은 공판화 기법의 한 종류로, 찍어 내고 싶은 이미지를 필름으로 만들고 금속이나 나무 액자 틀에 고정한 실크나 나일론 등의 원단 사이로 잉크가 새어 나가도록 물감을 밀어 프레스하는 과정으로 이뤄진다.

디자인과 함께 작업 과정의 첫 단계는 '분판'이다. 인쇄할 도수를 결정하여 물감을 찍을 판을 구분하는 것이다. 디자인이 완성되면 물감을 나눠 찍을 부분의 데이터를 검은색(먹1도)으로 트레이싱지나 OHP 필름 등에 각각 프린트한다. 전체 사용 컬러가 한 가지라면 1장(1도), 세 가지라면 각 컬러별 3장(3도)이 필요하다. 분판의 과정은 포토샵 레이어를 나누어 겹친다고 생각하면 이해하기 쉽다. 한 번에 한 가지 컬러를 프레스하기 때문에 색이 섞이는 효과를 내고 싶다면 그러데이션을 망점으로 작업하면 표현이 가능하다.

이미지 필름이 완성되었다면 다음은 실크스크린 프레임을 준비한다. 사이즈별 프레임이 존재하며 틀에 입히는 '샤'라고 부르는 망사 원단을 팽팽히 잡아당겨 타카나 스테이플러로 박아 고정한다. '샤매기'라고도 부른다. 물감이 틀 사이로 새는 것을 방지하기 위해 테이프로 사방을 감싸기도 한다. 샤를 박는 과정이 번거로운 경우 샤가 입혀진 프레임을 바로 구매할 수도 있다.

2도 인쇄를 위해 두 장의 트레이싱지에 인쇄

샤를 입힌 실크스크린 프레임

스튜디오 자체 작업인 트라이앵글페이퍼 3호로 공개한 실크스크린 포스터 작업은 스튜디오를 알리기 위한 목적으로 진행했다. 당시 작업실에 있는 사물 몇 가지를 간추리고 사물의 특성과 다르게 개인적 의미를 부여하여 글자를 넣어 디자인을 마쳤다. 파란색과 형광 주황색 2도로 계획하고 색이 서로 섞일 수 있도록 이미지는 망점으로 처리했다.

2도로 분판한 각각의 이미지를 트레이싱지에 인쇄하고 4절 크기의 프레임도 준비했다. 재료도 모두 준비되었고 호기롭게 프레임에 감광액을 '도포'하려는데 아. 아직 날이 밝다. (감광액은 빛에 반응하는 성질이 있어 빛이 닿는 부분은 단단하게 굳어 버리기 때문에 어두운 공간에서 작업한다.) 결국 무식한 방법이지만 밤이 될 때까지 기다렸다. 나중에는 암막 천으로 빛을 가려서 진행하긴 했지만 처음엔 미처 그 생각을 못 하고 무작정 해가 지길 기다렸다. 처음 진행해 본 실크스크린 작업을 최소한의 장비로 진행하려다 보니 단계마다 난관이었다. 그래도 어김없이 밤은 찾아 왔고 프레임 망사 위에 버킷을 이용해서 감광액을 도포했다. 다음으로 감광액을 바른 프레임을 말려야 하는데 건조기가 있을 리 없다. 다행히(?) 열풍기가 있어 그 앞에 세워 두고 말릴 수밖에 없었다. 산 넘어 산이다.

(←) 감광제에 물을 섞어 유제와 혼합한 뒤 (→) 버킷에 부어 망사 위에 골고루 바른다.
물론 어두운 곳에서!

우여곡절 끝에 건조가 끝났다. 잘 말린 프레임은 이제 '감광'을 한다. 감광을 위해서는 시간을 맞춰 빛을 쬐어 주는 감광기가 필요하다. 4절 크기 정도의 실습용 감광기는 시중에서 어렵지 않게 구할 수 있다. 감광기의 유리판 위에 디자인을 출력한 필름지(트레이싱지)를 놓고 그 위에 프레임을 얹은 뒤 5-10분 정도 빛을 쬐어 주면 빛을 받은 감광액이 굳는다. 감광할 때는 고른 압력으로 평평하게 눌러 주는 것도 중요하다. 그래야만 선명한 결과를 얻을 수 있다. 역시 전문 장비가 준비되 있지 않아 두꺼운 책을 여러 권 올리는 것으로 대신했다.

감광이 끝난 프레임은 '수세'를 한다. 감광 시 필름지의 인쇄된 부분에 가려져 빛을 받지 못한 부분을 물로 씻어 내는 과정이다. 감광액이 씻겨져 나간 빈 공간에 물감을 밀어 넣어 종이나 원단 위에 색을 입힐 수 있게 된다. 고운 스펀지 등을 이용해서 닦아 낸다. 자칫 벗겨지지 않아야 하는 부분까지 닦아 내지 않도록 주의해야 한다. 여기까지가 판 하나를 만드는 과정이다. 이 작업을 도수마다 거쳐야 한다. 아무래도 전문 장비와 환경을 갖추고 하는 상황이 아니다 보니 완성된 프레임을 얻는데 어려움과 번거로움이 많았다. 글자나 이미지가 선명하게 뚫리지 않았다면 탈막제라 부르는 감광액 제거제를 이용해서 감광액을 깨끗이 제거하고 다시 감광액을 도포하는 작업으로 돌아가야 한다. 실제로 만족한 결과를 얻기 위해 여러 번 앞의 과정을 반복했다. 오 마이 갓.

'제판' 과정의 흔적이 고스란히 담긴 상처 투성이의 프레임

드디어 프레임이 준비됐다. 이제 물감을 입힐 차례다. 프레임 아래에는 물감이
닿을 종이나 원단을 놓는다. 사용할 물감을 프레임 안쪽에 적당히 덜어서 얹고
스퀴즈를 이용해서 가능한 한 번에 힘껏 밀어 주면 된다. 프레임을 고정하는 장
비가 없다 보니 종이 위에 프레임 위치를 체크해서 진행했다. 하나의 프레임에
한 가지 색상을 프레스하고 종이를 말린 다음 다른 색상의 물감을 종이 위에 프
레스한다. 물감을 몇 번 프레스하고 나면 샤에 물감이 남아 선명한 결과를 얻기
어려워 물로 씻어 내고 말리고 다시 프레스하는 과정을 거듭했다. 다른 일보다
도 씻고 말리는 일이 가장 번거롭고 시간이 많이 걸렸다.

프레스

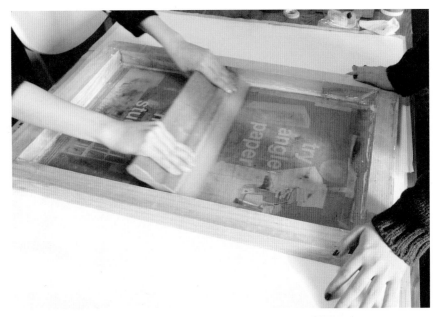

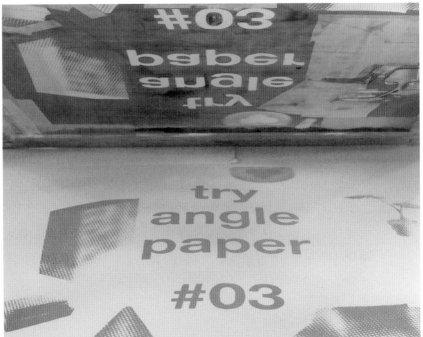

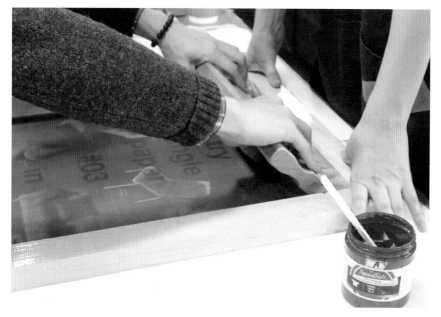

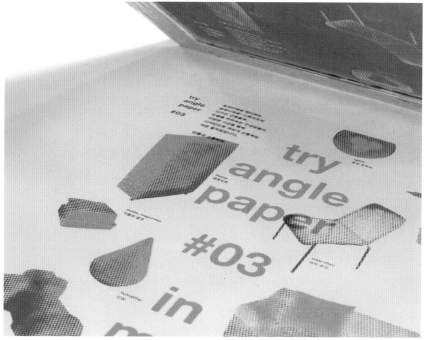

디자인부터 감광, 프레스, 재단 등 모든 과정을 진행하는 일은 결코 쉽지 않았다. 일일이 칼로 재단을 하다가 손이 베일 뻔하고, 테이프로 덕지덕지 잘못된 곳을 수정했다. 건조기가 따로 없으니 온풍기와 헤어 드라이기로 프레임을 수도 없이 말려서 나무 프레임이 뒤틀어지기도 했다. 사실 디자인만 완성해서 전문 업체에 제작을 맡기면 수월해질 일이지만 굳이 복잡한 과정을 직접 해 보는 것은 분명 나름의 의미와 재미가 있다. 과정 전체를 경험하면서 작법에 대한 이해를 통해 새로운 시도를 구상할 수 있고, 잘못되고 실패한 경험은 지나고 나면 결국 약이 되고 결과는 온전히 내 것이 되는 것 같다. 그렇게 감광부터 재단을 마쳐 완성한 포스터는 인쇄가 잘 된 것들을 골라 총 100장 한정으로 만들고 수기로 번호를 기재했다.

———

프레스한 종이는 건조기가 없는 관계로 벽에 붙여서 말렸다.

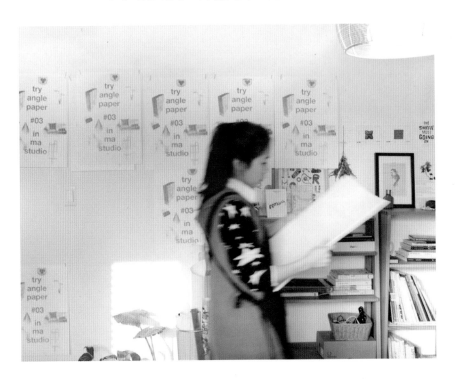

———

(↑) 재단 / (↓) 넘버링

try
angle
paper
#03

트라이앵글 페이퍼는
트라이앵글-스튜디오의
디자인 간행물로,
만물을 바라보는 구성원들의
다양한 시선을 통해
디자인으로 세상과 소통하는
작은 움직임입니다.

만물과 소통하라

TRIANGLE-STUDIO
Arts&Graphic Design Partner

서울시 마포구 합정동 356-9 4층(R)
Tel. 02 3144 2674
info@triangle-studio.co.kr
www.triangle-studio.co.kr

try
angle
paper
#03
in
ma
studio

lights
효과 도우미

heater
공장난로

plants
질긴 생명

steel chair
버지 조심

books, magazines
지식의 결과

humidifier
신상

sofa
이사님 침대

camera
캐시백 7만원

book shelf
암묵이 캣타워

in ma
studio

트라이앵글 페이퍼 3호는
트라이앵글-스튜디오 안의 의미 있는 오브제들을
직접 실크스크린 기법으로 제작된 포스터입니다.

1/100

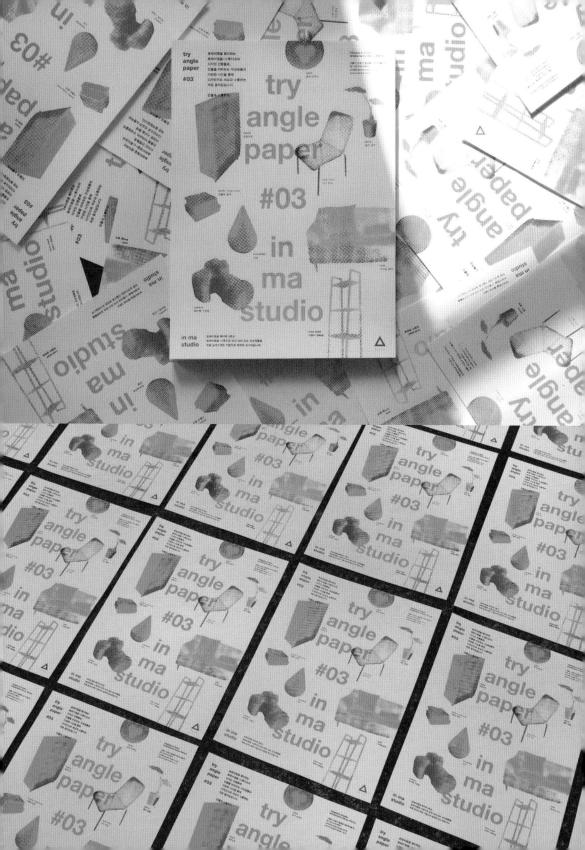

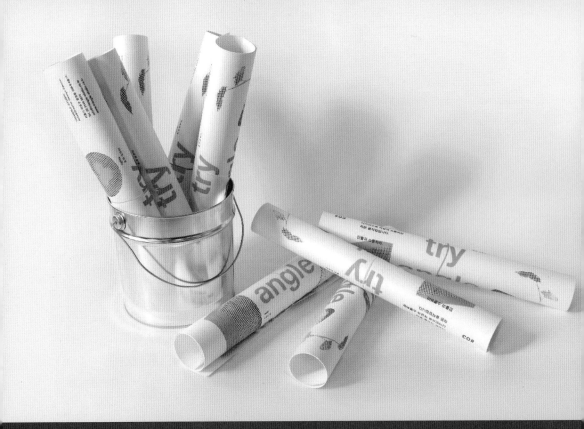

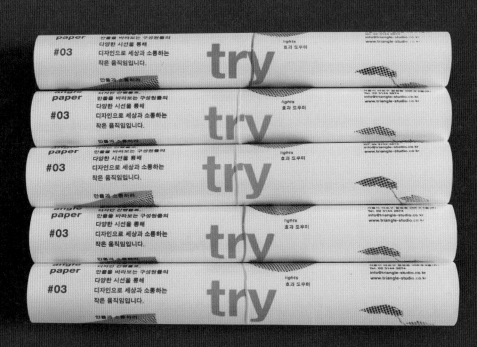

완성한 포스터들은 색상 고무줄로 하나하나 묶어서 서점 및 편집숍 등에 비치하고 무료로 배포했다. 대부분 흔쾌히 받아 주시고, 매장에도 부착 및 홍보해 주신 덕에 배포한 포스터는 금새 동이 났다. 추가 비치 요구와 작업에 대한 긍정적인 피드백들을 받았고 덕분에 그간의 고생은 금세 잊혀졌다. 이윤 추구가 목적이 아닌 오롯이 '하고 싶어서' 하는 작업은 결국 자기만족과 함께 피드백을 통해 완성되는 듯하다. 배포처를 찾으며 서점이나 숍의 대표님들과 만나며 인사도 나누고 인연을 맺는 과정 역시 즐거웠다. 클라이언트를 만나는 것을 제외하고 거의 대부분의 시간을 작업실 컴퓨터 앞에 앉아 모니터를 바라보는 나에게는 이런 시간이 참 반갑고 소중하다. 마지막으로 포스터 제작 과정을 영상으로 만들어 공유하고 프로젝트를 마무리했다.

———

try angle paper 03, 2015
실크스크린 포스터 in ma studio

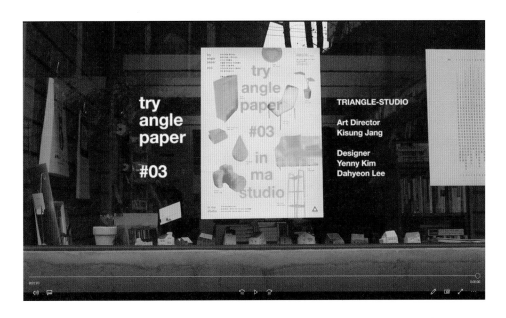

원단 위에 실크스크린

원단용 잉크와 지류용 잉크. 친절히 아이콘으로 구분하여 그려져 있다.

일상에서 실크 스크린 인쇄는 지류보다는 티셔츠나 에코백 등 의류에 사용하는 경우가 더 많다. (그래서 의류 도매 업체들이 많이 모여 있는 동대문 주변에 실크스크린 인쇄 관련 업체가 많다.) 아크릴 물감을 주로 사용하는 실크 스크린 인쇄는 대상의 특성에 따라 지류용과 원단용 등으로 물감이 존재하고 목적에 맞게 선택한다. 자연 건조가 되지 않는 졸잉크는 특히 티셔츠에 많이 사용되며 판 막힘의 문제와 시간 제약 없이 작업이 가능하다. 수성에 비해 많은 양의 작업이 가능하지만 작업 후 열처리를 통해 건조해야 하는 단점이 있다.

그래픽 디자인 쪽에서는 포스터 외에도 이벤트나 페스티벌 등의 프로젝트를 진행하면서 티셔츠나 에코백 같은 굿즈를 제작할 경우 원단 위에 실크스크린 인쇄를 이용할 기회가 생긴다. 제작 시 사용 색상의 도수와 이미지의 크기가 커질수록 비용이 높아지지만 색상 도수가 많지 않다면 전사 인쇄보다 깔끔하고 퀄리티가 높아 선호된다. 종이에서 원단으로 물성이 바뀔 뿐 실크스크린 인쇄를 진행하는 방식은 같다. 몇 가지 색으로 인쇄할지 도수를 정하고 검은색 부분, 노란색 부분 등 각각 도수에 맞게 분판할 이미지를 만든다.

다음의 작업은 천 포스터를 목적으로 실크스크린 인쇄 업체와 협업하여 동료 디자이너들과 함께 각자의 포스터를 만들고 전시 및 판매를 진행한 작업이다. 앞서 실크스크린 포스터 작업과 달리 이번에는 가내 수공업(?)이 아닌 전문 실크스크린 인쇄 업체를 통해 3도로 제작했다. '청춘'에 대한 내용을 담은 랭보 Rimbaud의 시 '가장 높은 탑의 노래' 중 한 구절과 덧없음의 상징인 벚꽃을 모티브로 청춘에 대한 심상을 담았다. 사진 이미지는 망점으로 처리하고 글자와 함께 그래픽을 만들어 얹었다.

분판 데이터

(왼쪽부터) Black, Cobalt Blue, Yellow, 최종 이미지

———

Limbaud, 500 × 660mm, 2019
천 위에 실크스크린

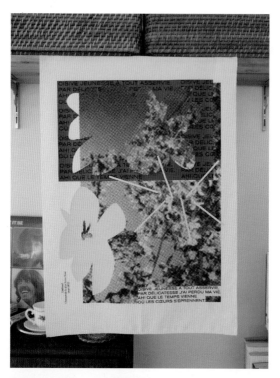

———

스튜디오 모토와 상주 고양이 '아리'를 그래픽으로 담은
실크스크린 인쇄 티셔츠

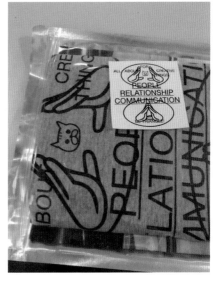

———

실크스크린 인쇄 에코백

———

실크스크린 인쇄 파우치

3

Riso Print

리소 인쇄

*** 공판인쇄** 인쇄판에 구멍이나 모양이 뚫려 있어 뚫린 부분을 잉크가 통과하여 종이나 천 등의 대상에 묻어 인쇄되는 방식으로 대표적으로 실크스크린 인쇄가 이에 속한다.

리소 Riso 인쇄는 공판 인쇄*의 기본 원리를 자동화한 인쇄기를 이용한 디지털 인쇄 방식을 말한다. 실크스크린 인쇄처럼 잉크 색상을 지정한 별색 인쇄 방식이지만 디지털 인쇄기를 이용하기 때문에 비교적 편리하고 신속하다. 공판 인쇄 원리에 따라 망점이 드러나는 인쇄물은 옛 것의 정서를 담고 있어 매력적인 지점이다. 과거에는 학교나 교회 등에서 주로 사용했지만 근래에는 일러스트레이터들과 그래픽 디자이너들 사이에서 디지털 인쇄나 옵셋 인쇄와는 또 다른 개성을 드러내는 방식으로 선택되곤 한다. 국내 리소 인쇄를 대행하는 리소 인쇄소들이 그리 많은 편은 아니지만 작업자들과의 교류를 활발히 가짐으로써 그래픽 디자인에서의 공생하는 위치를 다지고 있다. 인쇄기에 따라 한 번에 1도 혹은 2도씩 인쇄를 진행하기 때문에 인쇄하는 과정에서 핀이 어긋나고 비뚤어지기도 하지만 뭔가 불완전한 그 자체가 고유의 맛으로 받아들여진다. 인쇄 도수가 많은 경우 옵셋 인쇄에 비해 인쇄 공정이 오래 걸리는 탓에 대량 인쇄보다는 소량 인쇄에 적합한 인쇄 방식이며, 잉크가 금방 마르지 않아 묻어날 수 있는 점은 주의할 필요가 있다.

리소 인쇄소이자 디자인 스튜디오 '코우너스 www.corners.kr' 의 리소 인쇄기와 잉크 드럼
리소 인쇄와 관련한 가이드북과 색상칩 등을 제작하여 사용자에게 도움을 주고 있다.

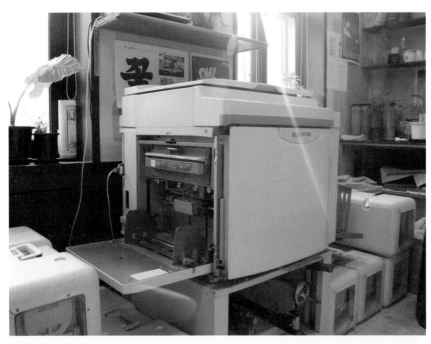

in ma room, 2015
오브제를 이용한 타이포그래피 작업

주변에 있는 사물들을 모아 글자 모양으로 구성한 타이포그래피 작업을 한 적
이 있다. 2015년 참여한 전시를 위해 이 작업의 디자인을 조금 수정하고 인쇄
방식을 리소 인쇄로 바꾸어 제출했다. 리소 인쇄는 채도가 높은 다양한 색상 선
택과 함께 오버 프린트Over Print 특성을 살릴 수 있는 장점이 있다. 블루와 형광 오
렌지 컬러를 선택해 글자와 이미지를 겹쳐서 그 특징을 부각시킬 수 있도록 다
시 구성했다. 미세한 망점으로 인쇄되는 특성으로 인해 단색 컬러만의 표현도
밀도가 높아 잉크의 맛이 고스란히 드러나는 리소 인쇄는 언제나 기대치를 넘
는다. 단, 인쇄 가능한 크기(A3 정도가 일반적이다)가 옵셋 인쇄에 비해 제한적
이며, 사방 인쇄가 불가한 영역이 있어 재단될 부분을 고려해야 하는 점은 신경
써야 할 부분이다. 리소 인쇄는 분판 및 별색 사용을 이해하는 데 큰 도움을 주
기 때문에 스튜디오에서 1년에 1, 2회 진행하는 학생 인턴 채용 시에 한 번씩
꼭 경험하도록 하는 과정이기도 하다.

———

in ma room by riso print, 2015
Notes and ques 국내작가초대전 2015 참여 작업 중 하나로
오브제를 이용한 타이포그래피 작업을 리소 인쇄로 재작업했다.

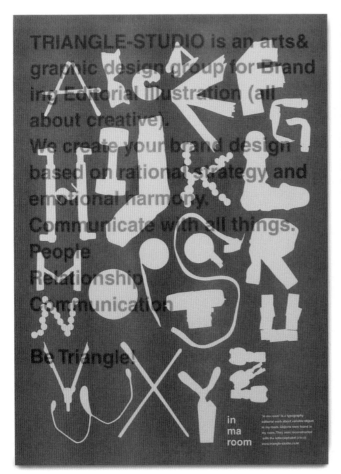

TRIANGLE-STUDIO is an arts&
graphic design group for Brand
ing Editorial Illustration (all
about creative).
We create your brand design
based on rational strategy and
emotional harmony.
Communicate with all things.
People
Relationship
Communication

Be Triangle!

리소 인쇄 포스터 ⓒ전지우, 2019

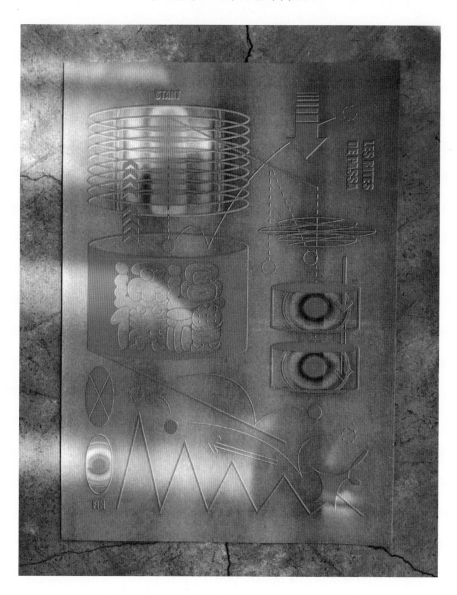

리소 인쇄 포스터와 엽서 ⓒ이지수, 2014

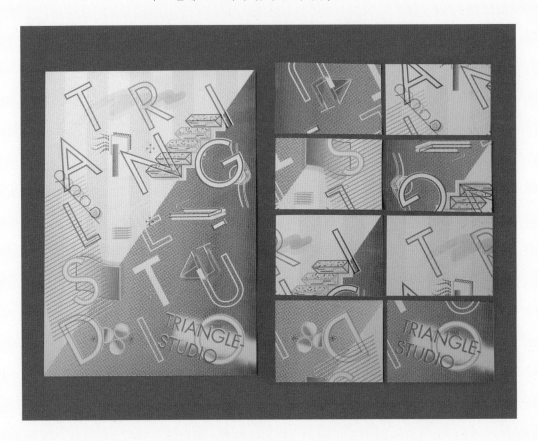

리소 인쇄 포스터 ⓒ남우진, 2020

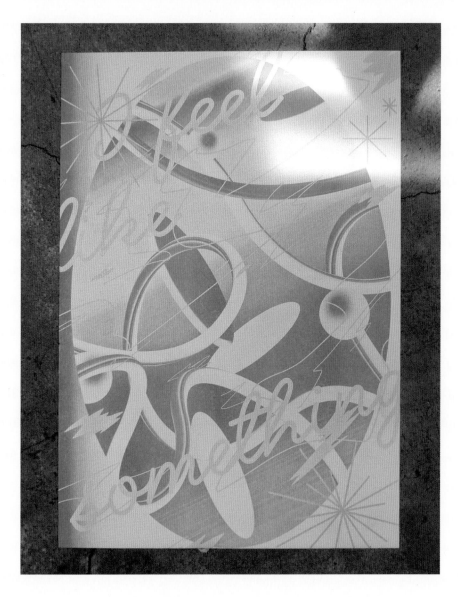

리소 인쇄 포스터 ©민은기, 2018

리소 인쇄 중철 제본 ⓒ백유빈, 2020

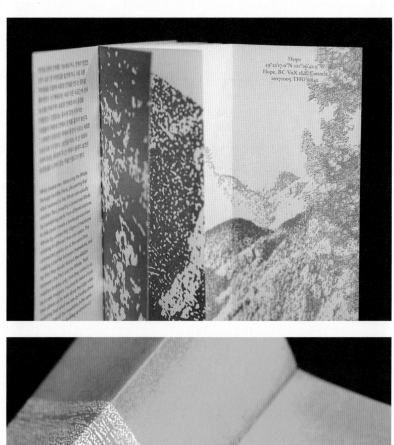

4
WKSPWKSP

워크숍
워크숍

WKSPWKSP(워크숍워크숍)는 2017년부터 나를 포함한 권기영, 이진우, 조중현, 최세진 디자이너가 진행하는 비 정기적인 워크숍으로 '예측 불가능한 상황 워크숍'을 비롯한 주로 포스터를 만드는 형태. 불특정 다수의 디자인 전공자 및 실무자를 대상으로 모집하여 디지털과 아날로그 방식을 동반한 그래픽 작업을 수행하는 것이 워크숍 활동의 전반이다. 서로의 작업실에서 1회차씩 나눠가며 재미로 시작했던 워크숍은 국민대학교, 국립한글박물관 등 국내뿐 아니라 러시아 뮤지엄 오브 모스크바Museum of Moscow와 대만 쿤샨 대학교Kun Shan University 등의 초대를 받아 국외에서도 진행한 경험이 있다. 워크숍 참여자들에게는 우리가 준비한 재료 및 키워드 등을 현장에서 제공한다. 즉흥적이고 예상 밖 상황 속에서 작업할 환경을 마련하고 디지털 방식에서 다소 비껴간 형태로 방향을 이끄는 편이다.

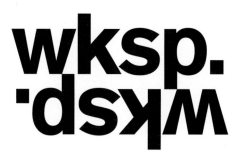

———

빗, 먹물, 테이프, 초콜릿 등 다양한 재료와 도구를 사용하여
조중현 디자이너와 함께 완성한 글자들

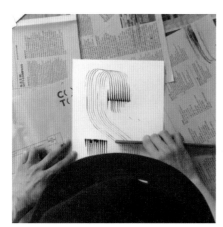 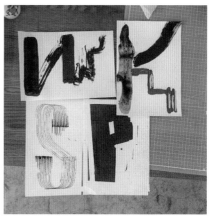

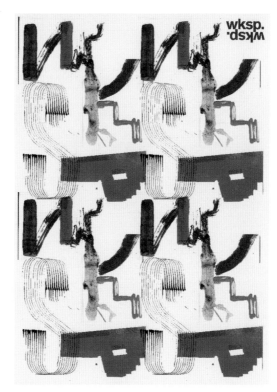

———

WKSPWKSP 워크숍 5회차 포스터
ⓒ김동환, 김태완, 현예슬, 주승연

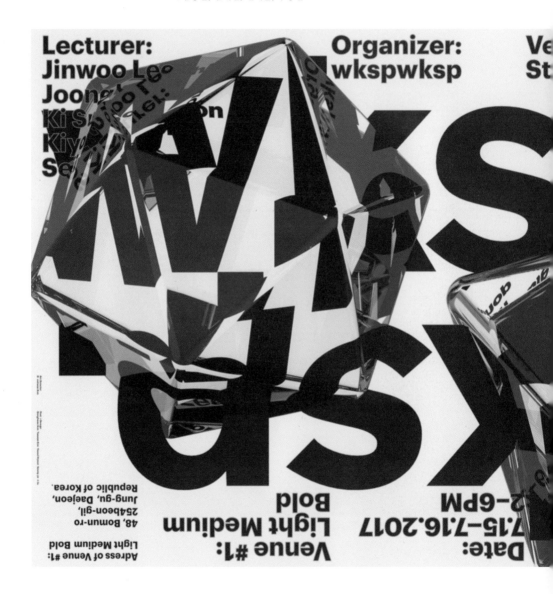

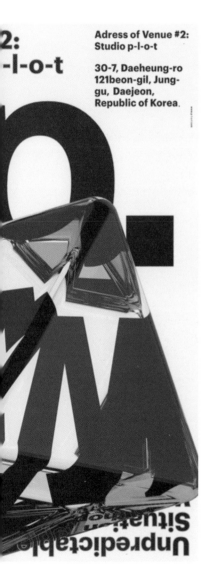

Adress of Venue #2:
Studio p-l-o-t

30-7, Daeheung-ro
121beon-gil, Jung-
gu, Daejeon,
Republic of Korea.

워크숍은 각 회차마다 조금씩 진행 방식의 차이가 있지만 기본적으로 우리가 도구, 주제, 서체 등 몇 가지 제약 조건들을 미리 준비한다. 참여자들은 제비뽑기로 뽑은 각자의 제약 안에서 이미지나 글자를 만들고 포스터를 완성하는 방식이다. 이를테면 '양초-테이프-욕망-Palatino'를 뽑았다면, 양초를 녹여서 글자의 모양을 만들 수도 있고 테이프를 붙이거나 떼어 내어 질감을 만들 수도 있다. 뽑은 키워드들은 직접적이어도 좋고, 개념적으로 접근해도 상관없다. 한 참여자는 '자-Ruler-지배자'와 같이 도구에서 개념을 도출하는 방식을 사용한 경우도 있다. 보통 양일간 하루 4시간 정도로 진행하고 마지막엔 함께 결과물을 보면서 크리틱^{Critic}을 나누며 마무리한다. 현장에서 처음 만나는 도구들과 낯선 제약 조건들로 참여자들 대부분 첫 날 두어 시간은 헤매는 듯한 모습을 보이지만 이내 기발한 아이디어와 뛰어난 퀄리티로 짧은 시간 속에서도 대단한 열정을 보여 준다. 정말 매번 감탄하고 감사할 때가 많다. 우리 역할은 그저 예측 불가한 상황 내에서 아날로그 도구들을 통해 접근 방식을 넓혀 주는 자리와 팁을 제공할 뿐이다. 참여자들을 가르치는 데 중심을 두지는 않으며 오히려 그들을 통해 배우고 함께 공유하는 일종의 '놀이'다.

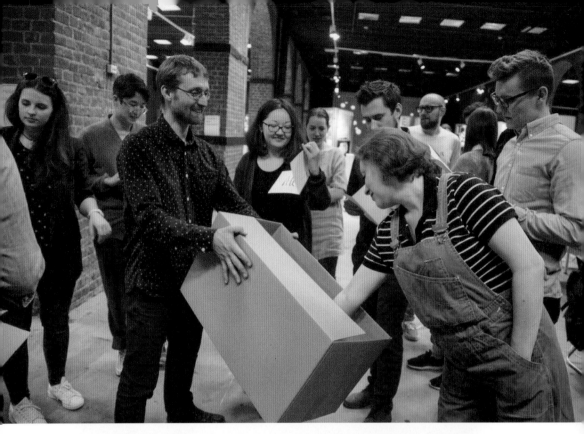

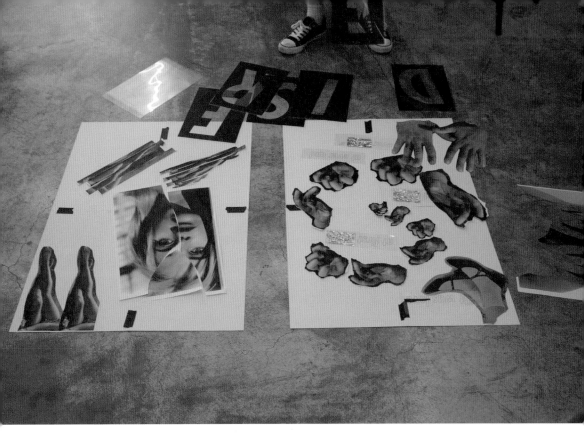

국민대학교

뮤지엄 오브 모스크바

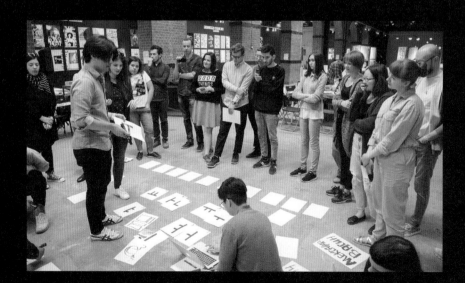

대전

한글박물관

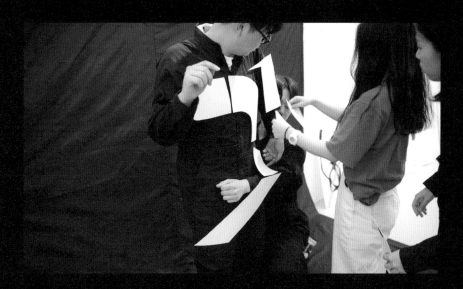

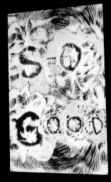

5회차 WKSPWKSP
대전 워크숍 참여자들의 결과물

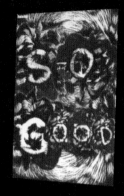
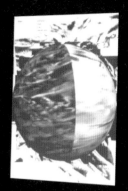

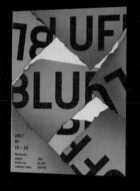
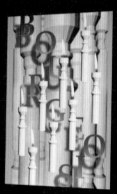

임지영 임형석 이충훈 양정은 노희주 이종배 백송이 임수현 천현윤 양해인 이상훈
한소정 김의경 이다희 옥호영 조영욱 김승경 김희라 길혜진 김나은 정예린 류은빈

6회차 WKSPWKSP
국민대학교 워크숍 이후 참여자들의 결과물로 전시를 진행했다.

참여자 모집 후 워크숍 준비와 간단 설명을 위해 사전 오리엔테이션을 진행한
다. 학생부터 실무 디자이너까지 나이도 환경도 다른 서로 처음 보는 사람들이
모인다. 간단한 워크숍에 대한 설명 이후 끝맺음 전에 꼭 하는 말이 있다. '옆
사람이랑 친해지세요!'. 공통적인 주제로 비슷한 목표를 갖는 다양한 사람들이
모였지만 막상 현장에서는 눈 앞의 작업에만 몰두하기 바쁘다. 바로 옆 사람들
과도 말을 건네지 못하는 경우가 많다. 사실 워크숍 기간 동안 작업을 조금 더
잘하는 것보다 중요한 것은 언젠가 동료가 될 수도, 친구가 될 수도 있는 사람
들과 네트워킹을 만들고 공유하는 관계가 되는 것이라고 생각한다. 디자인은
결코 혼자만의 작업이 아니며 항상 누군가와 소통하는 일의 연속이다. 시간이
지나 워크숍 참여자들끼리 친해지거나 참여자들을 디자인 현장에서 다시 만나
면 그렇게 반가울 수가 없다. 워크숍을 진행하는 멤버들 역시 함께 참여했던 전
시에서 만나 서로 의지하고 자극받는 관계로 발전한 사이다. 바쁜 업무와 일상
에서도 워크숍 활동을 이어 갈 수 있는 것은 무엇보다 동료 디자이너들과 함께
하고 있기 때문에 가능한 일이다. '함께 디자인으로 재밌게 놀아 보자'고 가벼
운 마음으로 시작한 워크숍은 3년여 사이 벌써 10회를 넘기면서 다양한 사람들
과 작업을 만났다.

———

WKSPWKSP
(왼쪽부터) 권기영, 조중현, 장기성, 이진우, 최세진 디자이너

5
Analogue Tactics

아날로그
작법

스텐실

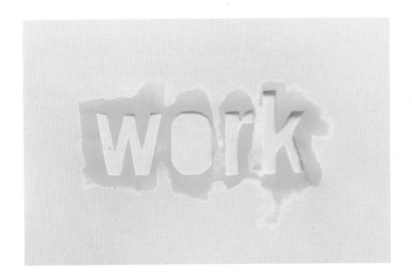

그룹 '퀸 Queen'의 노래 'The show must going on'을 듣다가 문득 'SHOW'를
'WORK'로 바꿔 당시 밤이고 낮이고 주말도 없이 일하던 내 상황을 담고 싶어
졌다. 바쁘고 힘든 때일수록 이상하게 자꾸 딴 짓이 하고 싶어진다. 오리고, 그
리고, 자르고, 칠하면서 재밌게 표현하고 싶었다.

먼저 볼펜을 이용해서 종이 위에 글자를 그렸다. 뭔가 밋밋한 기분에 종이도 구겨 봤다. 구긴 종이를 촬영해서 보정하고 글자만을 남겼다. 남긴 글자는 적당한 사이즈로 종이에 출력했다. 'SHOW' 위에 'WORK' 글자를 얹고 싶어서 스텐실 Stencil * 기법을 이용해서 종이에 구멍을 내고 물감을 덧칠했다.

* **스텐실**　종이나 판에 글자나 그림 등의 모양으로 구멍을 내고, 그 구멍 사이로 물감이나 잉크를 넣어 찍어 내는 공판화 기법의 하나이다.

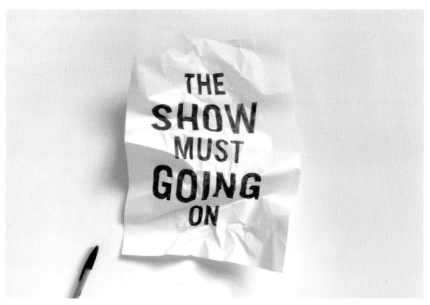

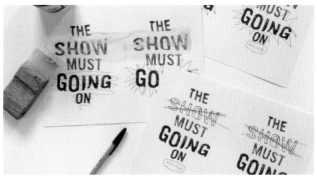

117

다시 그 위에 볼펜으로 낙서처럼 드로잉을 했다. 이런 류의 뭔가 뒤섞이는 작업들은 딱히 계획하지 않은 채 마음 가는 대로 실행하는 편이 더 좋은 것 같다. 혼재된 작법처럼 결과물도 글자와 드로잉, 채색 등이 혼합된 형태로 마무리했다. 컴퓨터 밖에서 실행하는 작업들을 컴퓨터 안으로 들여왔다가 다시 내보내는 작업들은 아날로그와 디지털 특성을 동시에 반영할 수 있는 재미가 있다. 바쁜 와중에서도 자유 작업들을 틈틈히 실행하다 보면 다시 업무로 돌아가 집중할 수 있는 기운이 생긴다.

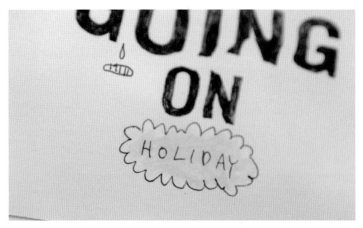

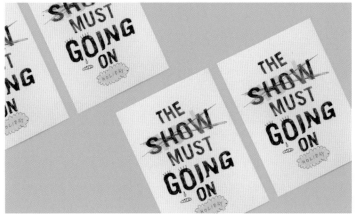

종이접기

종이를 접는 방식에 따라 다양하게 변하는 패턴의 모습을 기록한 결과물

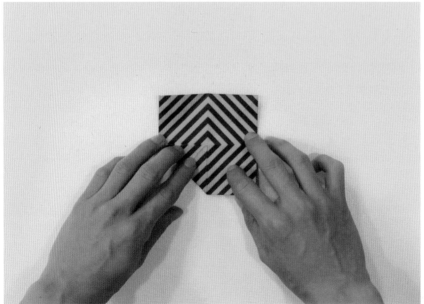

어릴 적 동네 아이들과 옹기종기 모여 '구슬치기', '딱지치기' 등 다양한 놀이를 하곤 했다. 그중에서도 한참 '강시 놀이'에 빠졌던 때가 있다. 이마에 부적을 붙이고 '강시'와 '인간'을 나눠 콩콩뛰며 술래잡기를 하는 놀이다. 이때 '동서남북' 종이접기로 술래인 강시의 역할을 정했다. 앞에 실은 결과는 이 동서남북 놀이에 착안하여 준비한 작업이다. 종이를 접으면서 나타나는 조형의 변화를 관찰하고자 했다. 먼저 종이에 사각형 선이 반복되는 패턴을 인쇄하고, 종이를 접는 과정을 각각 사진으로 기록했다. 동서남북 방향에 따라 어떤 내용이 쓰여 있을지 모르는 것처럼 종이가 접힌 모양에 따라 다른 면과 만나면서 의외의 패턴을 드러냈다. 놀이에서 작업으로 치환된 시각적 발견은 디지털 장치에서의 그것과는 사뭇 다른 맛이 있다. 종이를 접어서 표현하는 방식은 입체적인 구성을 통해 다양한 상상력과 공간감을 더할 수 있어서 실무에 종종 적용한다.

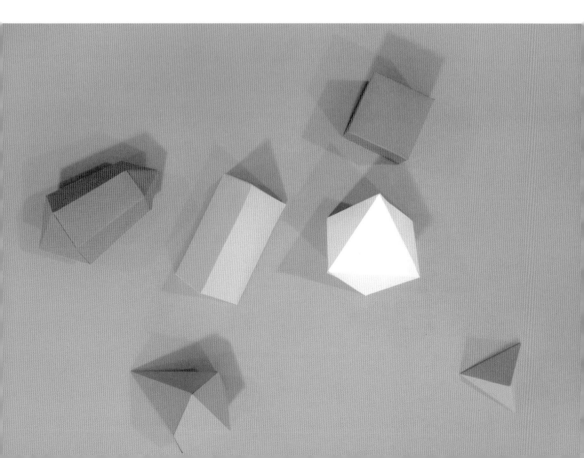

무용, 아이들을 주제로 다양한 창의성을 담고자 여러 가지 조형의 모습을 색지로 접어서 북 커버에 사용했다.

NOTES & QUES, 2015
비닐 위에 물감으로 글자를 칠하고 구겨서 만든 글자. 전시 제출용 포스터에 활용했다.

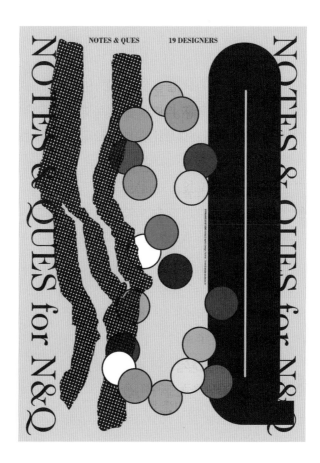

스캔

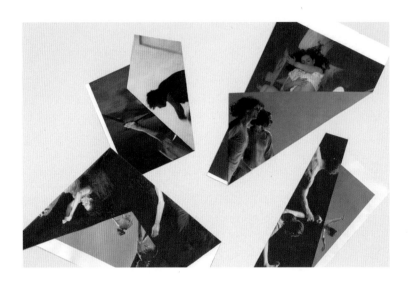

국립현대무용단에서 두 명의 해외 무용수 공연 홍보 디자인을 맡았던 이 작업
은 종이 접기와 함께 스캔하여 이미지를 가공해서 적용한 경우다. 무용수 이미
지를 사용하기 원했지만 제공 받은 이미지의 해상도가 너무 낮았기 때문에 이
미지를 어떻게 활용해야 할지 고민이 많았다. 하나의 공연이지만 두 명의 무용
수가 각기 다른 무대를 갖는 특성을 담아야 하는 것도 해결할 부분이었다. 고
민 끝에 각 무용수의 이미지를 종이 양면에 배치하고 종이를 접은 모양을 떠올
렸다. 두 개의 다른 공연 및 무용수가 같은 공간에서 만나는 모습을 불규칙하게
담아낼 수 있을 것 같았다.

종이 앞 뒤에 이미지를 구성하고 프린터에서 출력했다. 출력한 이미지들을 양면의 이미지가 접힌 모양에 따라 다양하게 보일 수 있도록 몇 번의 실험을 거쳤다. 무용수들의 몸의 변화와 두 공연의 만남이 종이 접힌 모양과 혼합되어 역동성을 보였다. 적절한 모양을 선택한 뒤 스캔하고 다시 출력하는 과정을 반복했다. 출력과 스캔을 반복함에 따라 거칠어지는 질감의 맛이 좋았다. 덩달아 높은 해상도의 이미지도 얻게 됐다. 최종적으로 얻은 이미지들은 콜라주^{Collage}형식으로 가공하여 포스터를 비롯한 홍보물과 옥외 광고 등에 쓰였다.

LUISA CORTESI & MICHELE DI SSTEFANO, 국립현대무용단, 2015

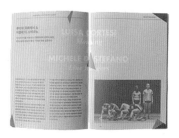

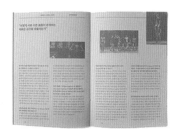

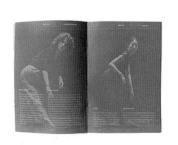
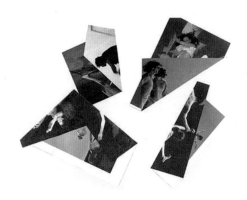

벨트포메트코리아Weltformatkorea는 2018년 러시아 월드컵 본선 16경기를 랜덤으로 추첨한 뒤 국내 디자이너 16인(또는 팀)에게 각 경기의 포스터 디자인을 요청하는 전시를 진행했다. 제비뽑기를 통해 나는 8강 경기를 뽑았다. 16강 경기가 끝난 후 스웨덴과 잉글랜드로 대진이 정해졌다. 승리를 위해 투쟁하는 거친 축구 경기의 모습과 동세가 강한 토르소Torso를 결합하면 어떨까. 역동적인 모습을 담아낼 수 있지 않을까 생각했다. 월드컵 사이트에서 두 나라의 축구 선수 이미지를 찾아 유니폼 상반신 부분만을 잘라냈다. 필터나 리터칭만으로는 예상했던 거친 느낌이 잘 구현되지 않아 이미지를 훼손시켜 보기로 했다. 결국 잘라낸 이미지를 겹쳐서 배치하고 프린트한 뒤 스캔하는 방식을 따랐다. 스캔과 프린트를 반복하는 과정을 통해 해상도를 깨뜨리며 고의로 거친 질감을 만들었다. 스캔 후 가공한 이미지는 아날로그적인 날 것과 현장의 느낌을 담을 수 있었다. 이후 글자와 함께 몇 가지 그래픽 요소를 더해 포스터를 완성했다. 완성된 포스터는 다른 참여 디자이너들의 포스터와 함께 전시되었다.

벨트포메트코리아 2018 월드컵 경기 포스터 전시 ⓒ오큐파이더시티

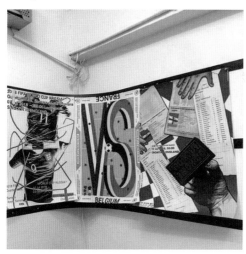

2018 World Cup Match Poster Exhibition,Weltformatkorea, 2018

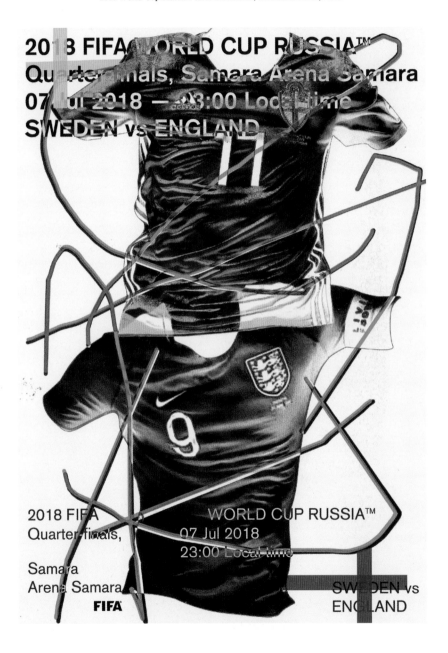

3D 스캔

평면적인 스캔 외에도 물체의 입체적인 형태를 측정하는 3D 스캔이 가능하다. 간편하게 휴대폰 앱을 이용하는 것으로도 꽤 준수한 결과를 얻을 수 있다. 촬영한 결과는 3D 맵핑 소스와 3D 이미지 모두 추출할 수 있다. 스튜디오 학생 인턴 과정 중 3D 스캔을 이용한 결과를 책자로 엮은 작업을 소개한다.

The Landscape Outside of Chronicle

내겐 아직은 낯선 동네인 연남동을 처음으로 가까이서 들여다보기 시작했을 때에 가장 눈길을 끌었던 건 비좁은 골목들 사이에서 이미 산산이 분해된 건물들의 잔해였다. 기존의 주민들이 떠나가고 남은 황량한 집터들을 방문해 땅에 놓인 잔해들을 핸드폰의 3D 스캔 앱을 이용해 스캔하고, 그 오브제들을 둘러싸고 있는 외피(텍스처)들을 종이 위에 인쇄한 뒤에, 부서지기 전의 모습을 상상하며 종이를 자르고 이어 붙여 파빌리온을 만들었다. 과연 이 건물은 언제 사라졌을지, 그리고 이곳에서 살던 사람들은 어디로 갔을지, 두서없는 궁금증들을 엮어 가며 재구성한 여섯 개의 파빌리온을 또다시 3D 앱으로 스캔해 디지털화 한 기록들을 이 작은 책자에 담았다. – 현은서

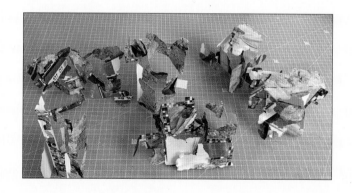

The Landscape Outside of Chronicle, ⓒ 현은서, 2021

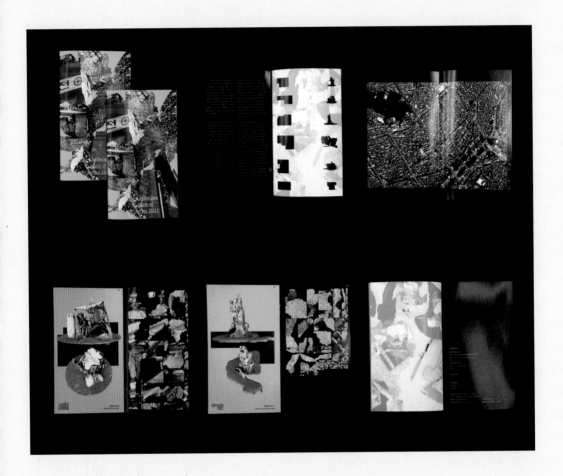

사진

100 Films 100 Posters, 2021

"100 Films 100 Posters"는 영화 포스터 전시 겸 이벤트로 전주국제영화제에서 상영되는 영화 중 100편의 영화를 선정해 100명의 그래픽 디자이너가 각각 영화 포스터를 만들어 내는 행사이다. 이 행사에서 만들어지는 영화 포스터들은, 영화 포스터의 관습과 상업적 압력이 배제된, 영화의 핵심을 그래픽 디자이너가 자유롭게 해석한 것으로 전주국제영화제에서만 볼 수 있는 유일무이한 창작물이라는 특성을 가진다. - 100 Films 100 Posters 웹 사이트 설명 중

영화 포스터라는 매체의 특성을 부각하고 그래픽 디자이너의 다채로운 해석을 담을 수 있는 이 행사는 디자이너이자 작가적인 관점으로 시각적 고민을 표현하기 좋은 창구다. 2021년에 웨이단WEI Dan 감독의 영화 'The Ark(방주)'로 참여한 이 포스터는 영화의 제목인 성경의 방주의 이야기처럼 재앙 앞에 놓인 인간의 경험과 선택, 절망과 희망적 상황을 담고 있다. 영화는 밀실과도 같은 병실 침대 위에서 무기력하게 죽음을 목전에 둔 노인과 그녀를 둘러싼 가족들을 관찰하는 내용이다. 흑백으로 촬영한 영화는 한 인간의 삶과 죽음 앞에서 가족이 겪는 고통과 종교적, 재정적 갈등을 다루며 코로나19로 인해 동시대 팬데믹 상황을 마주한 우리에게 비슷한 질문을 던진다. 다소 무겁고 불편한 영화의 분위기를 예측이 어려운 물의 물성과 방주를 통해 은유적으로 접근하고 싶었다. 먼저 촬영을 위해 수조에 물을 담았다. 강줄기처럼 물의 모양을 만들고 촬영을 했다. 우연히 천장에 비친 조명의 모습은 삶과 죽음의 경계를 드러내는 것만 같았다. 선별한 이미지를 가공하여 공간을 구성하고, 방주가 등장하는 성경의 창세기 7장의 글을 발췌해 이미지를 보조했다. 그래픽 요소 중 사진 이미지는 그 어떤 것보다 강한 흡인력과 에너지를 지닌다. 직접 촬영한 이미지는 연출이 가능하고 우연성을 더할 수 있다. 디자인적으로 가장 갖고 싶은 능력을 꼽으라면 현재로서는 사진 찍는 능력이라고 말하고 싶다.

〈The Ark〉, 100 Films 100 Posters, 2021

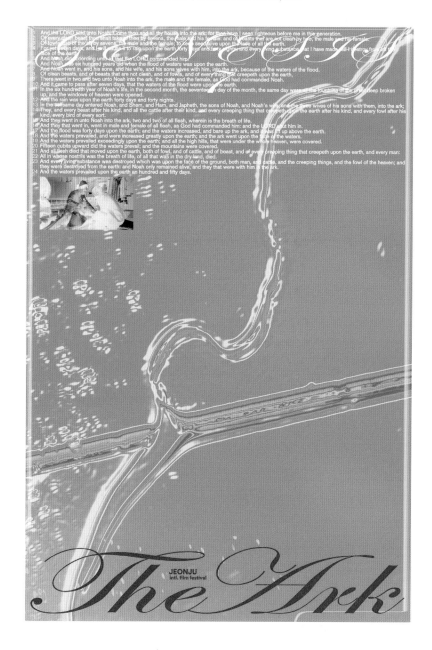

TYPOGRAPHY

타이포그래피

타이포그래피는 디자인이 필요한 곳 어디서든 살아 숨 쉰다. 이미지를 보조하는 역할과 더불어 글자 자체의 의미를 지닌 채 에너지를 뿜어낸다. 정보 전달을 위한 문자를 넘어 이미지로서의 독립적인 아트워크로 기능한다. 인쇄, 웹, 비디오 등 시각물을 담은 어떤 매체도 타이포그래피를 빼 놓고 말하기 어렵다. 그만큼 디자이너에게 글자를 다루는 일은 가장 필수적이지만 가장 골치 아픈 일이기도 하다. 적절한 서체를 위계에 맞게 세팅하고 레이아웃을 통해 정보를 올바르고 효과적으로 전달해야 하며 때에 따라서는 흥미와 재미를 유발시켜야 한다. 영어와의 혼용이 많은 국내의 타이포그래피는 한글과 영어 두 가지 글자에 대한 이해가 필요하다 보니 더 많은 고민과 연구가 뒤따른다. 한글과 한글의 조합, 영어와 영어의 조합, 한글와 영어의 조합, 문장 부호의 조합 등 경우의 수는 다양하고 기능과 효율, 균형과 심미성은 상대적이다. 로고와 포스터 작업을 위한 글자는 서로 다르고, 정보의 가독성을 우선하는 편집물에서의 글자는 크기Size와 무게Weight에 중점을 둔 또 다른 선택과 적용이 요구된다. 수많은 폰트 중 알맞은 폰트를 취사 선택하는 능력과 함께, 과감히 폰트 사용을 거부하는 선택도 필요하다.

'어떤 이름표', GQ korea, 2018

'새로운 번호판'을 주제로 6인의 디자이너가 참여한 자동차 타입별 번호판 디자인
나는 그중 스포츠카를 맡아 속도감을 강조한 형태의 타이포그래피를 만들었다.

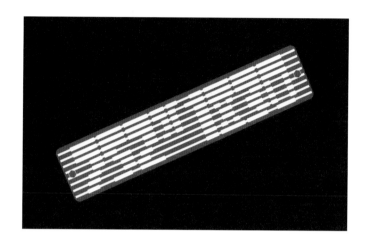

인쇄물 전면에 배치한 영문 이니셜 형태의 글자

음악과 공연 예술의 다양성을 담아 획의 방향을 사방으로 펼쳐서 디자인한
음악 프로그램의 로고타입

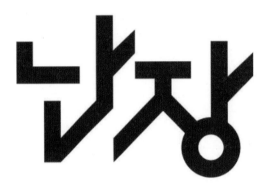

누구나 쉽게 참여 가능한 생활 문화 예술 캠페인을 위한 로고타입
글자와 조형이 결합된 유동적인 형태로 디자인했다.

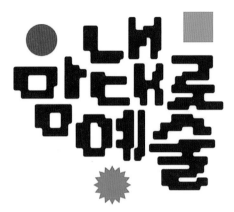

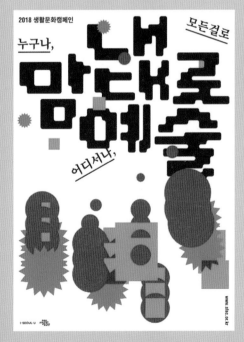

1
Typography
Poster

타이포그래피
포스터

포스터는 그래픽 디자인 역사 안에서 가장 전통적이며 직관적인 매체로서 대표
성을 지닌다. 지나고 보니 초등학생 시절 불조심 포스터부터 군복무 시절 국방
용 포스터까지 디자인을 하지 않던 때에도 포스터를 만들었던 기억이다. 전시
나 행사 등 홍보용 작업에서 포스터는 가장 보편적이고 필수적인 항목이다.

실무에서 가장 먼저 진행하는 일 역시 포스터로 대변되는 메인 이미지를 먼저
확정하고 나머지 응용 작업들을 이어 나간다. 홍보를 비롯한 상업적인 목적뿐
아니라 단 한 장의 이미지만으로 디자이너 개인의 성향과 관점을 드러내기 적
합한 이유로 디자이너가 참여하는 전시나 자기 표현의 수단으로도 많이 쓰인
다. 그중 타이포그래피는 포스터에서 가장 중심이 되는 표현 요소로 특히 우리
나라의 경우 한글과 영어를 혼합해서 표현해야 하는 경우가 많아 각각의 특징
과 조화를 잘 이해하고 표현하는 것이 중요하다. 나 역시 그래픽 디자인 영역에
포함된 수많은 작업 중 포스터 디자인을 가장 좋아하는 한편 가장 어려워하기
도 한다. 직관과 함축, 글자와 사진, 위계와 구성, 컬러 등 한 장의 이미지로 콘
텐츠를 전달하기 위해 여러 가지 고민이 필요한 만큼 완성 후 작업적인 만족도
가 크게 다가오는 것도 포스터 작업인 것 같다. 다음에서는 주로 타이포그래피
가 중심이 됐던 다양한 목적의 포스터 작업들을 소개한다.

<국립현대무용단과 함께하는 무용도전>, 국립현대무용단, 2014

<방과 후 미술관>, 우중갤러리, 2017

<내일의 예술전>, 예술의 전당, 2021

<FIND ORIGINALITY>, 3rd WIPf Exhibition, 2019

〈MORE〉, COSRX, 2017

⟨PLAYGROUND⟩, abbamart, 2018

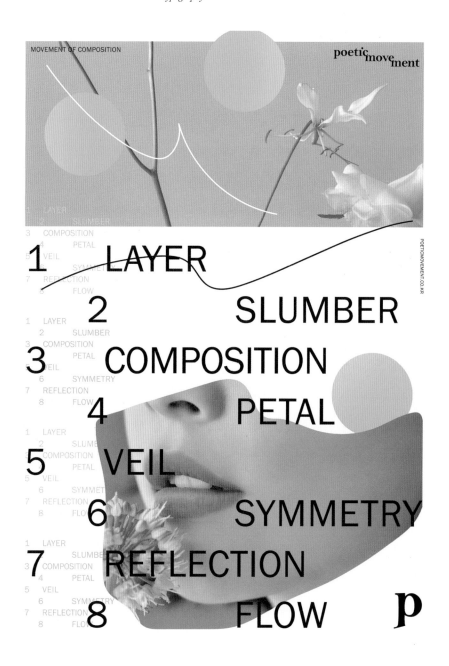

<MOVEMENT OF COMPOSITION>, poetic movement, 2019

<DAVINCI CREATIVE>, 서울문화재단 금천예술공장, 2017

〈NO eXit〉, 개인작업, 2019

<SEASON PACKAGE>, 부평구문화재단, 2017

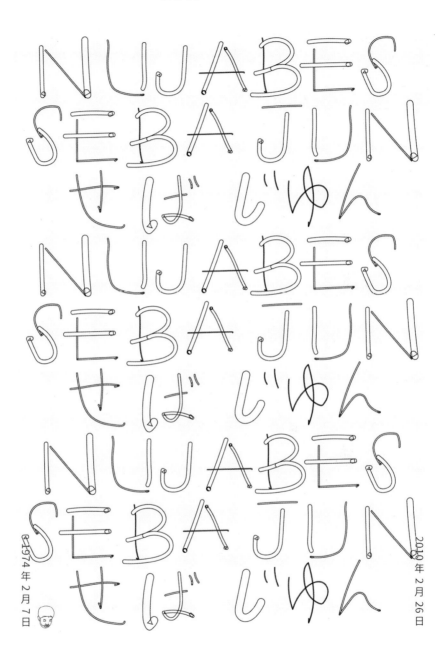

〈Tribute to Nujabes〉, 2nd WIPf Exhibition, 2018

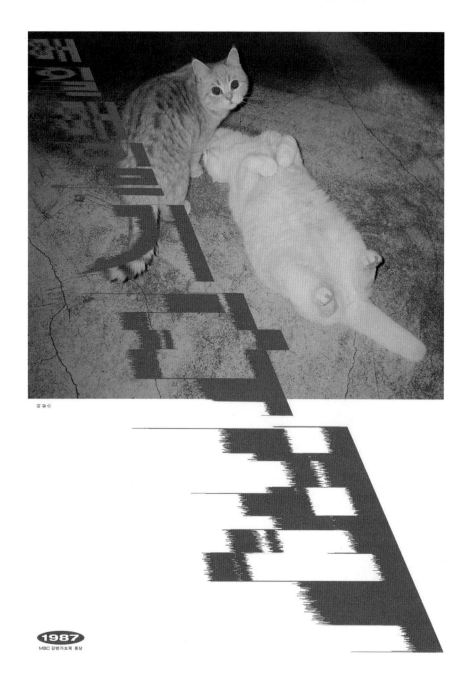

<매일매일 기다려 - 티삼스>, 제1회 대강포스터제, 2018

<여우락 페스티벌>, 국립극장, 2020

2
Offline

오프라인

POWER(WOMEN)

현재 운영하고 있는 트라이앵글-스튜디오에서는 1년에 1, 2회 정도 학생 인턴 프로그램을 진행한다. 별도의 모집 공고는 없으나 감사하게도 국내외 디자인을 공부하는 많은 분들이 문의를 주신다. 덕분에 그동안 꽤 많은 친구들이 오고 갔다. 보통 두어 달 정도 함께 하는데 실무를 진행하기보다는 워크숍에 가까운 형

태로 개인 작업들을 기획하고 디자인하는 것에 무게를 둔다. 그중 2018년 고제리 학생 인턴과 함께 했던 작업 중 하나인 마스킹 테이프와 그림자를 이용한 타이포그래피 작업을 소개한다.

자유 주제 프로젝트의 아이디어와 재료들은 거창한 것보다는 한 번쯤 생각해 볼 만한 것들 중심으로 주변의 것으로부터 많이 얻는 편이다. 컴퓨터 안에서만 해결하기보다는 일상에서 쉽게 찾을 수 있는 것들로 눈을 돌려 본다. 서랍을 열어 가득히 쌓인 잡다한 물건을 찾아보기도 하고 멍하니 풍광을 보며 자연 현상에서 모티브를 찾기도 한다. 다음의 작업은 형식을 타이포그래피로 먼저 결정하고 임했던 작업이다. 글자를 만들 수 있는 물성을 지닌 재료를 찾아보기로 했고 학생 인턴은 마스킹 테이프를 재료로 정했다. 마스킹 테이프는 쉽게 떼었다 붙일 수 있는 특성과 함께 자유롭게 모양을 만들 수 있어 재료로서 적합했다. 다만 단순히 글자의 모양을 만드는 것만으로는 아쉬움이 남았다. 고민하던 차에 당시에 맑은 날이 이어지고 햇볕이 좋아서 그림자를 가변적인 요소로 활용하면 좋을 것 같았다. 마스킹 테이프로 입체적인 글자를 만든 뒤 그림사에서는 다른 글자가 읽힐 수 있도록 방향을 잡았다.

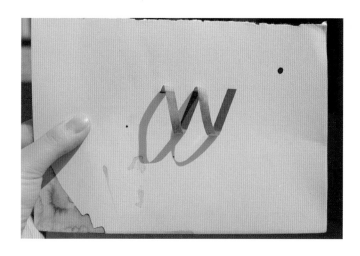

시작은 마스킹 테이프를 이용해 다양한 알파벳을 만드는 것에 집중했다. 지면에 붙이는 부분을 다르게 설정하면 알파벳의 모양을 자연스럽게 다른 모양으로 디자인할 수 있었다. 마스킹 테이프가 지면과 어느 정도의 이격을 가지는 편이 그림자를 활용하기 좋았다. 그림자에서 글자의 모양이 발견될 수 있도록 같은 글자도 다른 모양으로 만들었다. 빛의 방향에 따라 같은 'S'에서도 그림자가 'U'로 보이기도 하고 'G'를 찾을 수도 있었다. 그림자에서 발견되는 다양한 모양을 촬영해서 기록하고 글자를 선별했다. 글자와 그림자를 매칭하는 과정이 까다로웠지만 최종적으로 글자의 모양에서는 'POWER'를, 그림자의 모양에서 'WOMEN'을 찾아 메시지를 담을 수 있었다. 마지막으로 해가 비춘 방향을 표시하고, 리소 인쇄로 포스터를 제작했다. 만약 당시 비가 많이 오는 날이었다면 빗물의 맺힘이나 얼룩을 이용했을지도 모른다. 눈이 왔다면 눈으로 글자를 만들었을 수도 있었을 것이다. 주변 환경의 변화에 따라 가능성을 열어 두면 적절한 제약과 함께 새로운 방향성이 보인다. 오프라인 작업의 즐거움은 그 열린 전개에서 결과를 발견하는 일이다.

POWER(WOMEN), 2018
리소 인쇄로 완성한 포스터 ⓒ고제리

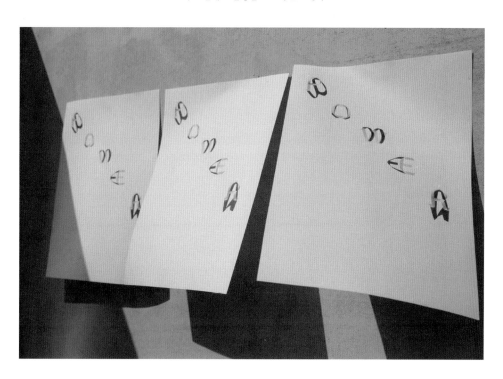

———

종이에 먹을 묻혀서 글자를 그린 후 스캔한 이미지를 활용한 포스터
색을 반전시킨 x-ray 느낌을 통해 겉으로 보이는
어글리Ugly로 향하는 편견과 판단을 금하는 의미를 담았다.

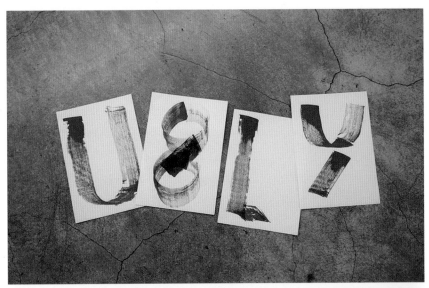

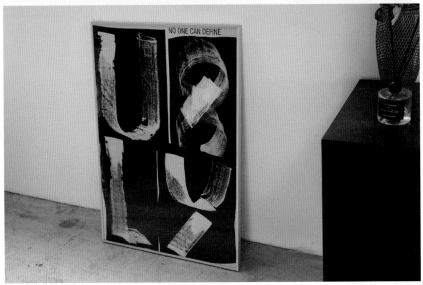

———

<NO ONE CAN DEFINE>, 개인작업, 2017

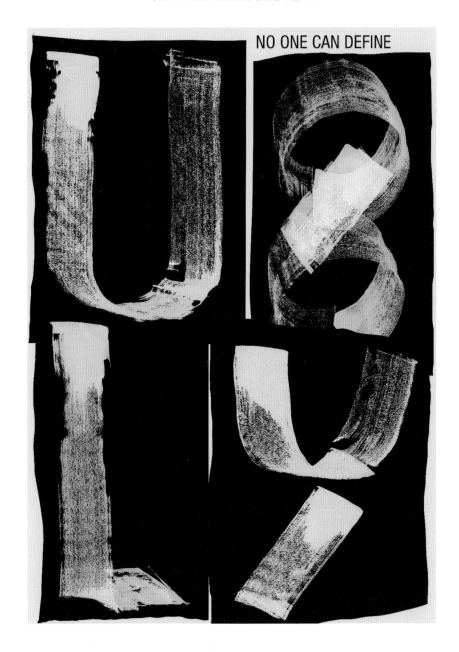

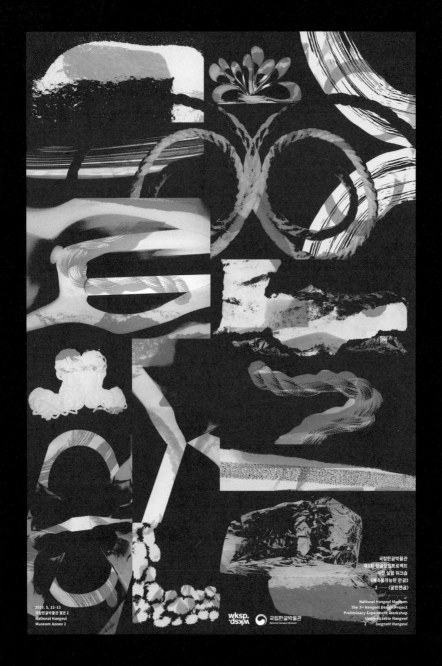

〈예측 불가능한 한글 – 글한한글〉, 국립한글박물관, 2019

한글박물관에서 진행한 워크숍 '예측 불가능한 한글'의 결과로 참여자 김은지, 김채린,
유지연, 이하경, 전지우가 대칭 기법으로 만든 한글 요소를 재구성하였다.

(↑) 철가루를 재료로 자석의 성질을 이용한 타이포그래피 포스터 ⓒ김은지

(↓) 테이프와 청파을 재료로 바사의 성질을 이용한 타이포그래피 포스터 ⓒ김재린

LETTERS IN THE LIGHT

조명과 양초 등을 모아 빛을 이용한 촬영을 준비했다.

〈2019 타이포잔치〉에 포스터 형식의 인쇄 매체 작업으로 참여할 수 있었다. 디자이너에게 전시 참여는 개인의 자유도가 높은 작업을 통해 정체성을 드러내기 좋은 수단이다. 특히 '타이포잔치'는 그중 멍석이 잔뜩 깔린 잔치 중의 잔치다. 행사의 전체 주제는 '타이포그래피와 사물'이었고 내가 맡은 영역은 다면체 섹션 인쇄 매체 부분으로 활자를 해석한 결과를 포스터로 만드는 것이었다. 일상 안에서 발견되는 활자와 관련된 현상, 행위, 사물 등을 시각적 형태나 작동 원리, 질감, 표현 방식 등을 자유롭게 이용해서 풀어 보라는 것이 주최 측에서 제공한 정보였다. 평소 진행하던 작법과 닮아 있는 지점이 있어 즐겁게 주변을 수색하기 시작했다.

나의 일상은 대체적으로 작업실에서 대부분 이루어지다 보니 먼저 작업실 안에서 구현할 요소들을 찾았다. 현상과 사물을 분리하되 서로에게 영향을 줄 수 있는 것을 중심으로 생각했다. 의자(사물) 등을 배치하고 그 위에 천 따위를 덮어 바람(현상)으로 변화를 주고 글자의 실루엣을 찾을까. 물과 기름을 이용하여 충돌하는 물성을 이용해 볼까 하는 생각도 있었다. 그러다 예전에 무언가 촬영하던 도중 카메라가 흔들리면서 과다 노출로 인해 카메라가 머금은 빛의 모양이 글자와 닮아 있던 게 생각났다. 현상(빛)과 사물(렌즈)의 조건에 따라 눈으로 볼 수 없는 활자의 모습을 발견할 수 있다면 전시의 주제와 맞닿을 수 있겠다 싶었다. 어둠 속에서 빛을 부각시키기 위해서 해가 진 후 밤이나 새벽에 촬영을 진행했다.

메인 역할을 할 조명과 함께 몇 개의 초를 켜서 작업실 한편에 촬영할 공간을 구성했다. 빛을 최대한 받아들이기 위해 카메라 감도(ISO)를 높인 고정 값(12800)으로 촬영을 시작했다. 카메라 렌즈의 조리개, 초점 거리, 노출 시간을 조정해 임의로 구성한 빛을 촬영하면서 카메라를 이리저리 움직여 봤다. 설정한 값과 카메라의 움직임에 따라 눈에 보이지 않는 다양한 빛의 모양이 포착됐다. 노출이 많아 하얗게 날아가 버리기도 하고 시커멓게 촬영되기도 했다. 카메라 전문가도 아니고 단순히 빛의 모양을 담는 것이 아니라 그 안에서 글자의 모양을 찾아야 했기에 수 없이 찍는 수밖에 없었다. 그 모습을 누군가 봤다면 오밤중에 카메라를 흔들면서 혼자 춤추고 있는 듯한 모습이 우스웠을 것이다. 그래도 반복된 행위 안에서 나름 터득한 요령으로 알파벳과 숫자가 담긴 다양한 모습을 촬영할 수 있었다.

촬영한 이미지 중에서 좀 더 다른 분위기를 내는 총 18개의 이미지를 간추린 다음 카메라 렌즈 형상의 그래픽과 함께 포스터로 디자인했다. 이미지마다 다른 설정 값을 정보로 넣고 유포지 스티커에 인쇄했다. 현장 설치도 참여 작가의 몫

이어서 배정 받은 위치의 나무 거치대에 포스터를 나열하여 붙였다. 처음 의도
는 포스터 뒷면 전체를 보드에 붙이는 것이었는데 18장의 포스터를 정확한 간
격으로 붙이는 일이 생각만큼 쉽지 않았다. 결과적으로 포스터의 윗부분만 붙
이게 되었다. 당초 계획과는 달라졌지만 포스터 하단의 자연스럽게 말려 올라
간 모습이 오히려 사진 현상할 때 모습을 연상시켜서 그대로 두었다. 포스터가
떨어질까봐 걱정도 했지만 다행스럽게 전시는 잘 마무리되었다. 회수해 온 포
스터 일부는 다음 해 2020년 1월에 샌프란시스코에서 열린 한국 독립 그래픽
디자인 전시 〈Around Seoul〉에 참여하여 한 번 더 소개할 수 있었다.

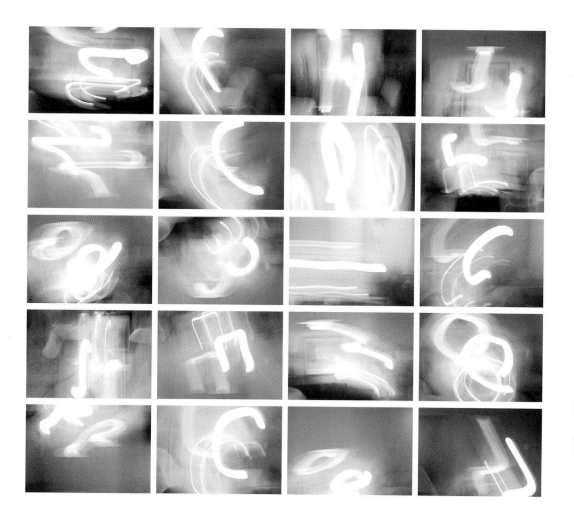

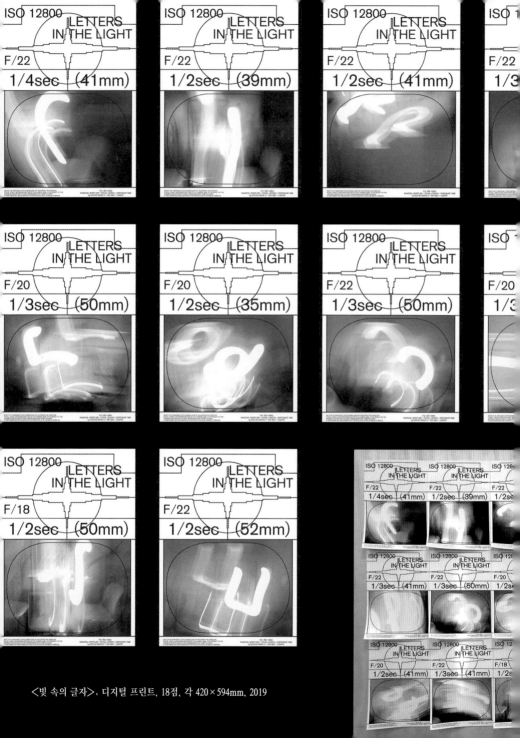

〈빛 속의 글자〉, 디지털 프린트, 18점, 각 420×594mm, 2019

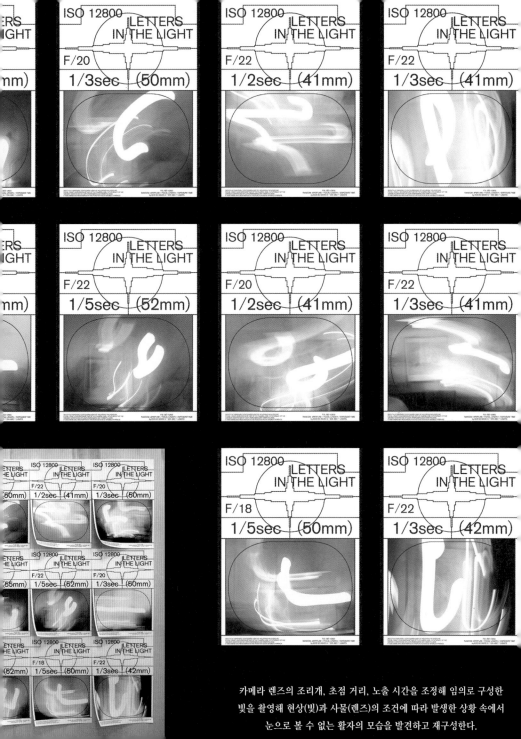

카메라 렌즈의 조리개, 초점 거리, 노출 시간을 조정해 임의로 구성한
빛을 촬영해 현상(빛)과 사물(렌즈)의 조건에 따라 발생한 상황 속에서
눈으로 볼 수 없는 활자의 모습을 발견하고 재구성한다.

트라이앵글 페이퍼 1호

트라이앵글 페이퍼는 스튜디오 자체 비정기 간행물이다. 스튜디오를 시작한 지 얼마 지나지 않았던 운영 초기에는 홍보용 목적을 더 띠었지만, 본질적으로는 클라이언트 업무에서 진행하기 어려운 조금은 실험적이거나 다양한 방식을 통해 만물에 대해 재해석하고 접근해 보기 위함이었다. 스튜디오 이름과는 달리 페이퍼에서는 'Tri'가 아닌 'Try'로 정한 이유다. 그중 트라이앵글 페이퍼의 첫 번째 작업은 아날로그 타이포그래피 실험이다. 1호의 경우 다양한 매체에 자주 소개되면서 스튜디오의 이름을 각인시켜준 개인적으로 감사한 작업이자 그때의 재미와 열정을 다시금 상기시키는 채찍질용 되기도 한다.

작업의 전반적인 과정은 글자를 오려내거나 물감으로 칠해서 그 위에 조명을 비추고, 물을 뿌리는 방식으로 진행했다. 글자를 문지르고 구기는 등의 물리적인 힘을 더해 변형한 글자를 촬영해서 앞면에 담고 뒷면에는 작업 방식을 담았다. 컬러는 팬톤 286C로 지정하고 별색 인쇄로 진행했다. 가로로 길게 펼쳐지는 병풍 접지 방식으로 한 장씩 뜯어서 쓸 수 있도록 점선 누름선(현장에서는 미싱 오시라고 부르는 게 일반적이다)을 접지 사이마다 넣기도 했다. 아날로그로 작업한 글자의 방식처럼 보는 사람들도 간단하지만 뜯어 쓰고 다루는 행위를 통해 그 과정을 전달하고 싶었다. 누군가는 뜯어서 사용하고 누군가는 펼쳐 두고 누군가는 책장에 꽂아 두는 가변적으로 활용되는 모습이 작업한 방식과 연결될 수 있는 지점이라고 생각했다. 물성과 손맛을 담은 아날로그 작업이 디지털로 가공되었다가 다시 새로운 물성을 지닌 형태로 바뀌는 모습은 늘 설레고 디자이너로서의 만족감을 채우는 지점이다. 완성한 간행물은 서점과 문화공간 등에 비치하여 무료로 배포하였다.

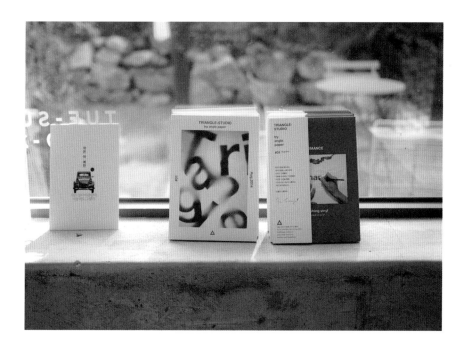

try angle paper 01, 2014

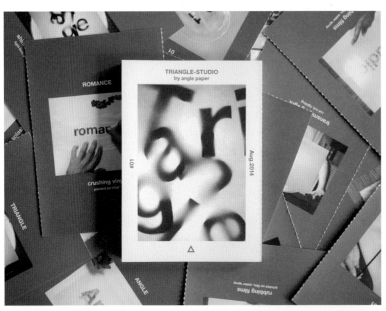

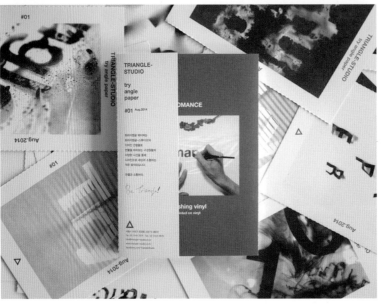
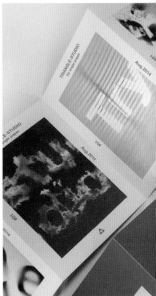

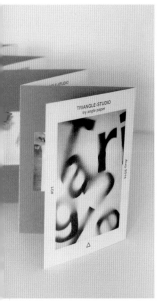

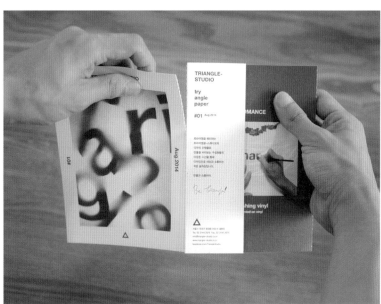

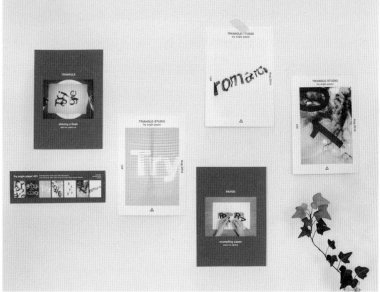

IDENTITY

아이덴티티

무수히 많은 기업과 브랜드들은 저마다의 이름과 모습을 지닌 채 대·내외적으로 비전과 가치를 드러내기 위해 시간과 비용을 할애한다. 그중 CI[Coperate Identity]와 BI[Brand Identity]로 대표되는 아이덴티티 디자인은 기업 및 브랜드의 오리지널리티를 찾고 이를 드러내기 위한 매력적이면서도 효과적인 시각 체계와 전략을 짜는 핵심적인 영역이다. 아이덴티티 디자인은 시각 요소를 한데 묶어서 정체성을 드러내는 작업의 총체로 형태와 기능에 충실한 명확한 본질의 이야기를 담는 것에 기반한다. 디지털 기반의 데이터를 직접적인 물성을 거쳐 공간과 일상까지 이어질 수 있는 큰 줄기로 만들고, 에센스와 키워드를 도출하여 시각적 모티브를 비롯한 다각적인 장치를 모색한다. 축이 되는 로고를 만드는 일부터 톤앤무드, 전용 색상, 전용 서체, 그래픽 모티브 등 공통된 이야기와 목소리를 갖되 추후에 변주될 수 있는 영역까지 생각하고 그림을 그려 낼 필요가 있다. 비슷한 조형 언어를 사용할지라도 어디에서 출발했고 어떻게 구성하고 움직일 것인지 논리와 근거가 타당하다면 아이덴티티 디자인으로서의 자격이 생긴다. 시작부터 핀터레스트[Pinterest]를 검색해서 좋아 보이는 것들을 수집하는 행동을 미루고, 대상의 본질을 공부하고 관련한 개인적인 경험을 떠올려 나와 주변의 것에서부터 이야기를 찾는 습관을 권한

다. 디자인이 첨병의 역할로 소구 대상을 직접적으로 마주한다면 그 뒤에는 체계적인 전략과 이야기, 방향성을 갖춘 든든한 아군들이 준비되어 있어야 지속 가능한 아이덴티티로 살아남을 수 있다.

아이덴티티 디자인은 기업과 브랜드 등을 식별하기 위해 로고 디자인을 필요로 한다. 로고는 판독성을 지닌 글자로 디자인된 로고타입Logotype, 글자와 기호를 통합한 워드마크Wordmark(=로 고마크Logomark), 도형적인 특징을 시각화한 심볼Symbol, 글자와 이미지를 특정 도형과 함께 구성한 문양 형태의 엠블럼Emblem 등으로 구분해 볼 수 있다. 로고와 관련한 다양한 말들의 경계는 다소 혼란스럽지만 전체를 포괄한다면 '로고'라는 말로 쉽게 통용된다. 전통적인 아이덴티티 디자인은 기본형 로고 디자인과 함께 가로형, 세로형, 심볼 등으로 구성한 시그니처Signature를 개발하는 방식이었다면 최근의 로고 및 아이덴티티 디자인은 제한된 형태를 탈피하려는 추세가 강하다. 적용 매체나 판형에 따라 유기적인 형태로 로고를 사용하거나, 그래픽 모티브를 개발하여 가변적이고 능동적인 쓰임이 가능한 인터랙티브Interactive 로고, 플렉서블Flexible 로고 스타일이 흥미롭게 사용된다.

———

기념일 및 주제를 담아 다양한 형태로 변주되는 구글의 로고플레이 ⓒGoogle

심볼 타입의 애플Apple 로고

워드마크 타입의 아이비엠IBM 로고

엠블럼 타입의 스타벅스STATBUCKS 로고

기업 및 브랜드는 항상 고정된 이미지에서 벗어나 새롭게 보여지는 방식을 필요로 한다. 또한 기술의 발전과 매체가 다양화됨에 따라 디자인은 앞으로도 계속 변화하고 새로움이 요구될 것이다. 동시대 디자인은 PC에서 모바일로 중심이 이동했고 환경을 고려한 디자인과 소재가 사회적으로 대두되는 시기다. 스타일의 변화도 눈여겨볼 만하다. 한창 포화 상태였던 화이트 미니멀리즘에서 벗어난 오프화이트 디자인이 눈에 띈다. 디자인은 시대성을 반영하고, 동시대의 패러다임을 이끈다. 덕분에 디자이너들은 선도하는 디자인과 차별화된 서비스를 제공하기 위해 지금도 어디선가 밤을 새며 고민하고 있을 것이다. 21세기 디자이너로서 이미 실현된 수많은 디자인 속에서 창의적인 것을 만드는 것은 참으로 혹독한 일이다. 애써 고민한 결과가 이미 등장한 디자인인 경우가 일쑤다. 그럼에도 창의적인 것이 불가하다 말할 수 없는 것은 디자이너 개인의 경험과 관심은 모두 다르고, 그 다름이 각자만의 창조성을 담고 있기 때문이다. 자신은 타인과 본질적으로 다름을 지니고 있다. 발상과 모티브의 씨앗은 언제나 나 자신과 주변 가까이에 있다. 나와 주변을 탐색하는 일은 새로움을 모색하는 한편 오리지널리티Originality를 찾는 길이다. 작업실을 서성이고 물건들을 관찰하는 일은 내가 하루에 꽤 많은 시간을 할애하는 부분으로, 일상 속 익숙한 것들로부터 콘텐츠와 결합할 수 있는 이면을 찾아낼 때면 디자인은 어느새 곁에 다가와 있다.

<div align="center">

1

Openness &

Extention

</div>

<div align="right">

**개방성과
확장성**

</div>

원칙적으로 로고를 포함한 아이덴티티 디자인은 변형이 불가하고, 꼭 지켜야
하는 약속을 지닌다. 불특정 다수가 다루기 때문에 아이덴티티 디자인의 사용
과 이해를 돕는 매뉴얼을 만들고 금지 항목과 최적화된 시스템을 기재하여 이
를 따르도록 규정한다. 여기서 규정한다는 것에 주목할 필요가 있는데 어떻게
규정하느냐에 따라 임의의 변형이 아닌 창의적인 응용으로 허용이 가능하다.
어느 지점까지 허용하고 응용할 것인지 정의됨에 따라 아이덴티티의 개방성과
확장성은 자유로울 수 있다. 그런 측면에서 동시대 아이덴티티 디자인은 어떻
게 다르게 규정할 것인가에 무게를 두는 듯하다. 과거의 아이덴티티 디자인은
절대적이고 뒤바꾸면 안되는 것으로 보았지만, 현재의 아이덴티티 디자인은 본
질을 유지한 채 어떻게 유연하게 적용하고 확장할 것인지에 대한 고민이 커 보
인다. Why만큼이나 How의 비중이 커진 셈이다. 2012년 네덜란드 디자인 스튜
디오 'Experimental Jetset'에서 리뉴얼한 휘트니 뮤지엄^{Whitney Museum of American Art}의
뮤지엄 아이덴티티 'the responsive W' 가이드에서 끊임없이 변주 가능하고 무
한히 확장 가능한 'W' 플레이의 정수를 보여 주듯이, 의식의 변화와 기술의 발
전으로 더해진 문화 속에서 새롭게 기능하며 함께 진화하는 디자인이 주목받고
있다.

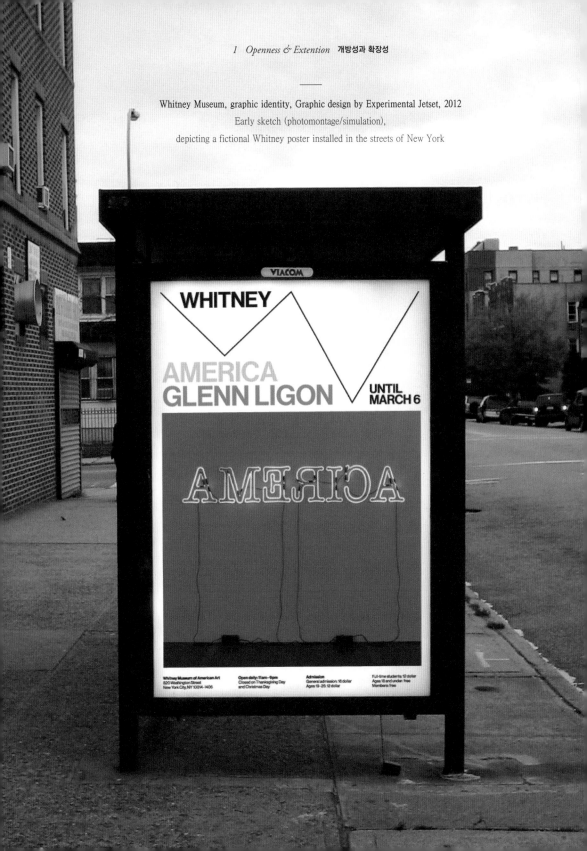

Whitney Museum, graphic identity, Graphic design by Experimental Jetset, 2012
Early sketch (photomontage/simulation),
depicting a fictional Whitney poster installed in the streets of New York

Whitney Museum, graphic identity, Graphic design by Experimental Jetset, 2012
Chart/map (periodic table of elements) displaying a selection of
possible variations of the 'Responsive W' (Folded A2-sized poster,
inserted in the 220-page graphic manual that Experimental Jetset
created for the inhouse design team of the Whitney)

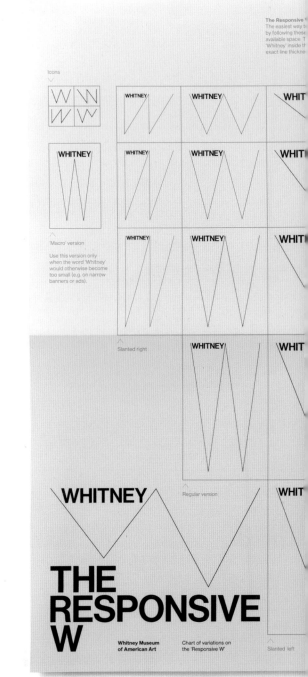

1. Drawing the line
The corners of the line should have a 'miter linejoin' (a point). This point should always be inside the grid, and not cross over it (no overshoot).

At narrow angles the point would become too sharp. In the 'stroke' settings, set the 'miter limit' of the line to "×4", so that the point is converted to a 'bevel join' (an angled joint, please do not use round joints).

2. Typesetting
'Whitney' is set in *Neue Haas Grotesk Display* 65 medium. Track and kern according to settings below. When using Adobe Indesign, use metric kerning. Shown values are in 1/1000 of an em.

kerning 0 -15 +5 +5 -15 +10

tracking: -20

3. Line thickness
The line thickness is 1/25th of the used font size (4%). If, for example, the size of the word 'Whitney' is set in 100 points, the thickness of the line is 100/25 = 4 points. (Alternative: line width can also be calculated by dividing the stem width (width of 'I') by 3.625 - that's 27.5%).

font size or stem width
25 3.625

4. Placing the word 'Whitney'
The horizontal distance between the top and bottom left points of the letter W makes distance 'a' as shown right. The distance between the bottom right point of the letter 'Y' to the line should be the same as 'a'.

When placing 'the word 'Whitney' inside a slanted line, the distance to the line ('b') is the same as the stem width of the letters forming 'Whitney'.

'Emphasized' version

To be used in specific cases, where 'Whitney' needs to match the size of other type (i.e. titles), or needs extra emphasis.

Regular version

A-symmetrical version

Experimental Jetset
2012/2013

로고 플레이

이미지 구상을 돕기 위한 라인 스케치

로고 디자인을 진행할 때는 시각적인 특질과 이야기만큼이나, 접근하는 방식과 풀어내는 전략을 다른 각도에서 바라보려고 애쓴다. 성격과 목소리를 모양을 내어 시각 장치로 드러낸다면, 태도와 정서는 레이아웃이나 플레이 방식에 집중하는 식이다. 대상마다 본질이 다른 만큼 최적화된 방법을 고안하는 것이 늘 가장 고민스럽다. 항상 손보다 머리가 바쁜 편이다.

다음의 포에틱 무브먼트poetic movement는 아이덴티티 디자인과 패키지 디자인을 맡았던 색조 코스메틱 브랜드로 '시적인 움직임'이라는 네이밍을 통해 명확하게 브랜드 정서를 설계하고 진행한 작업이다. '내면에 숨겨진 깊은 감성과 끝없이 아름다움 움직임'이라는 브랜드 스토리를 가지고 서정적이면서 자연스러운 동선이 떠오르는 이미지를 품고 있다. 로고를 만들기 전, 다소 많은 영문 글자수를 어떻게 효과적으로 구성할지를 우선적으로 고민했다. 글자를 곡선 위에 얹어 보거나 글자의 크기를 바꿔 보는 등 서정적인 운율을 담아 내기 위해 몇 가지 테스트를 했지만 쉽게 해결책을 찾지 못했다. 대신에 구상에 도움을 얻기 위해 곡선의 라인 스케치를 무의식적으로 그려 보았다.

공교롭게도 로고타입은 라인 스케치에서 비롯됐다. 난관에 부딪히면 때로는 딴 짓(?)이 유용할 때가 있다. 자유로운 라인의 움직임 속에서 글자들의 단차를 이용한 구조를 떠올렸다. 2단, 3단, 2단 변형의 형태로 가로형, 세로형, 서브형을 만들고, 움직임의 의미를 조금 더 담기 위해 poetic에서 'i'의 작은 점 티틀Tittle의 위치를 옮겨 재미를 더했다. 디자이너의 이스터 에그Easter Egg 같은 이런 작은 요소들이 받아들여지면 묘한 쾌감이 있다.

기본적인 로고타입의 구조를 만들었지만 여기서 끝내기엔 약간의 아쉬움이 남았다. 더 풍성하게 활용할 수 있는 시스템을 만들어 볼 수 있을 것 같았다. 클라이언트가 작업을 긍정적으로 받아들이면 뭐라도 더 해 보고 싶은 욕심이 생긴다. 결국 애플리케이션 작업을 준비하면서 로고타입의 움직임이 더 도드라져 보이도록 'i'의 티틀의 크기를 키운 키네틱Kinetic 버전도 추가로 만들고, 심볼화해서 응용할 수 있도록 이니셜 형태의 축약형 버전도 만들었다. 기본적인 골조가 완성되면 이렇게 부수적인 요소들을 만들면서 애플리케이션에 적용하는 상상으로 마음이 들뜬다.

———

다양한 활용이 가능한 유기적인 구성의 브랜드 아이덴티티 시스템

Vertical Horizontal Sub

poetic poetic movement poetic
move ment movement

kinetic

poetic poetic
move ment move ment

Short

p m p

180

———

총 8가지 컬러의 립 틴트 패키지 디자인
단가 절감을 위해 동일한 단상자에 스티커를 이용하여
이름과 컬러 등을 구분 짓는 것이 일반적이지만
이 작업에서는 패키지마다 별도 인쇄를 진행하여 완성도를 높일 수 있었다.

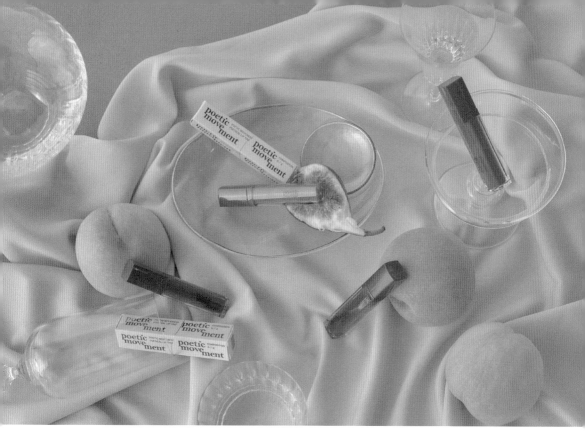

사진 ⓒpoetic movement

물성의 확장

브랜드에서는 제품 런칭과 함께 가수 '스탠딩에그'와 콜라보를 통해 음원과 뮤
직비디오 등을 발표했다. 시각적인 아이덴티티, 촉감을 지닌 제품, 나아가 청각
에 이르기까지 브랜드 아이덴티티를 폭넓게 드러낸 이례적인 경우다. 감성적인
보컬이 담긴 음원은 특별한 프레스키트^{Press Kit}로도 제작되어 인플루언서를 대상
으로 한 프로모션 및 판매용으로 한정 발매되었다. 디자인 에이전시 HEAZ에서
디자인한 투명한 아크릴 케이스에는 음원이 녹음된 카세트 테이프와 함께 전
제품이 포함되어 있을 뿐만 아니라 놀랍게도 주크박스의 기능을 담고 있다. 마
치 멜로디 카드처럼 전원 버튼을 누르면 신기하게도 음악이 나온다. 물성에서
감각으로 확장된 경험은 특별한 인상을 안기며 브랜드 아이덴티티를 진화 및
강화시켰다.

포에티컬 립 틴트 프레스키트 디자인 ⓒHEAZ

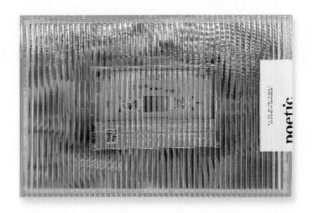

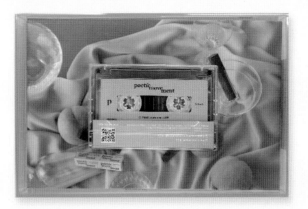

기초 코스메틱 브랜드 'MAKE SOME GOOD'의 브랜드 디자인 역시 로고의 변주를 이용한 방식으로 로고타입을 개발한 경우다. 유연하고 능동적이며 건강한! 즐겁고 플레이풀한 브랜드 이미지를 강조한 로고타입으로 초반 기획때부터 유동적인 움직임이 가능한 아이덴티티 시스템을 염두에 두고 진행했다. 다양한 레이아웃과 형식을 지닌 앞의 로고 플레이 방식과는 조금 다르게 기본형 로고를 풀어헤쳐 자유로운 구성이 가능한 플렉서블한 로고타입 구조를 지니고 있다.

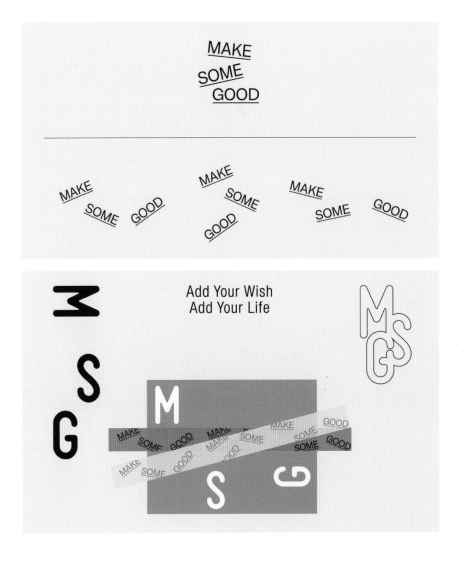

제품 및 취향의 선별과 능동적인 태도를 지닌 MZ세대를 타깃한 브랜드로 제품 개발에 새로운 아이디어를 적용하고 참신함을 줄 수 있는 콘셉트를 자유로운 로고 운용 방식으로 드러냈다. MAKE SOME GOOD의 이니셜을 따로 뗀 MSG 는 별도의 그래픽 요소로 만들고 회전시키거나 겹치는 등 자유롭게 배치하여 패키지 등에 적용하도록 아이덴티티 시스템을 만들었다. MSG가 의미하는 다른 부정적인 뜻을 상쇄하기 위한 이유도 있다.

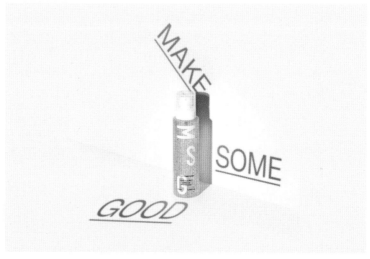

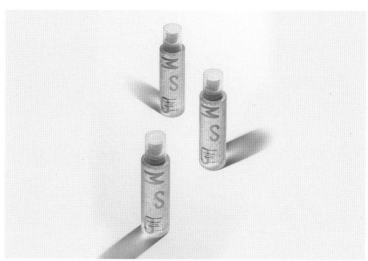

슬로건 개발부터 BI/패키지 디자인, 촬영 콘셉트 및 아트디렉션, 모델, 포토, 헤어, 메이크업 섭외, 소품 및 의상 준비까지 길지 않은 시간 A to Z를 모두 진행하느라 꽤나 애를 먹은 기억이다. 디자인은 순조롭게 결정됐지만 촬영 준비 및 섭외 등 촉박한 시간을 앞두고 의지만으로 해결되지 않는 일들이 계속 나타났다. 쌀쌀했던 날씨에 여름 옷을 구하기도 어려웠고, 유리 숟가락이 그렇게 찾기 어려운 물건인지 처음 알았다. (결국 유리병에 함께 있는 작은 숟가락을 찾아 사용했다.) 제품의 원료로 쓰인 코코넛은 예쁜 모양이 나올 때까지 망치로 몇 번을 깨부쉈는지 모르겠다. 톱질로는 도저히 자를 수가 없더라. 촬영 소품용으로 제작한 유리가 배송 중 파손돼서 부랴부랴 당일 퀵으로 다시 받았을 때는 어찌나 땀이 나던지. 시간이 지나고 작업 당시를 떠올리면 디자인 이외의 사사로운 것이 더 기억날 때가 많다. 덩달아 술자리 안줏거리가 매번 늘어나는 셈이다.

사진 ⓒSAYBYUK

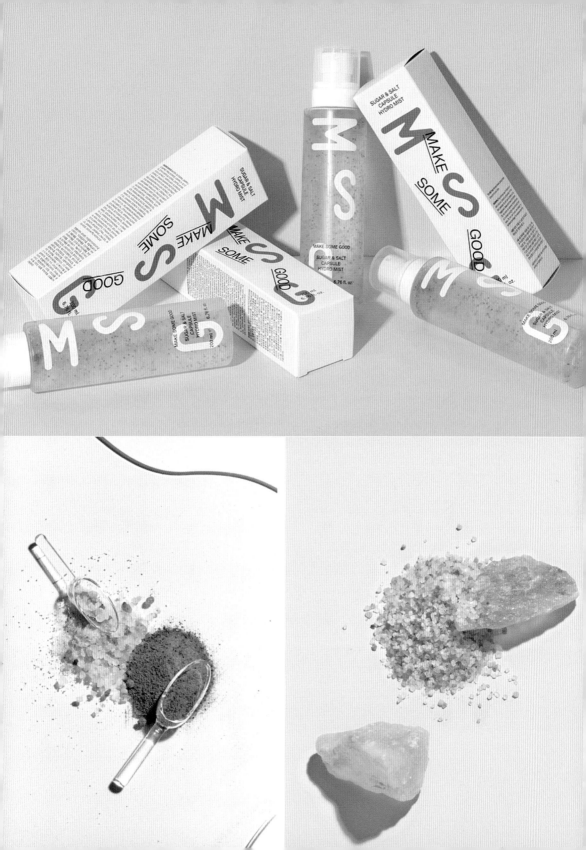

그래픽 확장

(←) 철원 노동당사 / **(→) 철원 고석정**

페스티벌을 비롯한 공연 및 전시 등의 아이덴티티 디자인은 텍스트, 이미지, 그래픽 등에 기반하여 서로의 관계성에 따라 인상을 구축한다. 브랜드 아이덴티티 작업에서는 로고와 이를 응용한 플레이를 주체적으로 사용한다면 그 밖의 그래픽 아이덴티티가 필요한 영역에서는 포스터가 그 역할을 자처한다. 한정된 기간 동안 사용되기 때문에 지속 가능성보다 모객을 위한 가시성과 정보 전달을 더 우선한다. 메인 포스터에 사용한 컬러, 레이아웃, 서체, 그래픽 요소는 포스터 프레임에만 머물지 않는다. 해당 행사 내에서 국한하여 적용되기 때문에 자유도가 높은 편이지만, 다양한 판형과 매체에 적용될 수 있는 응용 방법을 열어 두고 작업하는 것이 유리하다.

2018년 처음 개최한 디엠지 피스트레인 뮤직 페스티벌DMZ PEACE TRAIN MUSIC FESTIVAL 은 강원도 철원을 무대로 하는 음악 페스티벌이다. 척박한 야생의 비무장지대 와 수려한 자연 경관을 지닌 고성정, 6.25전쟁이 일어나기 전까지 옛 북한 조선 노동당의 철원군 당사 건물이었던 노동당사 - 서태지와 아이들의 '발해를 꿈꾸 며' 뮤직 비디오 촬영장으로도 잘 알려진 - 에 이르기까지 개최되는 공간의 특 수성과 평화의 메시지가 주는 무게감이 남다르다. 나는 2019년 2회차부터 페스 티벌 아이덴티티와 메인 그래픽 디자인 작업을 맡고 있다.

작업은 페스티벌 아이덴티티 디자인이 우선이었다. 앞서 1회가 진행되었으나 새롭게 등장한 음악 페스티벌로서 DMZ, 평화, 기차 등 공간감과 메시지를 강력 히 드러낼 수 있는 시각 언어가 필요했다. 세련되기보다는 투박하고, 도시적이 기보다는 야생적인 있는 그대로의 '날 것'이 페스티벌이 내게 준 첫인상이었다. 전쟁과 분단으로 인한 시대의 아픔을 지니고 있으면서 페스티벌의 이름에도 드 러나 있는 철마. 직관적이면서 축제의 에너지가 느껴지는 힘을 철마의 상징성 으로 로고에 담고 싶었고, 결국 글자를 변형 및 조합하여 철마의 실루엣으로 그 려 냈다. 별도의 그래픽 장치 없이 글자의 구성만으로 페스티벌의 인상을 명확 히 담길 바랐다. 최종적으로 세로형과 가로형, 평화와 철도를 결합한 심볼 등을 추가하여 페스티벌 아이덴티티 시스템을 강화했다. 현재는 매년 연도를 교체하 는 방식으로 사용 중이다.

———

디엠지 피스트레인 뮤직 페스티벌 로고

DMZ PEACE TRAIN 20 MUSIC 21 FESTIVAL

DMZ PEACE TRAIN MUSIC FESTIVAL 2021

PEACE TRAIN

디엠지 피스트레인 뮤직 페스티벌은 매년 슬로건을 만들고 이를 통해 궐기한다. 2019년 페스티벌의 슬로건은 'DANCING FOR THE BORDERLESS WOLRD! 서로에게 선을 긋기 전에 함께 춤을 추자!'였다. 혐오와 위계 없이 서로 한데 어울려 축제를 즐기며 평화를 찾는 달까. 고민 끝에 국적, 나이, 직업, 남녀노소를 불문하는 다양성과, 도심에서 벗어나 함께 모여 떠나는 즐거움과 해방감을 담아 글자와 함께 다색의 화살표 모양의 그래픽을 만들었다. 2회차로 접어 들면서 보다 많은 사람들에게 페스티벌을 알리고 도심에서 벗어나 철원 현장으로 이끌 수 있길 기대했다. 메인 포스터는 슬로건과 함께 구성되어야 했고, 슬로건의 메시지를 유지한 채 기차, 철로가 지닌 메타포를 끌어와 철로를 다양한 컬러로 만들어 넣었다. (만들고 보니 색감 때문인지 약간 '부추' 같다는 생각을 혼자했었는데, 아직까지 그런 이야기를 듣지 않아서 다행이다.)

2019 디엠지 피스트레인 뮤직 페스티벌 슬로건 그래픽과 메인 포스터

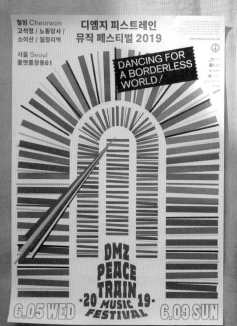

각 테마를 담은 라인업 포스터와 응용 그래픽 작업들

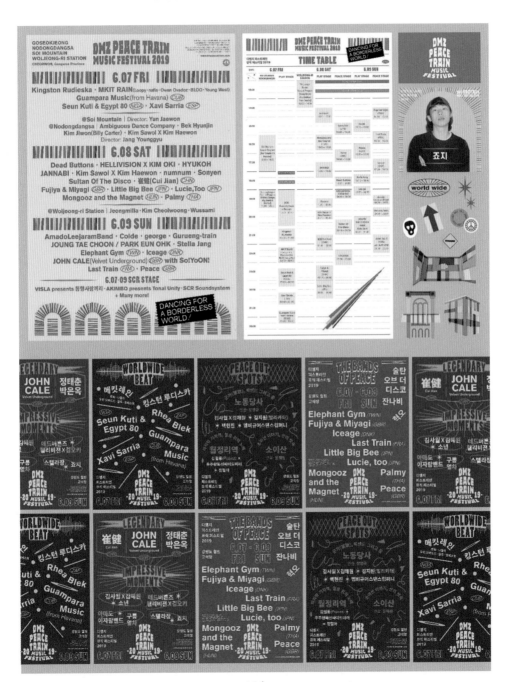

페스티벌 그래픽 디자인은 메인 포스터 외 라인업 포스터가 추가로 필요한 것이 특징이다. 일반적으로 하나의 디자인 포맷에 출연진과 날짜를 업데이트하는 형식으로 몇 가지 버전을 만들지만 이번에는 조금 달랐다. 메인 포스터와 라인업 포스터, 그리고 출연진을 특정 테마로 분류한 4가지 콘셉트의 포스터가 필요했다. 덕분에 메인 포스터 확정 이후 각각 다른 4가지 포스터를 짧은 시간내에 계속해서 만드느라 고생을 좀 했다. 여러모로 뭔가 다른 페스티벌이긴 하다. 포스터 및 메인 그래픽이 나오면 그때부터는 마음이 좀 편안해진다. 포스터 작업 이후 판형과 매체에 따라 그래픽을 응용하는 일을 가장 재밌게 여기곤 한다. 철로 그래픽과 슬로건 그래픽을 이용한 응용 작업들을 순차적으로 진행하면서 현수막과 현장 제작물을 비롯해 티셔츠, 스티커, 배지 등 다양한 것들을 만들었다. 메인 그래픽 요소를 어떻게 확장하는가에 따라 시각적 풍성함과 인상이 달라지는 응용 작업은 그래픽 아이덴티티를 완성하는 마지막 단계다.

+

코로나19

2019년에 이어 2020년에도 페스티벌 디자인을 맡게 되었다. 이번에는 DMZ의 철망과 야생초를 모티브로 메인 그래픽과 포스터, 라인업 포스터, 응용 디자인 등을 만들었다. 하지만 코로나바이러스감염증-19^{COVID-19}으로 인한 팬데믹^{Pandemic}으로 페스티벌은 한차례 연기에도 불구하고 결국 취소되고 말았다. 2020년은 이 작업 뿐 아니라 진행하던 업무가 연기되거나 취소되는 경우가 부지기수였던 한 해였다. 많은 것을 만들었지만 빛을 보지 못한 작업들이 하드^{HDD}에 한가득이다. 다름 아닌 질병의 확산으로 전 세계가 마비가 될 줄이야.

그나마 위안이 된 것은 뉴욕에서 활동하는 디자이너 Dorothee Dähler, Yeliz Secerli가 기획한 온라인 전시 〈Parallel-Parallel〉에 이 디자인으로 참여한 일이다. (www.parallel-parallel.com) 이 전시는 코로나19로 인해 취소 또는 연기된 세계 각국의 디자인 작업들을 웹 사이트에 아카이브하는 프로젝트다. 바야흐로 뉴노멀^{New Normal} 시대임을 실감한다.

2020 디엠지 피스트레인 뮤직 페스티벌 메인 포스터

코로나19로 인해 취소되었다.

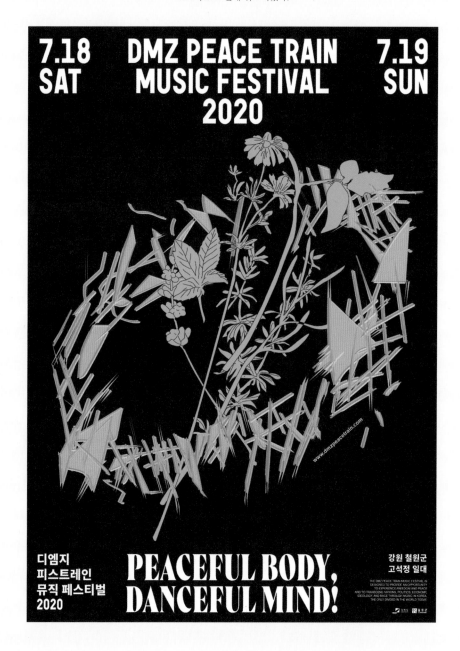

2020년 라인업 포스터와 응용 작업들

페스티벌 취소 이후에도 CANCELED EDITION을 만들어 훗날을 기약하기도 했다.

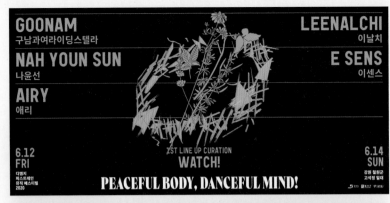

201

2
Story

이야기

'안녕하세요. 로고랑 패키지 견적 및 일정 회신 부탁드립니다.'
흔히 받는 메일의 예다. 한 달 사이에도 이와 비슷한 업무 관련 메일을 몇 번이
나 받는지 모른다. 의뢰 내용과 관련한 아무런 내용 없이 단지 피상적인 과업
내용만 담긴 메일에는 솔직히 답변할 수 있는 말이 없다. 아이덴티티 작업을 비
롯한 브랜드 디자인은 대상의 오리지널리티를 특화하고 시각 언어로 만드는 작
업이다. 나와 스튜디오가 가진 방향성과 과업의 특성을 합치하여 이야기를 마
련할 단서를 필요로 한다. 빈껍데기 위에 보기 좋은 모양새만을 필요로 하는 것
이 느껴질 때는 기업의 이윤 추구를 위한 도구가 되는 기분에 진행 의지를 박탈
당한다. 물론 짧은 글과 대화만으로 섣불리 판단하는 경우도 있겠지만 조금이
라도 진정성이나 변별력을 찾을 수 없다면 피하려 하는 것이 개인적으로 지키
고자 하는 신념이자 스튜디오의 자존심이기도 하다. 사실 콘텐츠 안에서 뭔가
느껴지지 않으면 주장할 디자인의 길을 잃는다. 기본적인 준비도 되어 있지 않
은 채 모든 것을 해결해주리란 생각은 위험하다. 작은 프로젝트라도 디자인적
으로 한 꼭지 다름을 표현할 수 있겠다고 판단되면 흔쾌히 작업에 임한다. 거창
할 필요는 없지만 '이야기를 가지고 있는가 없는가', 혹은 '이야기를 만들 수 있
는가 없는가'의 질문은 작업 전 나에게 진행 의지의 척도가 된다.

패키지의 이야기

리뉴얼 이전의 섬유 향수 패키지 디자인 ©리베르

브랜드와 관련된 일을 하다 보면 자연스레 유행의 이동과 시장의 니즈^{Needs}를 업무 문의만으로도 파악하게 된다. 2019년과 2020년은 유독 향과 관련한 브랜드 디자인 업무 문의가 많았던 해다. 라이프 프래그런스 브랜드 리베르^{RIBER}는 그 시기에 진행했던 작업 중 하나다.

섬유 향수와 디퓨저 등을 주요 제품으로 다루고 있던 브랜드는 향수를 신규 품목으로 넓히는 단계에서 브랜드 아이덴티티 강화 및 제품군마다 다른 패키지 디자인을 통합적인 패키지 시스템으로 리뉴얼하고자 했다. 일상의 모든 순간 누구나 자유롭게 즐길 수 있는 향기를 만드는 것을 지향하는 브랜드는 시각적

인 특색이 강하진 않았지만 편안함과 자연스러움을 지니고 있었다. 대표님들을 만나 뵙고 나니 예의 바르고 선한 두 젊은 대표님들의 정서가 고스란히 브랜드에 묻어 있는 듯했다. 매출의 큰 부분을 차지하지만 제품력의 아쉬움을 이유로 단종을 생각하고 계신다는 말씀은 브랜드의 진정성과 가치관을 대변하기 충분했다.

먼저 주요 소구 대상을 정하는 것으로 작업을 시작했다. 아름다운 것들에 대한 기준이 조금 높고 새로운 무드와 경험을 좋아하지만, 다소 안정된 취향을 지닌 '보편적 탐미주의자'로 가닥을 잡았다. 지금의 감정을 압도하는 향기가 아니라, 내가 머물고 있는 각자의 삶의 지점에서 부드럽고 자연스럽게 어우러지는 향의 모습을 떠올렸다. 브랜드 리서치와 키워드를 도출하는 과정에서 유독 '흐름'에 대한 이야기가 주로 발견됐고, 자연스럽게 곡선의 형태와 연결할 수 있었다. 일상의 매 순간 나와 어우러지면서 취향과 삶의 변화를 즐기는 마음을 향의 흐름, 삶의 흐름으로 담아 보고 싶었다.

———

리베르 브랜드 아이덴티티 리뉴얼

로고 디자인은 생산과 관련한 이유로 전면적인 로고 리뉴얼이 아닌 기존 로고를 다듬는 방식으로 전개했다. 균형감을 위해 등록 상표 ®Registered trade mark 을 제거하고 커닝과 자폭만을 조절하여 원래의 인상을 유지하도록 했다. 대신 로고 타입의 보완을 위해 향의 흐름에 기반한 심볼을 추가로 만들었다. 이니셜과 라인으로 구성한 심볼은 향수 캡 등에 각인하여 적용되길 바랐다.

이번 리뉴얼 작업에서 핵심적인 부분은 패키지 디자인이었다. 새로운 품목인 향수의 룩 개발과 함께 기존 제품들의 패키지 디자인을 통합하는 과정에 좀 더 집중해야 했다. 제품군의 구분이 용이하되, 지루하지 않으면서 변형·확장 가능한 설계가 필요했다. 디자인 구조가 쉽게 흐트러지지 않으면서도 관리하기 쉬운 디자인 장치를 브랜드 색상에서부터 찾아보기로 했다. 향 제품의 주원료인 물, 향의 흐름을 담은 공기와 바람, 그리고 네이밍의 배경이 되는 자유를 연상하는 하늘과 바다 등을 모티브로 페일 블루Pale Blue를 브랜드 컬러로 지정했다. 명도와 채도의 스펙트럼을 넓혀 향수는 LIBER BLUE 02, 디퓨저는 LIBER BLUE 03과 같이 제품군별로 적용, 구분 가능하도록 설정했다. 브랜드가 확장됨에 따라 무분별해지는 컬러 설정에 대한 대안을 마련하고자 했다.

리베르 브랜드 컬러 시스템

LIBER BLUE 01	LIBER BLUE 02	LIBER BLUE 03	LIBER BLUE 04	LIBER BLUE 05
pantone 552c c25m6y11k0 #bdd7dc	pantone 551c c37m12y16k0 #a0c3cc	pantone 550c c46m17y19k0 #8cb5c2	pantone 549c c61m25y27k0 #6aa0ae	pantone 2210c c97m65y44k30 #00475e

향수는 고급스러움과 함께 감성을 전달하는 소비재로 특히 향수병의 디자인이 큰 몫을 차지한다. 나 역시 향수를 좋아하고 모으는 사람으로써 때론 향보다도 용기와 라벨의 디자인만으로 향수를 구매하는 경우가 있다. 해외 프리미엄 브랜드의 경우 제품 디자인에 공을 들여 변별력과 심미성을 높이지만 비용적인 부담으로 일반적인 브랜드에서는 쉽지 않은 결정이다. 이번 경우 역시 향수병은 기성품 Free Mold 에서 선택하되 향수 캡을 신주에 음각 로고를 적용하여 제작하는 정도로 절충해야 했다. 이에 따라 라벨 디자인에 조금 더 특색을 담고자 의도했고 향의 흐름을 라벨의 실루엣에 담아 보는 방식을 구상했다.

———

리베르 향수 패키지 디자인

향수의 라벨 디자인을 시작으로 제품군마다 곡선의 실루엣이 다른 라벨을 만들었다. 라벨의 모양은 조금씩 다르지만 글자의 레이아웃을 유사하게 구성하여 패키지 룩이 보이도록 했다. 라벨의 모양과 함께 앞서 설정한 브랜드 컬러로 구분을 둬 제품군을 구별할 수 있는 장치를 마련했다. 전반적으로 패키지 룩이 이어지면서도 지루해지지 않도록 확장성을 고민했다.

———

리베르 패키지 라벨 시스템

———

리베르 향초 패키지 디자인

———

리베르 디퓨저 패키지 디자인

———

리베르 필로우 미스트 패키지 디자인

208

리베르 향수 샘플 패키지 디자인

응용 디자인

209

당초 향수 패키지의 경우 지관통 구조로 제안하여 실제 제작까지 진행되었지만 기대한 것만큼 완성도가 나오지 않아 과감히 폐기한 일도 있었다. 진행 일정역시 코로나19로 인한 원료 수급과 제작 시기가 미뤄지면서 제품이 나오기까지 상당한 시간이 소요됐다. 프로젝트마다 일정이 미뤄지는 많은 상황이 발생하지만, '언젠간 나오겠지…' 하는 마음으로 기약 없이 버텨내곤 한다. 긴 시간작업을 위해 흘린 땀과 그 결과를 위해 계약서에 정한 일정을 원칙으로 삼지 않게 되는 것이 예사다. 그만큼 굽이굽이 고개를 넘어 손에 쥔 결과는 더 값지고 소중하게 여겨진다. 개인적으로 향수는 꼭 작업해 보고 싶었던 품목으로 일정상의 곤란함이 있었지만 즐겁게 작업에 임할 수 있었다. 향수를 시작으로 새로운 옷을 입은 제품이 하나씩 출시될 때마다 감사하게도 대표님들께서 잊지 않고 제품을 보내주신다. 일과 취향이 겹치면 작업의 기쁨은 배가 된다. 제품까지 생기면 기쁨은 또 그 배가 된다. 브랜드 디자인을 진행하면서 얻게 되는 잿밥쯤 되겠다.

———

슬리브 단상자 형태로 최종 제작된 향수 패키지 디자인
향수를 보관하는 파우치와 함께 구성했다.

사진 ⓒLIBER

211

심볼의 이야기

Graphic Element

힌스의 그래픽 모티브와 심볼 디자인

힌스 hince 는 2019년에 등장한 국내 메이크업 코스메틱 브랜드다. 런칭과 동시에 감도 높은 분위기와 제품력으로 시장의 관심을 금세 사로잡았다. 나는 로고 타입과 심볼을 비롯한 브랜드 아이덴티티 개발과 패키지 디자인 등을 맡아 프로젝트에 참여했다. 브랜드가 준비한 타깃과 무드, 키워드 등의 스터디를 바탕으로 이를 담아 낼 시각 언어의 제안이 필요한 상황이었다. 정제되고 세련된, 가볍지 아니한, 우아한, 톤 다운, 밀도와 깊이가 있는, 중첩 등 브랜드를 둘러싼 여러 이야기들 중에서 시각화를 위해 특히 집중한 것은 '무드 내러티브 Mood Narrative'와 '쌓아 올리는 Buildable' 이 두 가지였다. 이야기 및 키워드에서 출발하는

시각화는 직관적 접근과 함축적 접근으로 크게 나눠 볼 수 있을 텐데 앞의 두 가지 글귀에서 그 중간을 찾을 수 있을 것 같았다. 심볼을 만드는 접근 또한 '밀도 있게 쌓아 올려 완성시키는, 궁극적인 아름다움을 위한 과정'을 이야기로서 투영해 보고자 했다. 직관성을 지닌 그래픽(Buildable)을 심볼 안에 숨겨 브랜드 이야기(Mood Narrative)를 함축하고 싶었다.

출발은 밀도 있게 층층이 쌓아 올리는 모습을 나타낸 그래픽 요소를 각도를 비튼 층위 Layer 로 만든 것이다. 이어서 이니셜 'H'의 크로스 바 Cross Bar 위치에 그래픽 요소를 넣고 두꺼운 스템 Stem 을 양쪽에 세워 당당하고 선도적인 힘이 느껴지도록 심볼을 완성했다. 매대를 비롯한 공간에 심볼의 형태가 적용될 수 있도록 입체적인 스케치를 더했다. 간단한 조형 요소지만 평면 안에서 공간감을 찾을 수 있길 바랐다. 선명한 이야기를 담은 심볼은 클라이언트에게서도 긍정적인 반응을 얻었고 첫 시안에서 바로 확정될 수 있었다. 로고타입은 Constantia 타입페이스를 응용해서 만들었는데 한 번의 디벨롭을 거쳐 현재의 모습을 갖게 됐다. 분명한 이야기가 존재한 덕에 그 속에서 브랜드의 모습을 찾아 시각 언어로 옮기는 과정만으로 당위성을 얻기에 충분했다.

화장품 브랜드는 특히 심볼의 활용도가 높은 편이다. 용기 뚜껑 등 작은 면적 위에도 두루 쓰일 수 있는 안정감을 위해서 선이나 면의 두께를 신중하게 계산할 필요가 있다. 이야기와 디자인 – 함축과 조형성– 을 완성도 있게 풀어내야 하는 심볼 디자인은 솔직히 너무 어렵다! 다루고 있는 여러 디자인 영역 중에서도 심볼을 개발하는 일은 상당히 부담이 되는 작업이다. 그만큼 작업 초반부터 아이디어를 쥐어짜는데 집중했고 다행히 만족스러운 결과를 얻었다. 브랜드 런칭 이후 오프라인 매장 오픈 파티에 초대 받았다. 매장 내에는 심볼의 모티브를 그대로 담은 조형물이 설치되어 있었다. 기획 의도를 고스란히 담은 결과가 입체적으로 브랜드를 대변하고 있는 것 같아 내심 으쓱한 기분이 들었다 .

———

힌스의 성수동 매장에 설치된 조형물. 심볼의 그래픽 모티브를 담고 있다.

제품 디자인은 프로젝트에 참여하기 전부터 먼저 진행되고 있었다. 제품 디자인 스튜디오 hou에서 진행한 립스틱 디자인은 두 면의 모서리를 연결한 유니크한 곡선의 조형 언어를 지니고 있었다. 아이덴티티 디자인과 조형 언어의 맥락을 유지시키기 위해 아이덴티티 디자인에서 설정한 모티브를 제품에 반영하거나 기획 단계부터 함께 참여하여 개발하는 경우가 보통이지만, 이번에는 그 반대였다. 순서는 달랐지만 심볼과 로고타입을 넣어 완성된 제품은 다행히 찰떡같이 어울리는 모습으로 모두가 만족할 수 있었다. 이 작업 이후 스튜디오 hou와는 꽤나 친밀한 사이가 되어 다양한 프로젝트를 협업하며 시너지를 내는 중이다. 일을 통해서 결 맞는 인연을 만나는 것이 쉽지 않은데 프로젝트의 결과만큼 좋은 동료를 만난 것 같아 더 의미 있는 작업으로 남아 있다.

스튜디오 hou에서 진행한 힌스의 제품 디자인 중 개편한 심볼과 로고타입을 넣어 완성했다.

———

심볼 및 제품명의 위치, 비율 등을 설정한 가이드
힌스의 패키지 디자인은 제품명이 옆면 또는 윗면을 감싸도록
반복해서 배치하고 박으로 후가공하는 것이 특징이다.

Vertical　　　　　　　　　　　　　Horizontal

216

———

힌스 미니 립스틱 3종 패키지 디자인

———

오프라인 매장 오픈을 기념해서 만든 힌스 런칭 포스터

사진 ⓒhince

로고타입의 이야기

향수 패키지 디자인 ©비숨

영감과 모티브는 발상에 달렸고 발상은 이야기와 경험에 기초한다. 이야기를 담고 있는 경우 이야기를 쪼개어 키워드를 만든다. 이야기가 부족한 경우엔 디자인보다 이야기를 만드는 것이 우선이다. 승리의 여신 니케의 영어식 발음인 나이키 Nike 의 로고 스우시 Swoosh 는 승리의 여신 날개를 모티브로 명확한 이야기를 담고 있는 가장 유명한 로고 중 하나다. 이야기에 부합한 선명한 디자인은 기업 및 브랜드의 아이덴티티로서 그 대표성을 인정받고 역할을 부여받아 기능한다.

비숨^{VISUM}은 라틴어로 '실재, 보는 것'과 '꿈, 환상'의 상반되는 의미를 동시에 가진 단어이자 2021년 론칭한 향 브랜드의 이름이다. 소수의 취향을 만족시키는 니치^{Niche} 향수에 관심이 많은 20-30대를 타깃으로 일상의 자유와 본연의 나다움을 향기로 승화시켜 개인의 취향에 확신을 갖고 살아갈 수 있도록 감각적인 시선을 제안하는 역할을 자처한다.

브랜드 아이덴티티와 패키지 디자인, 브랜드 무드 및 콘셉트, 이야기까지 담당해야 했던 긴 여정은 기대와 함께 부담도 컸다. 프로젝트 초반 회의를 거듭할수록 가닥이 잡히기보다는 무엇을 어떻게 접근해야 할지 다소 모호하고 몽환적인 기분을 지울 수 없었다. 분명한 것은 블랙&화이트의 깔끔함이나 미니멀리즘과는 거리가 먼 브랜드가 될 것이라는 생각이었다. 브랜드 키워드를 도출하면서 비숨만의 인상을 심어줄 시각 키워드를 명확히 설정할 필요가 있었다.

———

작업 초반 도출한 브랜드 키워드
브랜드 키워드를 먼저 도출하고 그 속에서 시각화 가능한 비주얼 키워드를 뽑아
그래픽 모티브를 탐색한다.

도출한 브랜드 키워드 내에서 시각화 가능한 키워드를 모색하면서 꿈과 현실이 눈에 들어왔다. 꿈과 현실을 이분화하여 실재-꿈, 현재-미래, 도시-여행 등 일상에서 서로 교차하여 발현하는 새로운 가치에 집중했더니 퀘스트를 깬 것 마냥 문과 열쇠를 그래픽 모티브로 얻을 수 있었다. 일상에서 벗어나 이상과 꿈에 한 발 다가가 그 문을 열고 나 자신과 나만의 향을 찾는 브랜드 스토리까지 그 맥락을 유지했다. 유레카. 드디어 실마리를 찾았다.

———

비숨 로고타입 & 슬로건

VISIM

BORN IN THE CITY
WITH
REALITY & DREAMS

어떻게 해야 할지 정해졌으니 이제는 만들 차례. 로고타입은 현실에서 꿈으로 통하는 아치형 문을 모티브로 가져왔다. 문으로 가려진 모습을 통해 꿈을 향한 호기심과 궁금증을 내포했다. 화려하고 빠르게 움직이는 도시 속에서 다양한 방식으로 개성을 표현하며 각자의 꿈을 향해 가는 마음을 담아 슬로건도 개발했다. 현실과 꿈이 공존하는 그 접점을 여는 열쇠로서 브랜드가 자리하길 바랐다. 첫 출시 제품인 향수와 핸드 워시를 위한 직접적인 그래픽 모티브로 활용될 열쇠와 문고리 장식을 본 딴 프레임을 만들고 패키지용 라벨을 구성했다.

222

VICTIM
∞
LET ME
ADORE YOU
EAU DE PARFUM

BORN IN THE CITY
WITH
REALITY & DREAMS

℮ 30 ml 1.0 fl.oz

HAND WASH
VICTIM
∞
BLACK
THE NIGHT
℮ 300 ml 10.14 fl.oz
BORN IN THE CITY
WITH
REALITY & DREAMS

VICTIM
∞
BLACK
THE NIGHT
EAU DE PARFUM

BORN IN THE CITY
WITH
REALITY & DREAMS

℮ 30 ml 1.0 fl.oz

HAND WASH
VICTIM
∞
LET ME
ADORE YOU
℮ 300 ml 10.14 fl.oz
BORN IN THE CITY
WITH
REALITY & DREAMS

HAND WASH
VICTIM
∞
TEA
MOMENT
℮ 300 ml 10.14 fl.oz
BORN IN THE CITY
WITH
REALITY & DREAMS

VICTIM
∞
TEA
MOMENT
EAU DE PARFUM

BORN IN THE CITY
WITH
REALITY & DREAMS

℮ 30 ml 1.0 fl.oz

비숨 핸드 워시 3종 패키지 디자인

―――

비숨 향수 패키지 디자인

———

그레이(도시, 현실)와 바이올렛(몽환, 꿈) 컬러 배색의 브랜드 컬러 시스템
바이올렛 컬러는 5가지 확장 스펙트럼을 지니고 제품 및 응용 작업에 활용한다.

BLACK K100	VISUM VIOLET 01 pantone 9361c c13 m18 y1 k0 d9cde2	VISUM GRAY c0 m0 y0 k25 c7c8ca
	VISUM VIOLET 02 pantone 2567c c28 m40 y5 k0 b79bc1	
	VISUM VIOLET 03 pantone 2577c c41 m57 y7 k6 9574a3	
	VISUM VIOLET 04 - main pantone 2587c c65 m87 y14 k20 633775	
	VISUM VIOLET 05 pantone 2597c c80 m100 y20 k30 471b5f	

병치, 통로, 창구, 거울, 환상, 가려짐, 비밀… 등 현실에서 꿈으로 통하는 몽환적인 이미지를 촬영 가이드로 제공하는 것을 마지막으로 작업이 끝났다. 이야기와 시각 모티브를 탐색하는 과정이 유독 난해했지만, 부여한 이야기 맥락이 시각물 전반에 흐를 수 있도록 꼼꼼히 신경 쓰고 흔적을 남겼다. 브랜드 디자인은 론칭 이후 좋은 소식을 접하거나 우연히 마주할 때 묘한 찡함과 뿌듯함이 있다. 자식 출가시킨 부모 마음이 그러할까. 하나 흐트러질까 가이드를 지금까지 철저히 지켜 주시는 클라이언트의 모습은 작업물을 존중하고 디자이너를 신뢰하는 기분이라 그 역시 적잖은 감동이 있다. 예쁨 받고 잘 살아남길, 내 새끼들.

사진 ⓒVISUM

3
Logo &
Application

로고와
응용

로고는 식별성과 더불어 주체의 가치와 방향성을 담고 있다. 독립적으로 기능함과 동시에 브랜딩 또는 브랜드 디자인이란 이름으로 좀 더 폭넓게 확장·응용·유지 가능한 아이덴티티 시스템을 구축할 필요가 있다. 논리적인 시스템 아래 로고타입의 변형과 응용이 가능한 매뉴얼을 만들고 그래픽 모티브의 확장과 적용, 색상 체계의 다양한 스펙트럼, 나아가 텍스처를 비롯한 물성까지 특성이 닿을 수 있도록 고려해야 한다. 완성된 로고는 응용 작업Application에 적용하는 방식에 따라 더욱 탄탄한 모습을 지닌다. 명함을 비롯한 인쇄물, 포장용 작업 등 다양한 매체와 판형에 따라 변주하는 응용 작업은 나에게 가장 재미있고 욕심이 나는 작업 중 하나다. 더블비얀코 다 먹고 나서 마지막 샤베트 떠 먹는 그런 거 말이다. 큰 그림을 그리고 난 뒤 마지막 장식과 마무리를 어떻게 짓느냐에 따라 완성도를 극대화할 수 있다. 다음에서는 그 동안 진행했던 로고 및 응용 작업과 관련한 이미지와 가벼운 작업 노트를 함께 실었다.

uu

유유ᵘᵘ는 평소 제사상에서나 보던 유기(놋쇠로 만든 도구)에 대한 경험을
마련해 준 방짜유기 브랜드다. 로고타입 위에 순가락 그래픽을 얹혀 직관
적인 엠블럼 로고를 만들었다. 꽤 오래 전 작업인데 한 가지 기억나는 것
은 패키지 디자인에서 브랜드 대표님께서 원하는 바가 뚜렷했다는 점이다.
"패키지에서 루이 비통ᴸᴼᵁᴵˢ ⱽᵁᴵᵀᵀᴼᴺ이 느껴지면 좋겠어요."

231

STUDIO
CHACHA

Cha Shinsil

@studio_chacha.kr
info@studiochacha.co.kr
www.studiochacha.co.kr

Furniture　　　　seoul, korea

010 9845 2727

Cha Shinsil

@studio_chacha.kr
info@studiochacha.co.kr
www.studiochacha.co.kr

Furniture　　　　seoul, korea

010 9845 2727

Multi
layer

@studio_chacha.kr

info@studiochacha.co.kr

www.studiochacha.co.kr

STUDIO
CHACHA

멀티 레이어는 컬러 유리를 기반으로 한 복합 레이어 시리즈로
한 화면 안에 층층의 레이어를 만든다. 유리의 투명한 물성으로
레이어들은 독립된 존재가 아닌 중첩에 의한 상호작용을 통해
교차, 중첩되어 보는 각도에 따라 다양한 시각효과를 만든다.

Dolmen Table | Clear Glass | 385×380×660

Dolmen Table | Glass with film | 385×380×660

스튜디오차차는 견숙한 장들의 낯선 조합으로 새로운 이감을 만드는
하이엔드 아트퍼니처 스튜디오다. 현대의 유리를 활용한 작업들을
주역으로 하고 있고 컬러와 필름, 유리와 컬러, 유리와 유리의
구조적 조합으로 낯설면서 익숙한 오브제 가구를 선보인다.

Multi
layer

@studio_chacha.kr

info@studiochacha.co.kr

www.studiochacha.co.kr

STUDIO
CHACHA

멀티 레이어는 컬러 유리를 기반으로 한 복합 레이어 시리즈로
한 화면 안에 층층의 레이어를 만든다. 유리의 투명한 물성으로
레이어들은 독립된 존재가 아닌 중첩에 의한 상호작용을 통해
교차, 중첩되어 보는 각도에 따라 다양한 시각효과를 만든다.

Aurora Table | Clear Glass | 855×690×400

Aurora Table | Glass with film | 855×690×400

스튜디오차차는 견숙한 장들의 낯선 조합으로 새로운 이감을 만드는
하이엔드 아트퍼니처 스튜디오다. 현대의 유리를 활용한 작업들을
주역으로 하고 있고 컬러와 필름, 유리와 컬러, 유리와 유리의
구조적 조합으로 낯설면서 익숙한 오브제 가구를 선보인다.

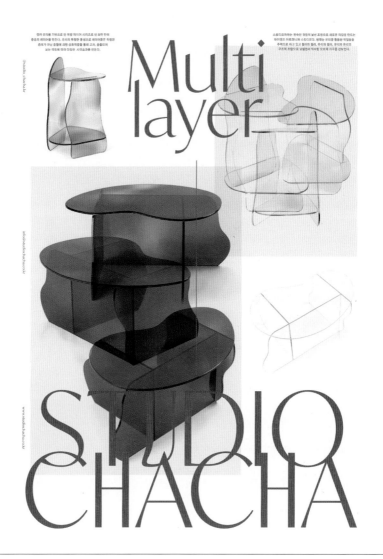

STUDIO
CHACHA

아트 퍼니처 스튜디오 스튜디오 차차STUDIO CHACHA의 아이덴티티 작업은 작가가 만든 제품의 실루엣과 물성의 특성을 로고에 담는 것에 주력했다. 폰트 'IvyMode'의 자폭, 커닝, 행간과 모양 등을 조절 또는 변형하고 상하로 글자가 겹쳐진 형태의 로고타입을 만들었다. 이 작업에서 내게 주어진 디자인 자유도는 높은 편이었다. 덕분에 앞면에 큼직하게 로고로 정보를 뒤덮은 명함을 만들 수 있었다. 정보는 뭐 뒷면에도 있으니까. 전적으로 믿고 맡겨 주실 때 좀 더 대범해지는 구석이 생긴다.

RAIVE

레이브RAIVE는 순수하게 꿈과 희망, 환상을 동경하면서도, 동시에 열정적인 마인드를 가지고 축제를 즐길 줄 아는 여성을 뮤즈로 삼는 어패럴 브랜드다. 본래 음악씬에서 종사하셨던 클라이언트 대표님는 강렬한 축제, 파티의 댄스 음악과 이를 즐기는 문화인 레이브를 브랜드명으로 삼고 이미지를 구축했다. 경험과 가치관에서 출발한 브랜드는 방향성이 명확하다. 비주얼 커뮤니케이션에서 자주 등장하는 '금속성'과 '꽃' 이미지에 기반한 로고타입은 음악적인 운율과 빛나는 느낌이 더해지도록 세리프Serif가 돋보이게 완성했다. 꽃 모양의 심볼을 더해 구성을 보조했다.

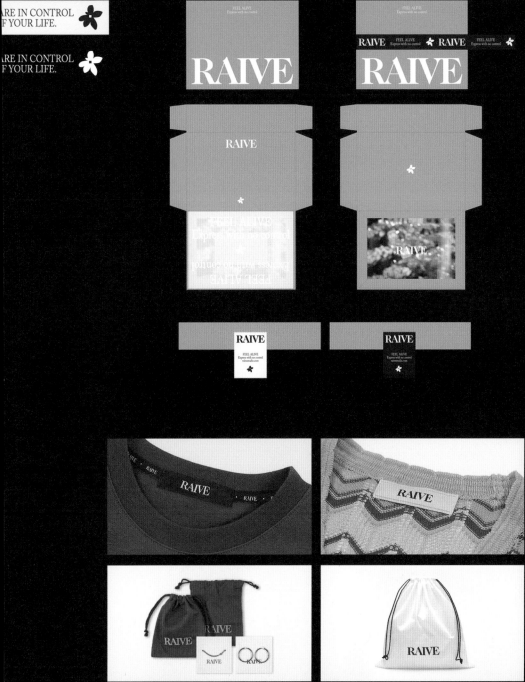

1.0 x

1.0 x

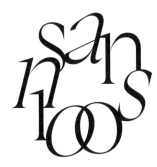

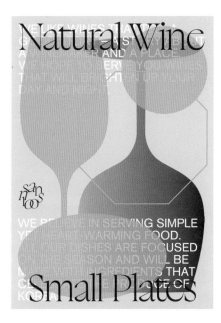
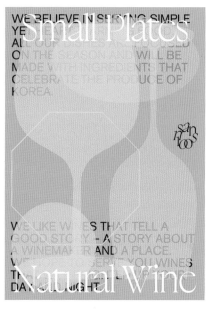

산수인 산수인은 삼청동에 문을 연 내추럴 와인바다. 좋은 공간과 음식을 산과 물, 사람과 함께 공유하고 공존하는 의미를 담고 있다. 와인바 이름이 다소 한국적이지만 대표님 내외 분은 처음 만났을 때부터 한국스러움을 배제한 타이포그래피 형태를 요청하셨다. 산, 물, 사람이 공간에서 만나 순환하는 특징을 담아 워드마크를 만들었다. 솔직히 이 디자인이 개인적으로 욕심났지만 채택해 주실 줄은 몰랐다. 전적으로 응원해 주시고 열린 마음으로 디자인에 만족해 주신 덕분에 특색이 강한 로고가 탄생했다.

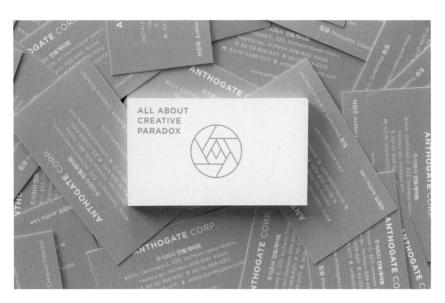

ANTHOGATE 대표님의 영문 이름이기도 한 네이밍 ANTHO의 이니셜 A와 GATE의 의미
를 심볼로 결합하여 게이트(셔터)속에 A의 모양을 만들어 넣었다. 심볼의
게이트가 닫히고 열리는 움직임을 상상하면서 그 속에 들어갈 다양한 그래
픽도 만들었다. 지금 보니 그래픽을 응용한 티저 영상을 같이 만들었다면
좋을 뻔했다. 심볼이 주된 아이덴티티 요소로 기능하고 있는 CI 디자인으
로 기본형은 패턴화하여 응용물에 적용했다.

239

eternity 　　로고타입과 심볼이 결합, 또는 분리 가능한 시그니처를 지닌 CI 디자인이
다. 아이덴티티 컬러인 짙은 회색 위에, 채도 높은 다양한 컬러의 원형 파
티클Particle이 흩어지면서 그래픽 요소로 응용되기를 바랐다. 월드뮤직 에이
전시의 비전과 바람이 세계 여기 저기로 흩뿌려지듯이.

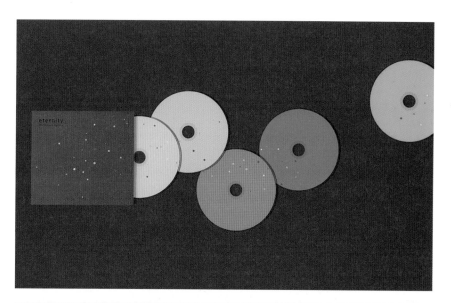

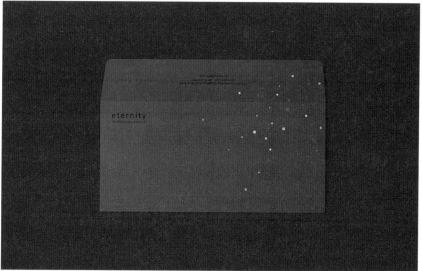

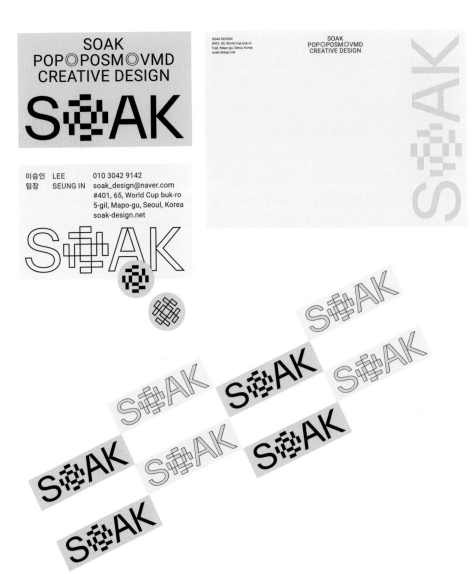

SOAK 네이밍 SOAK(스며들다)의 의미를 심볼에 담아서 만든 VMD 디자인 스튜디오의 아이덴티티 디자인. 친동생이 설립한 스튜디오의 작업이다. 디자인을 돕기로 해 놓고 미루고 미루다가 부랴부랴 마무리해서 미안한 마음이다. 로고타입과 심볼이 결합된 워드마크 형태로 구성하고, 심볼의 모양을 따서 레이아웃으로 활용하는 방안을 더했다.

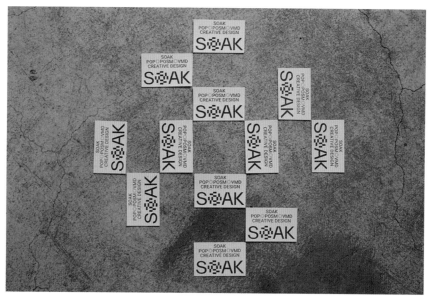

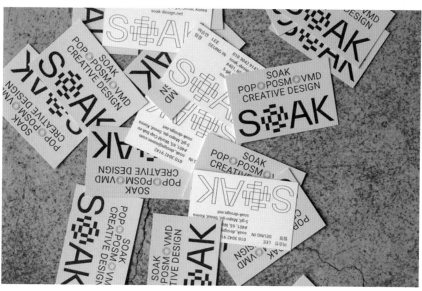

SUN·MOON·CLOUD

HEDALLI

F&B

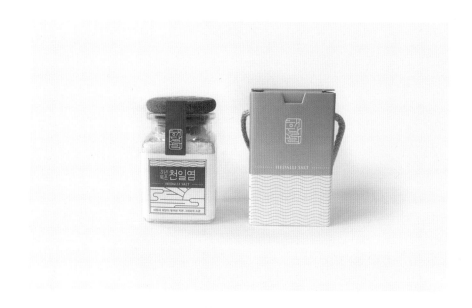

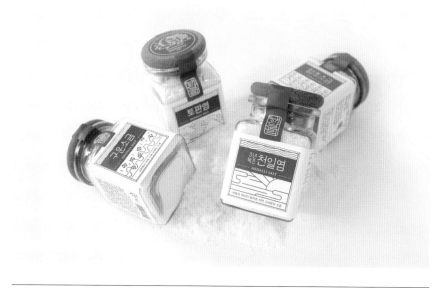

해달리 '해와 달, 그리고 마을'의 뜻을 지닌 소금 브랜드 '해달리'는 네이밍 스토리를 로고에 적용하는 방식으로 이뤄졌다. 해, 달, 마을의 길을 담은 워드마크, 일러스트 엠블럼, 제품명 레터링, 패키지 디자인 일러스트까지. 디자인 요소로 쓰인 거의 모든 것을 참 열심히도 만들었는데 애석하게도 지금은 더 이상 존재하지 않는 브랜드로 확인된다.

245

LODGE 아웃도어 브랜드 블랙야크Blackyak에서 운영하는 카페 롯지LODGE. 이 작업의
키워드는 히말라야 커피다. 롯지는 등산객이나 여행자들이 쉬어 가는 산장
을 뜻한다. 히말라야 산맥의 모양을 본떠서 그래픽 모티브를 개발하고, 글
자를 커피콩 모양 안에 함께 넣어 엠블럼 형태의 BI로 만들었다. 커피 열매
의 색깔은 빨간색이다. 모 기업의 아이덴티티 컬러도 빨간색이다. 컬러를
일치시켜 자연스럽게 아이덴티티 컬러를 강화했다.

HART CAFE　　하트 카페HART CAFE의 아이덴티티 디자인은 HART가 뜻하는 수사슴의 의미
　　　　　　보다는 '하트'의 어감을 강조하고, 한글 표기의 동음이의어 HEART의 중의
　　　　　　적인 의미를 담고 있다. 편안한 공간과 서비스 제공의 마음을 담아 HART
　　　　　　의 각 단어들이 사각 판형의 모퉁이를 따라 감싸듯이 배치하여 가변적으로
　　　　　　사용할 수 있도록 구조를 짰다. MY HART, YOUR HEART

queue

독립 문화/예술 기획자 모임의 아이덴티티 작업인 큐queue는 대기 행렬이라
는 뜻을 갖고 있다. 또한 queue는 q, qu, que, queu, queue 각각 따로 떼어
써도 모두 큐로 발음되는 신기한 단어기도 하다. 각 기획자의 독립성을 유
지하면서도 연대의 모습을 담고자 글자를 겹치고 서로 이어지듯이 나열해
로고타입을 만들었다. 행렬이라는 단어가 갖는 수학적 인상을 담도록 사칙
연산을 그래픽 요소로 더했다. 기획 의도와 편집 레이아웃 가이드 등을 기
록한 아이덴티티 가이드북을 추가로 제공했다.

소소생활 '웃을 소(笑)'에 '이을 소(紹)'를 사용하여 '웃음이 이어지는 도시 생활'이란
 뜻을 지닌 소소생활은 소소한 웃음이 끊이지 않도록 도시 생활에 필요한
 식음료를 섭취하기 쉽도록 만들고 제안하는 브랜드다. 편안한 인상의 한글
 로고와 함께 한자 로고를 개발하고, 웃음 표시^^가 연장된 프레임을 그래
 픽 요소로 활용했다. 도시에 생기를 더하는 기분으로 회색과 아이보리색을
 브랜드 컬러로 규정하고 판형에 따른 패키지 룩을 만들었다. 작업 당시 브
 랜드 담당자분들이 굉장히 선하고 차분한 정서를 가지신 분들이었는데, 그
 느낌을 그대로 브랜드에 담으려 했다. 그분들이라면 이런 브랜드가 어울리
 지 않을까 생각했던 것 같다. 디자인은 디자이너의 해석과 함께 이끌어 가
 는 사람들의 취향이 고스란히 담겨 있는 공동의 이야기다.

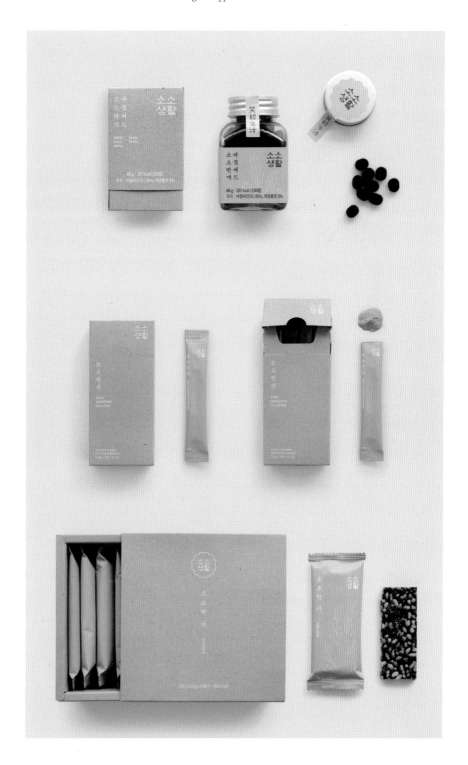

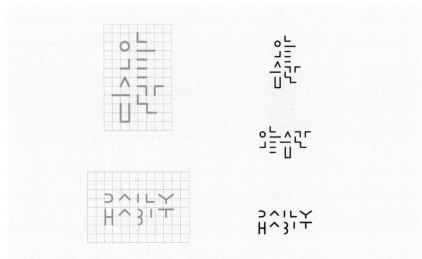

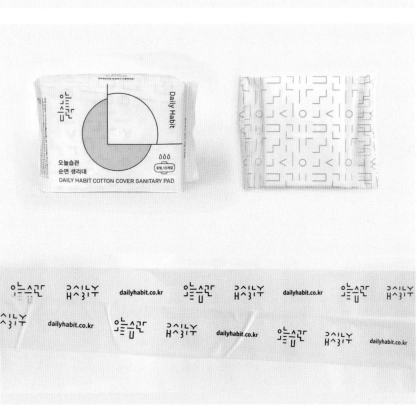

오늘습관 '오늘습관'의 브랜드 디자인 작업은 스케치 로고를 제외한 다양한 시안 없이, 하나의 구체화한 로고와 패키지 디자인으로 최종 작업까지 전개한 경우다. 작업을 진행하다 보면 간혹 '이거다!'라고 판단되는 명징한 순간들이 있다. 물론 그렇다고 해서 고민을 더하지 않는 것은 위험하지만 당시엔 꼭 이 디자인이 갖고 싶어 강력히 주장했던 기억이다. 다행히 디자이너에 대한 신뢰를 기반으로 만족하시며 너그러이 받아 준 클라이언트에게 감사한 마음이다.

PRINTING &
POST PROCESSING

인쇄와 후가공

어릴 때는 도서 대여점으로 줄곧 만화책을 빌리러 다녔고, 용돈을 받으면 서점에서 만화책을 사는 일이 먼저였다. 지금은 요일별로 웹툰을 모바일로 본다. 음악은 카세트 테이프를 듣다가 어느샌가 CD가 등장했는데 금방 MP3로 대체됐다. 지금은 몇 가지 음악 스트리밍 서비스를 이용해서 음악을 듣는다. 종이 영수증 대신 카카오톡 메시지를 받고, 책을 읽기보다는 유튜브로 정보를 보고 듣는다. 매체는 시대의 흐름에 따라 변화하기 마련이고 지금은 종이와 인쇄를 온라인과 스크린이 대체하는 시대다. 앞으로 더 많은 종이 매체들이 사라질 것 같다. 자연스럽게 인쇄를 비롯한 출판 시장은 매년 그 규모가 줄고 있는 실정이다. 디자인 업무에도 그 영향이 고스란히 닿는다. 포스터 인쇄 대신 소셜 미디어용 무빙 포스터를 요청하거나 기업에서 관련 부서를 축소하는 등 인쇄물에 기반하는 업무 및 제작 수량이 점점 줄어들고 있다. 인쇄물이 도맡았던 많은 역할이 여러 형태로 대체되는 현실이지만, 그럼에도 불구하고 그래픽 디자인에서 인쇄물은 줄어들지언정 사라질 수 없고 인쇄만의 목적과 의미를 지닌 채 유지될 것이다. Print Isn't Dead! 종이 선정부터 색상의 구현, 판형 및 지기 구조의 변화, 다양한 후가공 등 디자이너로서 최종 물성을 지닌 형태까지 마땅히 책임지고 이끌 부분이 남아 있다. 모니터

에 갇힌 결과보다 손에 쥐고 만지면서 실재하는 가치와 심미성을 느낄 때 받는 그 설렘은 무엇과도 대체하기 어려운 부분으로 지금까지 디자인을 업으로 삼는 가장 큰 이유이기도 하다.

———

다양한 인쇄 방식(실크스크린,
디지털, 리소, 아날로그)을 실험한 인쇄물들

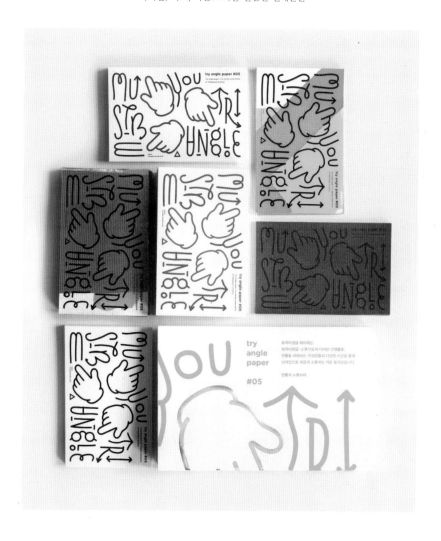

*1*인쇄 감리
Print Inspection

인쇄 매체의 경우 최종 인쇄 및 제작에 앞서 인쇄 감리를 최대한 진행하려는 편이다. 인쇄되는 종이나 원단의 소재에 따라서 같은 컬러라도 발색이 다르고 인쇄기를 다루는 담당자의 기준에 따라서도 결과가 달라질 수 있어 현장 감리는 제작과 관련한 디자인에서 매우 중요하게 생각한다. 색상뿐 아니라 유실된 데이터는 없는지, 혹여 오버프린트된 부분이 있지는 않은지(간혹 기관 로고나 전달 받은 데이터가 오버프린트 적용된 경우가 있다.) 예상치 못한 인쇄 사고가 발생할 수 있어 디자이너에게 인쇄 현장을 이해하고 감리 보는 능력은 필수적이다. 때문에 디자인 감리가 처음인 디자이너들은 꼭 동행하여 인쇄소를 경험케 한다. 특히 이미지가 많은 도록이나 다양한 컬러가 적용되는 패키지 디자인 등은 처음에 맞춘 색을 기준하여 대량 양산하기 때문에 생산의 지속성을 위해 꼼꼼한 감리가 필요하다. 가급적 인쇄 감리 과정을 담당자와 함께 진행하는 편이지만, 생산을 추후에 진행하거나 스케줄이 맞지 않는 경우 별색을 기준하여 클라이언트가 별도로 진행하기도 한다.

인쇄에 필요한 다양한 장비들이 뒤섞인 인쇄소 현장

을지로와 충무로 일대에는 국내 인쇄와 관련된 수많은 업체들이 모여 있다. 종이를 파는 지류사부터 잉크를 파는 곳, 출력소, 인쇄소 등 골목마다 마치 미로처럼 크고 작은 업체들이 즐비하다. 인쇄소 골목에 들어서면 특유의 잉크향이 코를 찌르고 인쇄기 돌아가는 소리가 주변에 가득하다.

지금은 익숙하고 활력을 얻을 수 있는 곳이 되었지만 인쇄도 뭣도 아무 것도 모르고 디자인을 시작하던 시절, 모든 것이 낯설고 심지어 무서운 기분까지 들었던 이 동네를 처음으로 헤매던 때가 기억난다. 마땅한 인쇄소를 찾기 위해 며칠 동안 수십 군데의 업체를 들러 견적을 받고 그중 맘씨 좋아 보이는 부장님이 계셨던 한 곳과 인쇄를 하기로 했다. 작업 데이터를 전달한 후 인쇄소에서 전화를 한 통 받았는데 먹이 4도로 들어갔다고 '먹 백'으로 변환해서 전달해 달라고 말씀하셨다. 응? 먹 백? 먹 빽? 사실 별색과 분판은 커녕 웹 작업과 인쇄 작업을 RGB와 CMYK 정도로만 구분했던 그때인지라 '먹 백'이 무슨 말인지도 몰랐다.

꼴에 자존심은 있어서 그 말이 무슨 말인지 묻지도 못하고 전화를 끊고 난 뒤 작업 데이터를 다시 열어 한참을 쳐다봤다. 그제서야 내가 RGB 모드에서 검정색을 선택하듯 색상환 모서리 끝을 스포이트로 찍어 4도가 섞인 검정(C75%, M68%, Y67%, K90%)을 지정한 것을 확인했고 인쇄에서는 이 방식이 잘못된 것임을 알았다. 1-2% 차이로 미세한 컬러를 분별해야 하는 컬러 지정은 정확한 수치 값이 필요하며, 먹판만 별도로 제어할 수 없어 인쇄에서의 검은색은 먹 100%로 지정하는 것이 일반적이다. 결국 데이터를 다시 먹 백(K100%)으로 수정해서 전달하고 나서야 겨우 인쇄와 현장 감리를 진행할 수 있었다. 너무 기본적인 부분이지만 당시에는 물어볼 대상도 없었고, 인쇄 용어들도 낯설어 혼자 해결해야만 하는 상황이다 보니 실수 투성이었다. 결과적으로 이 경험은 내게 4도 컬러를 각각 정확한 수치로 입력하여 지정하는 습관을 만들어 주었다.

인쇄를 목적으로 하는 작업은 모니터 화면을 믿지 않는다. 화면에서 보이는 데이터가 결코 마지막이 될 수 없다. 질감과 색감, 펼치고 만져 보는 최종 인쇄물을 손에 쥐었을 때가 그 마지막이다. 제작 전 인쇄 감리는 인쇄소와의 긴밀한 협력과 제작 소통을 통해 실수와 오차를 줄이고 미세한 차이를 조정하여 최종 디자인 완성도를 높이는 중요한 단계다. 인쇄소에 데이터만 전달하고 감리를 지나치면 꼭 후회가 남기 마련이다.

*** CTP판**　인쇄용 필름 대신 평평한 철판 위에 인쇄될 데이터를 입히는 인쇄판. 도수별로 제작하여 잉크를 묻혀서 인쇄한다.

*** 루페**　디자인 작업용 확대경으로 인쇄물, 필름의 핀의 위치나 망점 등의 상태를 검사하는 데 사용한다.

철컹거리며 인쇄기가 돌아가는 모습, 분판된 CTP판*, 루페Loupe*로 핀을 확인하고 색을 맞추는 모습 등 바삐 움직이는 현장을 지켜보면 디자인 외에 디자이너에게 필요한 것들을 자연스럽게 배우게 된다. 더불어 요즘도 토요일까지 쉼 없이 일하며 단면 재단물 인쇄 정도는 다음 날이면 거뜬히 받아볼 수 있는 국내 인쇄소의 노고와 능력에 감사함을 느낀다.

1도 먹과 4도 먹

인쇄에서 기본 4도 컬러 중 K(먹) 인쇄는 정확도와 판 비용을 줄이기 위해 1도 (K100%)로 진행하는 것이 일반적이다. 다만 검은색이 배경 전체에 깔리거나 모조지처럼 발색이 약한 종이에 인쇄할 경우 모니터에서 보는 진한 검은색을 기대하기는 어렵다. K100%만 사용한 검은색은 펄프 함량이 높은 무광택 종이 위에서 색 바랜 느낌이 들 수 있다. 이때는 K와 함께 CMY 컬러를 적당량 섞어서 좀 더 진한 검은색을 만드는 방법을 쓴다. CMY 각각 30% 정도를 섞어서 진한 4도 먹을 만드는 데 C30%만 더해도 K100%보다는 좀 더 진한 검은색을 얻을 수 있다. 후자의 경우 '2도 먹'으로 진행하는 셈이다. 코팅으로 후가공하는 경우 특히 유광 코팅은 전체적으로 색을 진하게 만드는 효과가 있어 K100%만으로도 좀 더 진한 검은색을 얻을 수 있다. 검은색 컬러 하나만으로도 은근히 경우의 수가 많다.

———

배경에 사용한 검은색을 좀 더 진하게 인쇄하기 위해
2도 먹(C30%, K100%)으로 인쇄한 리플릿

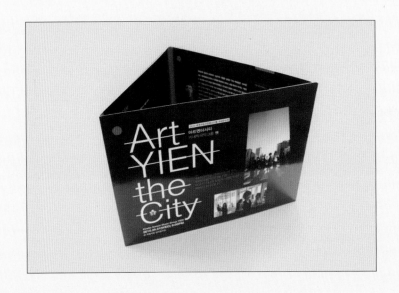

2
Spot Color

별색

인쇄 작업에서의 별색 Spot Color 은 정확한 색을 표현하기 위한 방법이며, 일반 4도 Process Color 청 Cyan, 적 Magenta, 황 Yellow, 먹 black 컬러에서 구현할 수 없는 색을 추가로 표현하기 위함이다. 컬러는 인쇄기 컨디션이나 인쇄소 기장님의 성향에 따라 달라지기도 한다. 많은 사람들이 공유하는 데이터 및 결과 값에 오차를 줄이기 위한 목적으로 현장 감리를 원칙으로 하며 이때 별색을 지정하여 사용한다. 흔히 팬톤 컬러라 부르는 팬톤 Pantone 회사에서 제작하는 컬러 가이드를 기준한다. (일본에서 주로 사용하는 DIC 컬러는 이제 국내에서 사용 빈도가 적은 편이다.) 코팅지와 비코팅지에 따라 인쇄 발색이 달라지기 때문에 이에 맞게 코팅 Coated, 비코팅 Uncoated 으로 샘플이 나뉘어져 있고, 그 밖에 파스텔 톤이나 메탈릭 컬러 등 컬러 성질에 따라 구분한 컬러 샘플이 존재한다. 제작하려는 사양에 맞는 컬러를 기준하여 색상을 지정하고 인쇄 감리 시 활용한다. 팬톤 컬러를 기준하더라도 팬톤 회사에서 팬톤 잉크를 직접 만들어 파는 것은 아니다. 각국의 잉크회사에 라이선스를 주고 조색 잉크 회사에서 팬톤칩에 맞는 컬러를 생산하는 형태다. 따라서 인쇄소에 그 많은 팬톤 잉크가 따로 구비되어 있지 않다. 보통 CMYK 4도 잉크와 함께 형광, 메탈릭 컬러 같은 특수 염료들을 섞어 팬톤 컬러와 최대한 유사하게 맞춰서 사용한다. 예산이 여유롭거나 대량 생산의 경우 잉크 제조 회사에 직접 잉크 조색을 의뢰하여 이를 인쇄소에 전달하는 것도 방법이지만 이 경우는 현실적으로 그리 많지 않다.

유광/무광, 파스텔/네온 등 다양한 종류의 팬톤 컬러 가이드가 존재하며,
상황에 맞게 선택하여 사용한다.

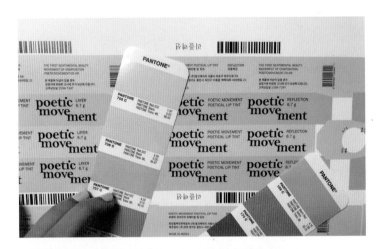

조색

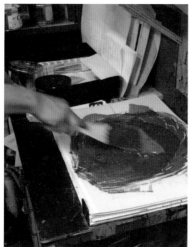

컬러를 조색하는 과정. 잉크를 혼합하여 컬러칩과 가장 유사한 컬러를 만든다.

포스터나 편집물, 패키지 등 인쇄물에 별색을 사용하는 경우 팬톤 컬러를 지정해서 인쇄소에 데이터를 전달한다. 다른 인쇄 요소에 사용된 컬러 도수에 별색 수만큼 판이 더해지기 때문에 CTP판과 잉크 비용 정도가 추가되는 점을 감안한다. 5도를 한 번에 인쇄할 수 있는 5색 옵셋 인쇄기정도는 인쇄소 대부분 갖추고 있어 기본 4도+별색 1도를 한 번에 인쇄하는데 무리가 없지만, 별색이 2가지나 3가지 이상 더해진다면 6도, 7도 인쇄기를 지닌 인쇄소를 찾거나, 그렇지 못한 때는 인쇄를 두 번 찍어야 할 수도 있다. 후자의 경우 한 번 인쇄한 종이를 위에 다시 남은 색을 얹어야 하기 때문에 핀을 잘 맞춰야 하는 수고가 필요하다.

팬톤 컬러 가이드에서 원하는 색을 정하고 데이터로 해당 부분을 별색 지정한
다고 해서 100% 완벽하게 그 컬러로 인쇄된다고 보기는 어렵다. 인쇄소에서 팬
톤 넘버와 일치하는 그 많은 잉크를 모두 비치해서 사용할 수는 없다. 때문에
팬톤 컬러를 기준으로 필요한 색을 섞어서 만드는 조색의 과정을 거친다. 이때
팬톤 컬러는 순전히 가이드 역할을 할 뿐이다. 조색은 흔히 기장님이라 부르는
인쇄기를 다루는 인쇄소 담당자분이 진행하며 이 분의 역량이나 판단에 따라
편차가 생기곤 한다. 조색 과정은 필요한 컬러에 따라 4도 원색을 섞어서 만들
기도 하고, 형광 잉크를 섞거나 금색, 은색 등 메탈릭 컬러를 섞기도 한다. 팬톤
컬러칩을 확인하고 주걱으로 잉크를 듬뿍 떠서 몇 가지 컬러를 쓱쓱 섞어 요청
한 컬러를 뚝딱 만들어 내는 모습을 보면 정말 인쇄소 숨은 장인들에게 절로 감
탄한다.

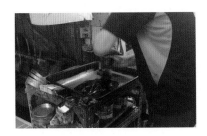

조색한 색을 종이에 찍어 마치 한 입 맛보
라는 듯이 컬러를 내보여 주면 우리는 그
색을 기준으로 색상 감리를 한다. 예민한
기장님들과는 서로 색을 맞추는 과정에서
간혹 의견 차가 생기기도 하지만 이를 잘
조율하고 원하는 결과를 뽑아내는 것도
조색 과정의 일부라 하겠다.

팬톤 032 C를 기준으로 조색한 컬러를 사용한 패키지 디자인

팬톤 2705 C를 기준으로 조색한 컬러를 사용한 패키지 디자인

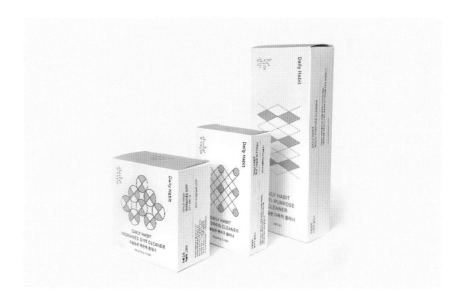

형광 별색

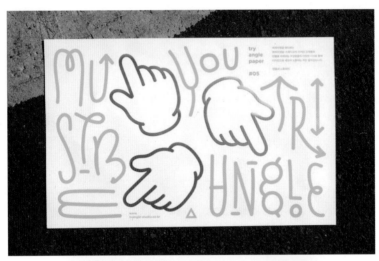

팬톤 802 C 네온 그린 컬러를 사용한 인쇄물

형광 별색Neon Color은 가시적인 효과가 뛰어나고 컬러 자체만으로도 심미성이 높다 보니 포스터나 패키지 디자인에 자주 사용하곤 한다. 특히 형광 핑크 Pantone 806 C와 형광 그린 Pantone 802 C는 다양한 형광 컬러 중에서도 자주 쓰이며 나 역시 선호하는 컬러들로 몇몇 작업에 적용한 경험이 있다. 보통은 인쇄소에서도 팬톤 컬러 가이드를 보유하고 있기 때문에 팬톤 넘버만 알려주면 내부에서 컬러를 확인 후 형광 특수 잉크를 사용한 인쇄가 가능하다.

언젠가 기존 거래처가 아닌, 새로운 인쇄소에서 형광 그린 컬러를 별색으로 지정하여 인쇄물을 맡긴 적이 있다. 워낙 명확한 컬러라 '알아서 잘 해 주시겠지' 생각하고 팬톤 넘버만 전달하고 별도 감리를 가지 않았다. 당연히 예상한 팬톤 컬러가 나왔으리라 기대했지만 해당 인쇄소에서는 특수 잉크가 비싸고 별도 구매해야 한다는 이유로 원색에 형광 잉크를 살짝 섞어 연두색과 다름없는 인쇄물을 보내 주었다. 결국 녹색 형광 잉크를 다시 구매하고 어느 정도 협의 하에 재인쇄를 진행하는 불상사가 생겼다. 당혹스러운 결과였지만 좀 더 정확한 전달과 함께 감리를 진행하지 않는 내 탓도 크다. 인쇄는 언제 어디서 어떤 문제가 발생할지 아직도 종잡을 수 없을 때가 많다. 특히 색상은 인쇄소에서 사용하는 잉크에 따라 그 편차가 발생할 수 있고, 특수 잉크를 잘 사용하지 않는 인쇄소도 많다. 결국 정확한 전달과 확인! 그리고 가급적 감리를 진행해서 사고와 오차를 예방하는 것이 최선이다. 문제가 발생해서 납품의 차질과 비용의 손실이 발생한다면 그 책임은 결국 디자이너에게 돌아온다. 그렇다 보니 웹 작업보다 인쇄 작업에 좀 더 신경을 쓰게 된다.

———

팬톤 806 C 네온 핑크 컬러를 사용한 인쇄물

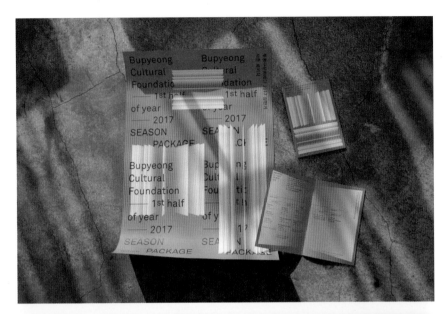

지면에 실린 CMYK의 사진들이 형광 별색의 느낌을 담아내기에는 역부족이다.

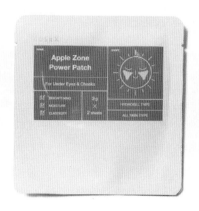

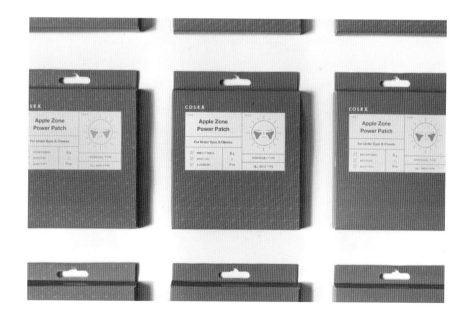

메탈릭 별색

전면에 은별색을 사용한 명함 ©CAFEWARE

메탈릭 컬러Metalic Color는 금색, 은색 등 금속성을 지닌 컬러로 은은한 펄처럼 반짝이는 성질을 지닌다. 별색으로 분류하며 금색, 은색 특수 잉크를 사용하여 금별색, 은별색 정도로 부른다. 메탈릭 컬러 역시 별색이다 보니 비용이 더 많이 발생하고 건조 시간이 오래 걸리는 편이다. 전체 배경색으로 메탈릭 컬러를 사용한 적이 몇 번 있는데 며칠씩 건조를 시켜도 잉크가 묻어나는 바람에 고생한 적이 있다. 그렇다고 코팅을 하면 메탈릭 별색 고유의 은은한 펄감이 죽어 버리기 때문에 기어이 조금만 더 말려 달라고 부탁드리며 납품받았던 기억이다. 같은 이유로 뒷묻음(종이 뒤에 뒷장의 컬러가 묻는 현상)을 걱정해서 인쇄 자체를 만류하는 인쇄소도 있다.

——

은별색을 사용한 인쇄물
같은 색상을 사용하더라도 종이 재질에 따라 발색에 차이가 있기 때문에
자주 관찰하고 경험을 통해 그 정도의 차를 익힐 필요가 있다.

금별색, 형광 녹색, 파란색 별색 등 총 별색 3도로 인쇄한
포스터와 응용 작업물

현수막과 같은 실사 출력물들은 현실적으로 별색 구현이 어렵기 때문에
최대한 별색과 가까운 4도를 지정해서 적용한다.

+

적금별색

14K와 24K 금 색깔조차 다른데 인쇄에서의 금색이 모두 같을 리 없다. 기본적인 금별색 잉크는 무거운 노란색 계열에 가까운데 이 색상이 다소 올드한 느낌이 있다. 이때 적색을 금색과 혼합하여 적금별색을 만든다. 팬톤 871-876 사이를 기준으로 적색을 섞는 비율에 따라 비슷한 색상을 얻을 수 있다. 나중에도 사용이 필요한 특수한 조색에 의한 별색의 경우, 처음 조색 시 양을 넉넉하게 만들어서 인쇄소에서 보관하였다가 필요할 때 다시 사용하여 수고도 덜고 색상도 유지할 수 있도록 한다.

───

금별색에 적색을 혼합하여 만든 적금별색을 적용한 북 디자인

+

UV 인쇄

인쇄를 진행하다 보면 간혹 UV^{Ultra Violet} 인쇄를 진행할 때가 있다. UV 인쇄는 자외선을 이용한 인쇄 방식으로 일반적인 옵셋 인쇄에서 잉크를 흡수시키고 건조시키는 방식과는 다르게 자외선 빛으로 전용 잉크를 경화시켜 다양한 종류의 원단에 인쇄가 가능한 인쇄 방식이다. UV 램프에서 나오는 빛을 통해 잉크 분사 후 바로 굳기 때문에 별도 건조할 필요가 없어 건조 시간이 줄어들고, 잉크가 묻어나거나 잘 변색되지 않는 장점을 지닌다. 일반적으로 인쇄 후에는 종이에 따라 하루 이틀 정도 말린 후 재단이나 접지를 하는데 이 과정을 줄일 수 있어서 그만큼 시간을 아낄 수 있다. 비용이 상대적으로 비싸기 때문에 자주 사용하는 방식은 아니지만 정말 급하게 인쇄해야 하는 경우에 드물게 진행한 경험이 있다. 또한 다양한 원단에 인쇄가 가능해서 PVC나 PP 같은 투명 포장재 위에 흰색 잉크를 얹어야 하는 경우 UV 인쇄 방식으로 진행한다.

———

PVC 재질 위에 UV 인쇄를 이용하여 흰색 잉크를 인쇄한 작업
책의 구성이 보일 수 있도록 투명한 PVC 지퍼백을 제작하고 그 위에 콘텐츠를
대변하는 글과 캐릭터를 흰색 UV 인쇄로 얹었다.

3
Post Processing

후가공

인쇄물에 사용할 종이의 종류, 종이의 두께, 접지 방식, 후가공 등 제작에 관련된 부분을 설정하는 것이 디자인 만큼이나 중요하다는 것은 두말할 필요가 없다. 제작 방식을 우선하여 디자인 설정이 바뀌기도 하고, 같은 작업이라 해도 후가공이나 소재, 크기 등에 따라서 확연히 다른 결과를 낳는다. 별개로 접근하는 것이 아니라 그 자체가 디자인의 일부이며 디자인 기획에 포함된다. 처음 마주하는 후가공이 적용된 인쇄물을 보면 손이 먼저 가서 이리저리 만져 보며 궁금증을 갖는 것은 디자이너라면 누구나 갖고 있는 행동일 것이다. 종이를 비롯한 다양한 후가공과 제작의 특성을 이해하고 숙지하는 것은 인쇄물을 다루는 디자이너에게는 많은 시간과 공을 들여야 할 부분이다.

인쇄 과정 중에서 거의 마지막 단계에 해당하는 후가공은 인쇄 결과물 그 끝을 장식하는 꽃과 같다. 불필요한 후가공으로 인해 과한 인상을 갖기도 하고, 적절한 후가공으로 인해 디자인의 품격이 상승하기도 한다. 모든 작업에 후가공이 꼭 필요한 것은 아니지만 제작 환경을 고려하여 알맞은 후가공을 더한다면 한 끗 다른 완성도로 맺음할 수 있다.

———

지류사에서 제작하는 다양한 종이 샘플
종이의 이름과 평량(g/m2), 종이결, 크기 등이 기재되어 있다.

박 후가공

한 번씩 다 써 보고 싶은 다양한 박 후가공

박가공은 전통적인 인쇄 후가공 방식으로 과거에는 금속을 얇게 펴서 화려하고 장식적인 목적으로 주로 사용되어 왔다. 현재 인쇄에서 사용하는 박은 얇은 알루미늄에 컬러를 입혀 증착하는 방식으로 박을 찍을 모양을 따서 그 위에 힘과 열을 가해 박필름을 종이에 부착하는 가공이다. 박을 찍는 면적에 따라 비용이 책정되기 때문에 패키지나 명함 등 부분적으로 강조하는 글자나 모양에 주로 사용하며, 너무 가늘거나 작은 글씨에 사용할 경우 뭉개지는 위험이 있다. 주로 사용하는 금박(유광/무광)과 은박(유광/무광)과 함께 다양한 컬러와 스타일의 박필름이 존재하기 때문에 금/은박에 국한할 필요 없이 콘텐츠를 보완하고 돋보일 수 있는 폭넓은 선택이 가능하다. 박 후가공은 코팅 등 다른 후가공이 모두 끝난 마지막에 진행하여 다른 후가공의 영향을 받지 않도록 한다.

빛의 방향과 각도에 따라 다양한 컬러가 드러나는 홀로그램박

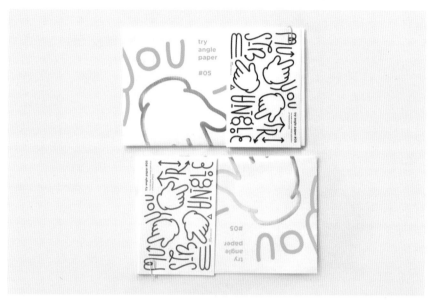

———

무광 은박으로 후가공한 명함

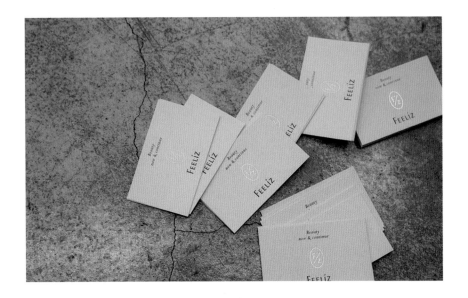

———

백박으로 후가공한 명함

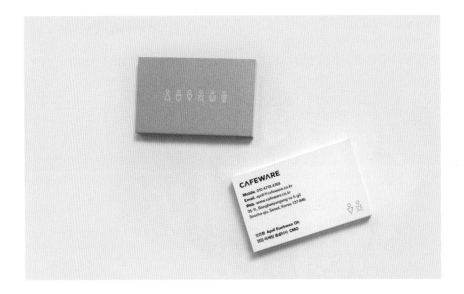

은박, 홀로그램박, 별색 인쇄, 4도 인쇄, 아크릴 제작 등
다양한 후가공과 제작 방식을 적용한 전시 그래픽 디자인

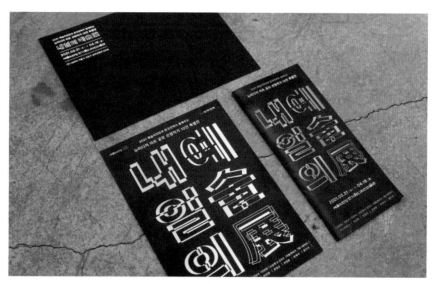

에폭시

총 3번의 에폭시 후가공을 얹은 라벨 디자인

에폭시Epoxy는 열을 가했을 때 빨리 굳고 접착력이 강해 보호용 코팅이나 접착에 주로 사용한다. 인쇄에서의 에폭시 후가공은 에폭시 액체를 열과 힘을 가해 글자나 모양 위에 증착하여 굳히는 방식으로, 액체가 투명하기 때문에 밑색이 그대로 드러나고 고무처럼 볼록하게 굳어 자리를 잡는다. 꼭 컬러나 그래픽 위에 사용하지 않더라도 에폭시 후가공만을 이용하여 은은하게 강조하는 목적으로 사용하기도 한다. 좁은 면적에 에폭시를 두껍게 올리는 일은 꽤 까다로운 작업으로 두꺼운 에폭시 후가공이 필요할 경우 몇 번을 덧입혀 작업하기도 한다. 간혹 얇게 펴 바르는 라미네이팅 부분 코팅을 에폭시로 혼용하기도 하지만 비닐 필름을 증착하는 라미네이팅과는 엄연히 다른 후가공이다.

글자 부분에 두껍게 적용한 에폭시 후가공

글자 부분에 얇게 적용한 에폭시 후가공

투명, 반투명

트레이싱지의 반투명 특성을 이용한 초대장 디자인

포장류에서 주로 쓰여지는 PVC나 PP 재질은 투명하거나 반투명한 특성을 활용한 디자인 설계가 가능하다. 노루지나 습자지처럼 얇은 종이에 로고나 패턴을 인쇄하는 포장지의 경우 생산성을 이유로 기본 인쇄 수량이 높다.

비치는 종이나 투명한 소재를 이용한 디자인

형압

심볼을 형압으로 적용한 명함

형압은 종이를 비롯한 원단에 열과 압력을 가하여 올록볼록하게 모양을 나타내
는 가공을 말하며, 크게 양각(엠보싱Embossing)과 음각(디보싱Debossing)으로 나눈다.
명함이나 책 표지 등에 주로 적용하는 편이다. 얇은 종이보다는 두꺼운 종이에
효과가 크다. 앞면을 양각으로 적용하면 뒷면은 음각 처리되기 때문에 뒷면의
디자인도 고려해야 한다.

금속에 적용한 음각 형압

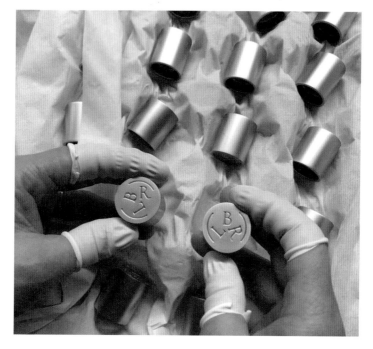

레터프레스

레터프레스Letterpress는 가장 오래된 인쇄 방식 중 하나로 압력을 가해 종이에 찍어 내는 활판 인쇄 방식이다. 20세기 산업화 과정을 거치면서 급속도로 사용 빈도가 줄었지만 그 특유의 형압과 잉크의 묻어남이 아날로그 감성을 지니고 있어 현재는 소규모 출판이나 명함, 청첩장, 가죽 등에 아직까지 사용된다. 전문장비를 지니고 있지 않더라도 보급형 레터프레스 기기를 이용하여 경험이 가능하다. 이전에는 나무나 동판 등을 활용하였으나 현재는 편리성을 위해 수지판을 이용한다.

개별 활자를 조합하여 찍는 전통적인 활판 인쇄 오리지널 하이델베르크 실린더

수지판을 이용해서 만든 도안

수지판을 만드는 과정은 실크스크린에서 판을 만드는 과정과 동일하다.

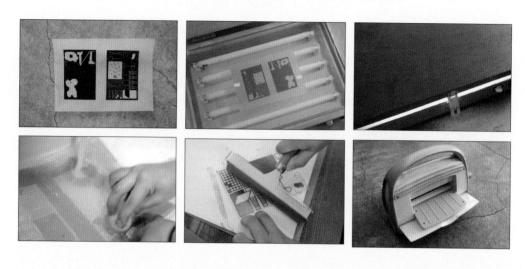

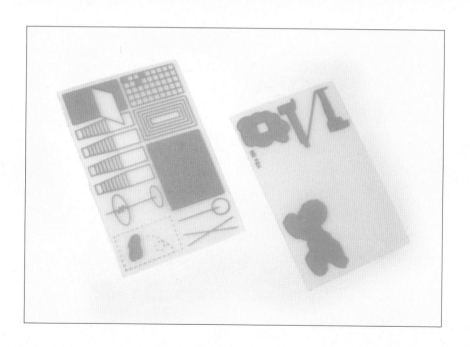

노출 실(사철) 제본

8페이지나 16페이지 단위로 대수를 나눠 실로 종이를 엮는 방식이다. 하드 커버로 표지를 덧대면 양장 제본이 소프트 커버로 덧대면 반양장 제본으로 분류한다. 다음 이미지와 같이 책등을 덮지 않고 소프트 커버로 노출 반양장 형태로도 제작이 가능하다. 작업은 웹소설의 콘텐츠를 시나리오 제작사에 배포하는 목적을 담고 있어 대본집처럼 위로 넘겨 보는 형태로 제작했다.

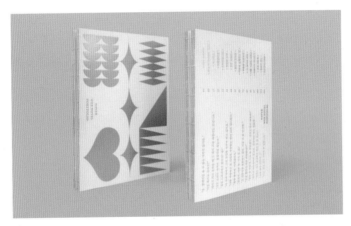

양장 제본

두꺼운 종이를 합지하거나 가죽류 등의 하드 커버를 사용하여 붙인 제본 방식으로 견고하고 펼침성이 좋은 것이 특징이다. 제작 비용이 높아 소량 생산에는 어려움이 있다.

중철 제본

책 가운데를 포개 철심을 박아 책을 고정한다. 양면을 나누어 한 장에 4페이지씩 인쇄하여 4의 배수로 제본 가능하다. 페이지 수가 많아지면 가운데 부분이 벌어질 수 있어 소책자에 주로 사용한다. 제작 비용이 저렴한 가장 일반적인 제본 방식 중 하나다.

무선 제본

책등 부분에 접착제를 발라 표지로 내지를 감싼다. 가장 보편적인 제책 방식이
며 중철 제본과는 반대로 책등이 너무 얇으면(페이지 수가 너무 적으면) 제작하
기 어려울 수 있다.

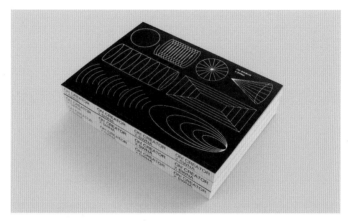

고리 중철

책 가운데 철심이 고리 모양을 띄고 있다. 모양이 오메가 기호(Ω)를 닮아서 오메가 중철이라고도 부른다. 가운데 빈 공간에 막대나 실을 꿰어 비치가 가능하다. 일반 중철 제본에 비해 제작비가 높아서 쉽게 진행하기 어렵다. 나 역시 아직 제작 경험이 없어 언젠가 제작해 보고 싶은 제본 방식이다.

PUR 제본

PUR^{Poly Urethane Reactive} 제본은 책을 펼쳤을 때 가운데가 굴곡 없이 바르게 펼쳐진다. 특수 제본으로 분류하여 비용이 일반 무선 제본보다 배로 비싸지만 확실히 책을 넘겨 보기 편하다.

병풍 접지

병풍처럼 펴진다하여 이름이 붙여졌다. (=아코디언 접지) 한쪽 방향으로 엇갈리게 접는 방식으로 접히는 칼선 개수에 따라 면 분할이 가능하다. 종이를 이어붙여서 면을 늘리는 방식으로 종이 크기의 제약을 벗어날 수도 있다.

접지 변형

세로로 병풍 접지를 하고 다시 가로로 접는 등 횟수와 방향을 다양하게 적용하는 접지 형태. 일반 접지보다 가공비가 더 발생한다. 접지의 횟수가 많기 때문에 낮은 평량의 종이로 제작하는 것이 접지면이 터지지 않고, 접힌 공간이 벌어지지 않아 만듦새가 좋다.

Epilogue

Epilogue

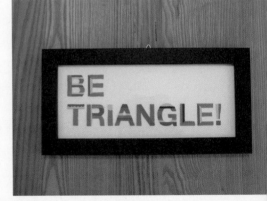

맺음말

'디자인은 무엇인가', '그래픽 디자이너란 무엇인가' 책을 엮는 동안 내가 가치를 두고 임하는 것들에 대한 본질적인 물음을 참 많이도 던진 것 같다. 3차 산업에 종사하는 노동자로서, 때론 자발적인 창작자로서 그 사이에서 양쪽을 오가며 생각과 태도가 구분되는 혼란을 겪었다. 선택되는 디자인과 선택하는 디자인 속에서 내린 결론은 디자인은 절대적이기 어려운 영역이라는 것이다. 서비스로서의 디자인과 자기만족을 우선하는 디자인과의 냉정한 잣대가 필요하다. 시각적인 결과에 앞서 과정과 맥락, 시선을 좀 더 앞에 두도록, 상호간의 만족과 기능에 충실할 수 있도록, 보다 시각적으로 풍요로울 수 있도록, 디자이너로서 자가당착에 빠지지 않도록, 점점 경계하고 되새기는 말들이 늘어간다.

책을 마무리하기까지 5년이 넘는 오랜 시간이 걸렸다. 여유가 없다는 핑계와 함께 어릴 적 멋모르고 썼던 몇 권의 책과는 달리 한 글자, 한 글자를 적어내는 일이 왜 그리도 버거웠는지. 지나온 시간만큼 쌓인 결과물들이 함께 기록될 수 있었던 것은 그래도 다행으로 봐야 할까. 치열함을 무기로 15년여 켜켜이 쌓은 결과들을 모두 내보일 수는 없지만 현장을 함께하는 동료 디자이너로서 다양한 프로젝트를 만나며 고민한 흔적들을 훔쳐보는 시간이 되었기를 바라며. 하고 싶은 것, 할 수 있는 것, 해야만 하는 것, 그리고 하지 말아야 할 것을 잘 추려 내고 결과의 간극을 줄이는 것을 계속되는 숙제로 안고 글을 마친다.

덧붙여 길고 긴 시간 믿고 끝까지 원고를 기다려 주신 앤미디어 기획사와 길벗 출판사에게 깊은 감사의 말을 전하며, 밤낮없이 일에만 몰두하는 나를 묵묵히 응원하며 디자이너로서의 삶을 모두 지켜봐 준 아내에게 감사의 말을 남기고 싶다.